In the Spirit of Resistance **En el espíritu de la resistencia**

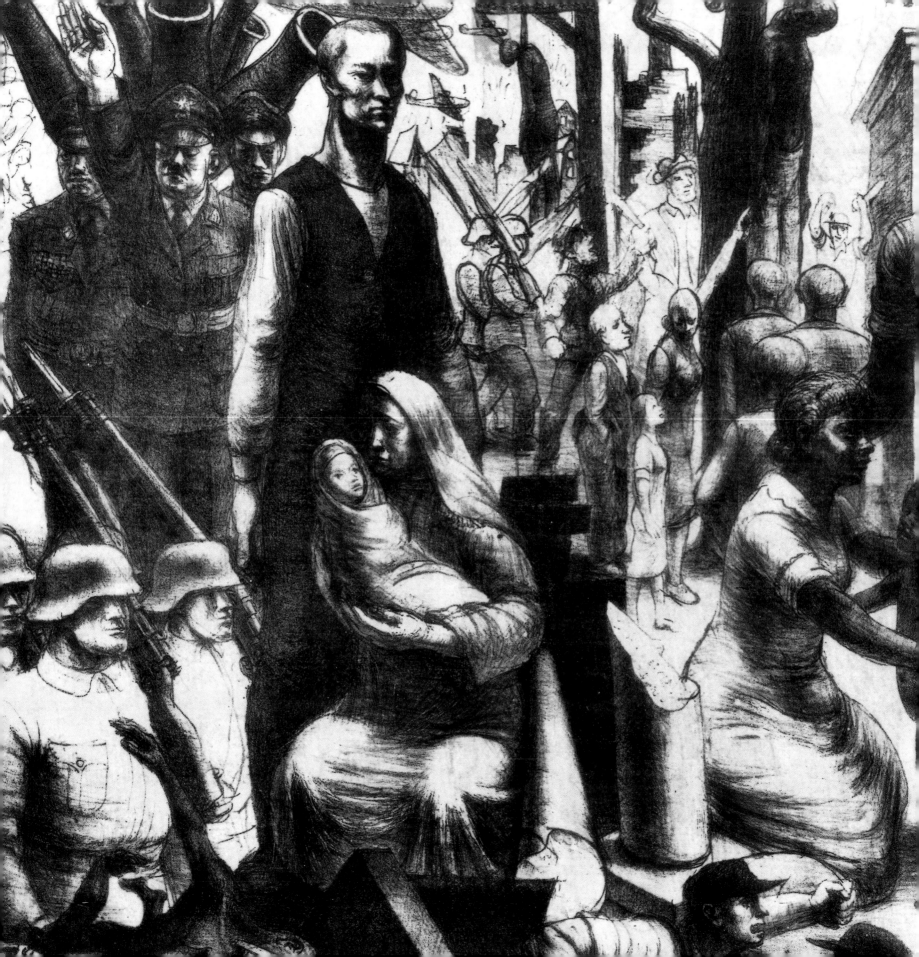

In the Spirit of Resistance
African-American Modernists and the
Mexican Muralist School

En el espíritu de la resistencia
Los modernistas africanoamericanos
y la Escuela Muralista Mexicana

Lizzetta LeFalle-Collins

and

Shifra M. Goldman

With a Foreword by

Raquel Tibol

The American Federation of Arts

The American Federation of Arts is a nonprofit art museum service organization that provides traveling art exhibitions and educational, professional, and technical support programs developed in collaboration with the museum community. Through these programs, the AFA seeks to strengthen the ability of museums to enrich the public's experience and understanding of art.

Published by The American Federation of Arts
41 East 65th Street, New York, NY 10021

Available through D.A.P./Distributed Art Publishers
155 Avenue of the Americas
New York, NY 10013
Tel: (212) 627-1999 Fax: (212) 627-9484

Catalogue numbers 17, 18, and 19: Reproduction authorized by the Instituto Nacional de Bellas Artes y Literatura. Photographs courtesy of Bob Schalkwijk.

Publication Coordinator: Michaelyn Mitchell
Designer: Katy Homans
Editor: Brian Wallis

Printed and bound in Hong Kong

Cover: cat. no. 71 (detail)
Frontispiece: cat. no. 84 (detail)
Page 6: cat. no. 64 (detail)
Page 8: cat. no. 18 (detail)
Page 94: cat. no. 3 (detail)

Library of Congress Cataloging-in-Publication Data

LeFalle-Collins, Lizzetta.
 In the Spirit of Resistance: African-American modernists and the Mexican Muralist School = En el espíritu de la resistencia : los modernistas africanoamericanos y la escuela muralista / Lizzetta LeFalle-Collins and Shifra M. Goldman : with a foreword by Raquel Tibol.
 p. cm.
 Exhibitions: Studio Museum in Harlem, New York, Oct. 2-Dec. 8, 1996; African American Museum, Dallas, Tex., Jan. 3-Mar. 2, 1997; Edsel and Eleanor Ford House, Grosse Pointe Shores, Mich., Mar. 26-May 25, 1997; Diggs Gallery, Winston-Salem State Univ., Winston-Salem, N.C., Sept. 12-Nov. 9, 1997; Dayton Art Institute, Dayton, Ohio, Dec. 5, 1997-Feb. 1, 1998; Mexican Museum, San Francisco, Feb. 27-Apr. 26, 1998.
 Includes bibliographical references.
 ISBN 1-885444-01-X
 1. Afro-American art—Exhibitions. 2. Art, Modern—20th century—United States— Exhibitions. 3. Mural painting and decoration, Mexican—Influence—Exhibition. I. Goldman, Shifra M., 1926- . II. Studio Museum in Harlem. III. Title.
N6538.N5L35 1996
760'.089'96073—dc20
95-52666

 CIP

This catalogue has been published in conjunction with *In the Spirit of Resistance: African-American Modernists and the Mexican Muralist School*, an exhibition organized by The American Federation of Arts in association with The Studio Museum in Harlem and The Mexican Museum in San Francisco. It is funded in part by Metropolitan Life Foundation. The exhibition is a project of ART ACCESS II, a program of the AFA with major support from the Lila Wallace-Reader's Digest Fund. Additional support has been provided by the Benefactors Circle of the AFA.

Philip Morris Companies Inc. is the national sponsor of the exhibition.

Exhibition Itinerary

The Studio Museum in Harlem
New York, New York
October 2–December 8, 1996

African American Museum
Dallas, Texas
January 3–March 2, 1997

Edsel & Eleanor Ford House
Grosse Pointe Shores, Michigan
March 26–May 25, 1997

Diggs Gallery, Winston-Salem State University
Winston-Salem, North Carolina
September 12–November 9, 1997

Dayton Art Institute
Dayton, Ohio
December 5, 1997–February 1, 1998

The Mexican Museum
San Francisco, California
February 27–April 26, 1998

Folded into the history of the twentieth-century Americas is a fascinating story about a group of African-American artists who, through contact with the art of Mexico, were inspired to create works with political and social content that focused on the hopes and concerns of blacks in the United States.

These artists—Charles Alston, John Biggers, Elizabeth Catlett, Sargent Claude Johnson, Jacob Lawrence, Charles White, John Wilson, and Hale Woodruff—form *In the Spirit of Resistance: African-American Modernists and the Mexican Muralist School*, the first exhibition to examine the influence of the Mexican muralists on the work produced by African-American artists from the 1930s to the 1950s. By apprenticing to such masters as Diego Rivera, José Clemente Orozco, and David Alfaro Siqueiros; studying pre-Columbian sculpture; and learning graphic art techniques from Mexican printmakers, they developed a vibrant visual language with which they depicted African-American culture and heritage.

For nearly forty years, Philip Morris Companies Inc. has supported innovative and culturally diverse visual and performing arts in our communities around the globe. Our program pays particular attention to the achievements of artists who break artistic ground by experimenting with new materials and concepts, and in turn, achieve greater personal and cultural understanding. We are proud to sponsor this exhibition and to support the American Federation of Arts in presenting this significant yet little-known movement to the American public.

Stephanie French
Vice President, Corporate Contributions and Cultural Programs
Philip Morris Companies Inc.

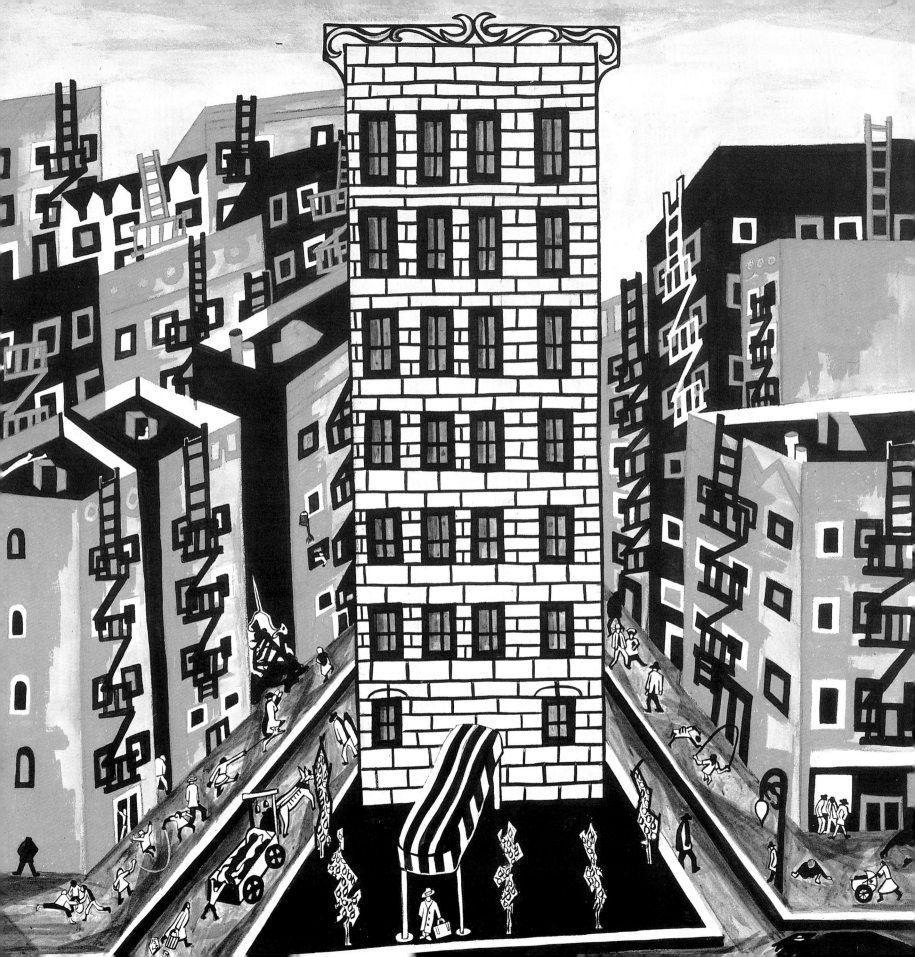

Contents **Indice**

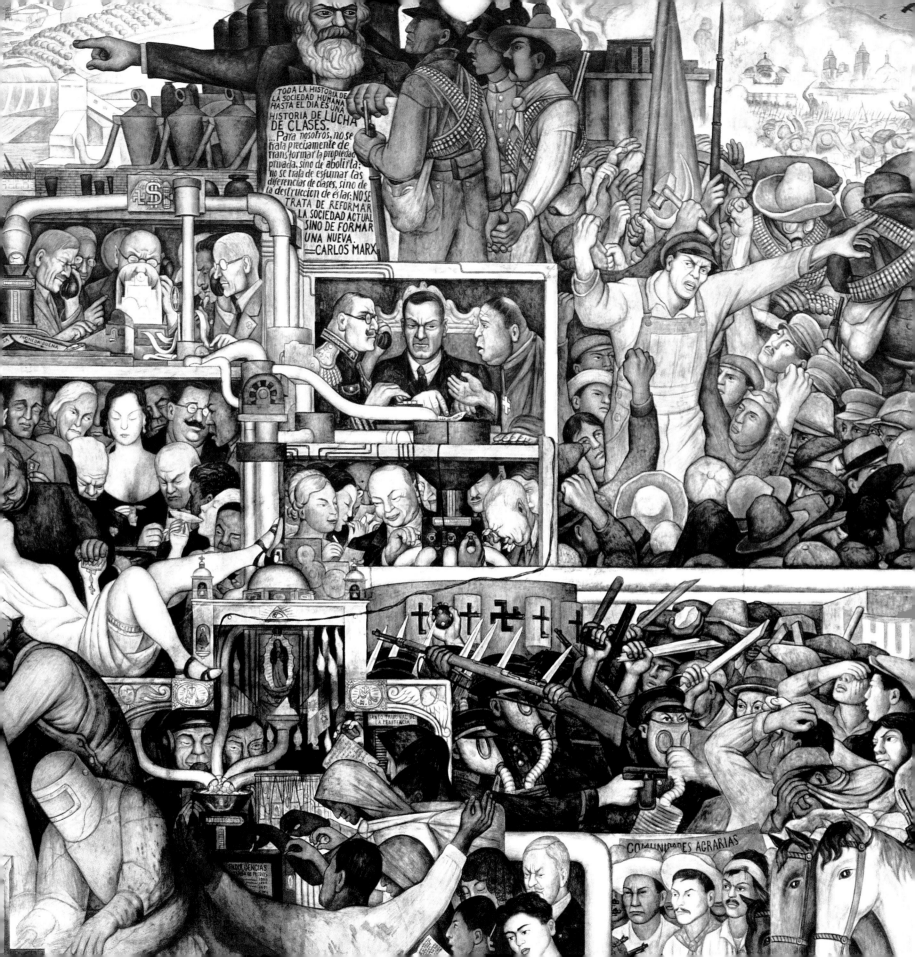

Foreword
In the Land of Aesthetic Fraternity

Prólogo
En los terrenos de la fraternidad estética

Raquel Tibol

In order to understand the dynamic current of mutual sympathy that existed between African-American modernists and the painters, sculptors, and printmakers of the Mexican School in the 1930s, it is necessary to realize that the Mexican artists did not form a school in the strict sense of the word. Rather, as David Alfaro Siqueiros stressed, the Mexican School was a plural movement, characterized by its differences as well as its convergences.[1] Those artists who were part of the Mexican School did not follow a single doctrine, did not share the same styles, did not develop the same procedures, did not have the same followers. But because these artists were all inspired by the same revolutionary social process, they did share progressive and egalitarian positions regarding the problems of their time. They sought to deploy their images and words to oppose dictatorships, discriminations, racisms, exploitations; the poor, the scorned, the oppressed, the pursued all awakened their sympathy and solidarity. These views were understood by many African-American artists.

There was also a physical and geographical bond between Mexicans and African-Americans, since both groups tended to settle in some of the same cities in the United States. In his *Autobiografía*, José Clemente Orozco recalls his stay in New York City between 1918 and 1919, and mentions visiting "the Harlem neighborhood, where the blacks and Hispanic Americans live."[2]

Si los modernistas africanoamericanos compartieron en determinado momento intereses estéticos con los artistas de la Escuela Mexicana se debe a una dinámica corriente de mutua simpatía, y a que la llamada Escuela Mexicana no fue en sentido estricto una escuela sino, como insistía David Alfaro Siqueiros, un movimiento plástico plural de convergencias y discrepancias.[1] Sus integrantes no siguieron una misma doctrina, no tuvieron los mismos estilos, procedimientos, ni discípulos. Pero siendo producto de un proceso social revolucionario, la mayoría de los artistas adoptaron posiciones progresistas e igualitarias ante los problemas de su tiempo, oponiéndose a dictaduras, discriminaciones, racismos, explotaciones. El humilde, el marginado, el oprimido, el perseguido, despertaron su simpatía y su solidaridad. Se daba, además, una coincidencia física en la distribución geográfica de los grupos humanos en algunas ciudades de Estados Unidos. En su *Autobiografía,* José Clemente Orozco recuerda su descubrimiento de Harlem durante su estancia en Nueva York entre 1918 y 1919: "el barrio de Harlem, donde viven los negros y los hispanoamericanos".[2] Siqueiros representó esa convivencia al pintar en 1932, en la Chouinard School of Art de Los Angeles, en el mural *Mitin obrero*. Entre quienes escuchaban al agitador, Siqueiros puso a un padre africanoamericano y a una madre mexicoamericana con sus respectivos hijos en brazos. Esto provocó tal disgusto que el mural fue destruido poco después.

Siqueiros also noted the proximity of blacks and Mexicans in a mural he painted for the Chouinard School of Art in Los Angeles in 1932. In the mural *Workers' Rally*, Siqueiros painted an African-American father and a Mexican-American mother standing side by side with their babies in their arms as they listen to an agitator. This conjunction so displeased the directress of the school that later the mural was destroyed.

Another example of the amity between Mexicans and African-Americans is the work of the young illustrator Miguel Covarrubias. On his first trip to New York in 1924, Covarrubias was caught up in the spontaneous originality and richness of African-American urban culture. He had as his guide Carl van Vechten, a noted novelist and music critic for the *New York Times*, as well as an enthusiast of Negro blues, spirituals, and jazz. Every day, Covarrubias visited the theaters and nightclubs of Harlem, trying to capture in his drawings the sensuality and grace of the musicians, dancers, singers, and actors, as well as the painters, poets, writers, and the other black intellectuals he found in those places.[3] Selections from those drawings began to appear in the magazine *Vanity Fair* in December 1924, and, as Covarrubias's biographer notes, they were "the first drawings of Afro-Americans ever published in that magazine."[4] In 1927, after creating the cover for Langston Hughes's *The Weary Blues*, Covarrubias published *Negro Drawings*, the culmination of his sensitive documentation of African-American culture. In a way, *Negro Drawings* was a pioneering volume since it offered a new prominence to representations of African-Americans. But it also sparked a more or less sectarian debate about the right of non-Negroes to depict and interpret Negroes. Some critics argued that Covarrubias's drawings were denigrating or that they stereotyped blacks as ecstatic and euphoric rather than showing the less amusing aspects of African-American life.

Orozco presented another version of African-American life in his 1928 lithograph *Vaudeville in Harlem*. There we see a quiet, stiff audience that the dancers try to amuse by leaping like mon-

La simpatía entre mexicanos y africanoamericanos tuvo un capítulo de singular energía cuando el joven Miguel Covarrubias (1904–1957) tuvo por cicerone en 1924 a Carl van Vechten, crítico de música del *New York Times,* entusiasta del Negro blues y de los spirituals. Covarrubias quedó atrapado por la originalidad de ritmos urbanos y modernos que destilaban con fuerza inconfundible una gran variedad de ascendencias étnicas. Una insaciable necesidad de captar aquel apasionante injerto de un pasado bastante remoto en un presente cosmopolita llevó al mexicano a frecuentar en Harlem teatros y night clubs, donde trataba de sintetizar en dibujos la sensualidad y la gracia de músicos, bailarines, cantantes, actores, sin olvidar a pintores, poetas y escritores negros asiduos a esos lugares.[3]

Selecciones de esos dibujos fueron apareciendo a partir de diciembre de 1924 en la revista *Vanity Fair*. Adriana Williams, biógrafa de Covarrubias, hace un importante señalamiento: "Estos fueron los primeros dibujos de afroamericanos publicados en esa revista".[4]

Tras hacer en 1926 la portada para *The Weary Blues* de Langston Hughes e ilustrar *Blues, an Anthology* de William C. Hardy, Covarrubias se decide en 1927 a publicar *Negro Drawings*, culminación de ese acercamiento sensible a un fragmento hasta entonces escasamente valorado de la cultura estadounidense. *Negro Drawings* fue un volumen pionero (precedido por *The New Negro* de Alain L. Locke, ilustrado por el africanoamericano Aaron Douglas) que ejerció influencias y también suscitó discusiones sectarias sobre el derecho de los no negros a interpretar a los negros. Algunos quisieron ver en la producción negra de Covarrubias cierto componente denigratorio o quizás una excesiva tendencia a la euforia, lo cual le impedía mostrar otras caras menos graciosas de aquellos espectáculos.

Orozco dio en 1928 otra versión de esos temas en la última litografía *Vaudeville en Harlem*. Ahí se ve un público rígido, al que los bailarines tratan de divertir saltando como changos. En la litografía *Negros ahorcados* (1930), Orozco extremó su crítica a la

keys or frogs. In *Hanged Negroes* (1930), the last of nineteen lithographs in his New York cycle, Orozco created a dramatic critique of racial discrimination: lynched black bodies recoil and contract in a macabre dance above the flames of a bonfire. This work reflected the growing racist activity of the Ku Klux Klan, an ugly aspect of American life captured with indignation by many Mexican artists, including Siqueiros, Diego Rivera, and Jesús Escobedo, a printmaker in the Taller de Gráfica Popular (People's Graphic Workshop). Oddly, nonblack artists in the United States seemed to accept discrimination as an established fact, lamentable but beyond alteration. How else can one explain the fact that in 1935, in the full flower of the Public Works of Art Project (PWAP), the exhibition *Art Commentary of Lynching* was presented in New York, at the Arthur V. Newton Galleries, with the participation of such noted artists as Thomas Hart Benton, Paul Cadmus, John Steuart Curry, and Isamu Noguchi—but not a single black artist?[5]

In 1930 no white painter in the United States would have dared to paint a public image such as that conceived by Orozco for the New School for Social Research in New York. Orozco described it this way in his autobiography:

In the center, the table of universal brotherhood. People of all races presided over by a black. On the side walls, allegories of the world revolution. Gandhi, Carrillo Puerto and Lenin . . . The black presiding and the portrait of Lenin were the reason that the New School lost the contribution of several of its richest donors, a serious matter, since the institution maintained itself exclusively by the monetary aid of its friends. On the other hand, it earned other, more numerous, feelings of sympathy. I had been given absolute freedom to work; it was a school of research and not of submissions.[6]

Many U.S. artists—including many blacks—looked to the art of the Mexican muralists as the most authentic made for a modern, socially concerned art. Orozco, Rivera, Siqueiros, and others were veterans of the cultural revolution launched in 1921

discriminación en una imagen de terrible dramatismo, con cuerpos linchados y quemados que se contraen en danza macabra. La creciente influencia del espíritu negro en ciertas áreas del arte norteamericano no había logrado frenar la criminal actividad de los Ku-Klux-Klanes, captada con indignación por muchos artistas mexicanos, entre ellos: Siqueiros, Rivera y Jesús Escobedo, grabador del Taller de Gráfica Popular.

En 1930 ningún pintor blanco de los Estados Unidos se hubiera atrevido a presentar una imagen como la concebida por Orozco para la neoyorkina New School for Social Research, dedicada a la educación progresiva de adultos. Orozco se refirió a ella en su *Autobiografía:*

En el centro, la mesa de la fraternidad universal. Gentes de todas las razas presididas por un negro. En los muros laterales alegorías de la revolución mundial. Gandhi, Carrillo Puerto y Lenin . . . El negro presidiendo y el retrato de Lenin fueron la causa de que la New School perdiera la contribución de varios de sus más ricos patrocinadores . . . En cambio, ganó otras simpatías más numerosas. Se me había concedido absoluta libertad para trabajar; era una escuela de investigaciones y no de sumisiones.[5]

Los artistas no negros de los Estados Unidos parecían aceptar la discriminación como algo establecido que no se discutía. De otra manera no podía explicarse que en 1935, se haya presentado en la Arthur V. Newton Galleries la exposición Art Commentary of Lynching, en la que participaron John Steuart Curry, Isamu Noguchi, Thomas Hart Benton y Paul Cadmus, pero ningún artista negro.[6]

Fue a causa del programa para realizar murales de la Works Progress Administration que no pocos artistas estadunidenses, negros incluidos, vieron en los murales mexicanos una experiencia legítima para producir moderno arte social. Rivera, Orozco, Siqueiros y otros se habían fogueado en la revolución cultural iniciada en 1921 por José Vasconcelos desde la Secretaría de Educación. Vasconcelos teorizaba sobre el surgimiento de una nueva

by José Vasconcelos, the Mexican secretariat of education. Vasconcelos envisioned the rise of a new race, a mixture or sum of all those that had settled in the Americas. He argued that the state should not sponsor paintings meant to adorn the homes of the wealthy but should fund public murals meant for the joy of all. These revolutionary Mexican murals were characterized by an emphasis on indigenism (or "indianism"), folk characters, and historic epics; solidarity with the dispossessed; dramatization of class conflicts, mockery of the egotism and hypocrisy of those in power; and a celebration of traditional rites and myths. The aesthetic range was varied, falling generally within the dynamic spirit of modernism, although at times turning back toward Renaissance classicism. But it included a unique blend of *costumbrismo* (the celebration of local customs), naive painting, symbolism, expressionism, fauvism, futurism, cubism, the sublime and the caricature, the solemnity of tragedy and the most ferocious mockery. Past and present were thought of as epics that should be shown dialectically, often through easily grasped symbols, particularly those associated with Christian iconography. An awareness of their role in the great political education of the nation apparently stimulated the muralists to produce their greatest works.

In a 1929 proclamation titled *New World, New Races and New Art*—published in the United States, in English—Orozco detailed the philosophy that guided the Mexican muralists:

If new races have appeared upon the lands of the New World, *such races have the unavoidable duty to produce a* New Art *in a new spiritual and physical medium. Any other road is plain cowardice . . . The highest, the most logical, the purest and strongest form of painting is the mural. In this form alone, it is one with the other arts—with all the others. It is, too, the most disinterested form, for it cannot be made a matter of private gain; it cannot be hidden away for the benefit of a certain privileged few. It is for the people. It is for ALL.*[7]

But in a racist milieux, all is never really everyone. Orozco

raza, mezcla o suma de todas las que habían llegado a América desde todos los confines de la Tierra.

Los atributos más frecuentes en la producción muralista mexicana fueron: mexicanidad, indigenismo, personajes y ceremonias populares, epopeyas históricas, solidaridad con los desposeídos y reprimidos, burla al egoísmo y la hipocresía de los potentados, ritos, mitos, choques de clases, creaciones materiales y espirituales. Variado era el registro estético que se ubicaba dentro del espíritu dinámico de lo moderno, aunque a veces volteara hacia el clasicismo renacentista, para renegar luego en pro de lineamientos ligados a lo arcaico aborigen, al costumbrismo, la pintura naïve, el simbolismo, el expresionismo, el fauvismo, el futurismo, el cubismo, lo sublime o lo caricaturesco, la solemnidad de la tragedia o la burla más feroz. La conciencia de saberse parte de un urgente programa educativo estimuló el empeño mayúsculo de los muralistas. El pasado y el presente fueron pensados como epopeyas que debían mostrarse dialécticamente, sin dejar de recurrir a símbolos de fácil asimilación, como los de la tradición iconográfica cristiana.

No debe olvidarse que fue en Estados Unidos donde Orozco publicó, en inglés, una especie de proclama: *New World, New Races and New Art*, donde rubricaba, ante una audiencia internacional, la filosofía en la cual se había cimentado la tarea de los muralistas mexicanos: "Si nuevas razas han aparecido sobre las tierras del Nuevo Mundo, esas razas tienen el deber inevitable de producir un Nuevo Arte en un nuevo medio físico y espiritual. Cualquier otro camino es simple cobardía".

Y con exaltado convencimiento afirmaba:

La más alta, la más lógica, la más pura y la más fuerte forma de pintura es la mural. Sólo en esta forma es una con las otras artes—con todas otras. También es la forma más desinteresada, porque no puede hacerse de ella asunto de ganancia privada, no puede ser ocultada para beneficio de unos cuantos privilegiados. Es para el pueblo. Es para TODOS.[7]

himself experienced the sting of prejudice in early 1930. In the midst of painting the mural *Prometheus* for the great dining hall of Pomona College in Claremont, California, his financial support was suddenly greatly reduced. Certain racist patrons had objected to the artist because he was Mexican. Orozco was forced to sell paintings and lithographs to cover the expenses to complete the mural. Similarly, when African-American artists signed up with the WPA, they were surprised to find that their works were not displayed as widely as those of their white colleagues.

Perhaps no artist has faced greater discrimination than the sculptress and lithographer Elizabeth Catlett. She arrived in Mexico in 1946, and the same year joined the Taller de Gráfica Popular. She grew as an artist in Mexico, and later married the Mexican painter and printmaker Francisco Mora and bore three children. A respected teacher, she served on the faculty of the National School of Plastic Arts of the Autonomous National University of Mexico for sixteen years. Harassed by the House Un-American Activities Committee and denied entry into her native country from 1961 to 1971, Catlett chose to become a Mexican citizen in 1964. But she cannot—nor does she wish to—dodge the fact that she is also a black artist, born and raised in the United States. Catlett understands that the common struggle of Mexican and African-American artists is to reconstruct and win respect for cultures that have been corrupted and disregarded by colonization and oppression. In other words, the influence of Mexican painters and printmakers on the art of the African-Americans has causes that go much deeper than mere style. Siqueiros once described those causes in these terms: "Art has to do with something more than our little aesthetic thrills, it has to do with man and with the true faith of the better man of our time."[8]

Pero nunca en medios racistas TODOS son en verdad todos. Y Orozco vivió la limitación del prejuicio en carne propia cuando pintaba, a principios de 1930, el mural Prometeo en Pomona College, California. El apoyo monetario para la realización del fresco, por parte de profesores, patronos y alumnos, quedó muy reducido cuando algunos racistas invalidaron al pintor por ser mexicano. Entonces Orozco tuvo que vender pinturas y litografías para afrontar parte de los gastos. Cuando los artistas africanoamericanos firmaron convenios con el Estado en la época de la WPA, también se vieron sorprendidos por incumplimientos imprevistos: los contratos no especificaban que sus obras no tendrían la misma divulgación que la de sus colegas blancos.

Quizá nadie como la escultora y litógrafa Elizabeth Catlett ha fundido en su persona la experiencia humana y artística de ser simultáneamente africanoamericana y mexicana. Ella llegó a México en 1946, año en el que ingresó al Taller de Gráfica Popular y se casó con el pintor y grabador mexicano Francisco Mora. En México tuvo tres hijos, creció como artista, fue respetada maestra en la Escuela Nacional de Artes Plásticas de la Universidad Nacional durante 16 años. En 1964 adquirió la nacionalidad mexicana, después de que le fuera negado el ingreso a su tierra natal desde 1961 hasta 1971. Catlett eligió ser mexicana, pero no puede ni quiere soslayar el hecho de que también es una artista negra nacida y educada en Estados Unidos. Ella ha comprendido que frente a la sociedad dominante, tanto a los artistas mexicanos como a los africanoamericanos les ha correspondido reconstruir y hacer respetar culturas depravadas y postergadas por la colonización y la opresión. De ahí que la influencia ejercida por pintores y grabadores mexicanos sobre el arte de los africanoamericanos tenga razones mucho más profundas que las meramente estilísticas, expresadas alguna vez por Siqueiros en estos términos: "El arte tiene que ver con algo más que con nuestros pequeños escalofríos estéticos, tiene que ver con el hombre y con la fe verdadera del hombre mejor de nuestro tiempo".[8]

Acknowledgments **Agradecimientos**

Lizzetta LeFalle-Collins

The idea for *In the Spirit of Resistance: African-American Modernists and the Mexican Muralist School* began to evolve while I was curator of visual arts at the California Afro-American Museum in Los Angeles. Later, I was able to do research on the topic for several graduate courses at the University of California at Los Angeles. In 1992, I proposed the exhibition to the American Federation of Arts. Throughout that long period of research and development, I have encountered many people and organizations that have been very helpful in the realization of this project. Initial thanks go to my professors at UCLA, Cecile Whiting, Albert Boime, Paul von Blume, and Richard Yarborough. Their critical comments helped me in developing the narrative for the text. Another very difficult task was locating work that would illuminate the critical issues discussed in the text and that would make the exhibition come alive. In selecting artworks for the exhibition, I was very careful to choose only those works that were accessible to the artists in the show during the 1930s and 1940s. In the papers of the artists, I sought quotations of specific artworks that may have influenced their themes or styles. I also tried to determine which works by Mexican artists, particularly muralists, the African-American artists saw or were aware of during the period. As a result, I was particular about which works by the Mexican artists were included in the exhibition. And in selecting works by the African-American artists, I chose only those that they indicated were created in response to Mexican art. Since I was seeking very specific works, this methodology proved particularly challenging. In fact, it was monumental.

Consequently, I am especially grateful to all of the curators, museum directors, registrars, private collectors, and gallery personnel who were so generous in sharing their knowledge and in

La idea para esta exposición *En el espíritu de la resistencia: Los modernistas africanoamericanos y la Escuela Muralista Mexicana* empezó cuando yo era curadora de artes visuales en el Museo Afroamericano en Los Angeles. Más tarde, pude investigar este tema para varios cursos graduados que cursé en la Universidad de California en Los Angeles. En 1992, propuse esta exposición a la American Federation of Arts. Durante ese largo período de investigación y planeamiento, he encontrado muchas personas y organizaciones que me han ayudado mucho en la realización de este proyecto. Primeramente quisiera agradecer a mis profesores de la universidad de UCLA, Cecile Whiting, Albert Boime, Paul von Blume, y Richard Yarborough. Sus comentarios críticos me ayudaron a desarrollar la narrativa para el texto. Otra tarea muy difícil fue localizar obras que pudieran iluminar los temas críticos tratados en el texto y que dieran vida a la exposición. Al seleccionar las obras de arte para la exposición, elegí cuidadosamente sólo aquellas obras que fueron accesibles durante las décadas de los treinta y los cuarenta a los artistas de esta muestra. En los escritos de los artistas, busqué anotaciones sobre obras de arte específicas que hubiesen influenciado sus temas o estilos. También traté de determinar cúales obras de los artistas mexicanos, particularmente los muralistas, los artistas africanoamericanos vieron o conocieron durante ese período. Como resultado, fui muy meticulosa en la selección de obras de artistas mexicanos que incluiría en la exposición. Y al seleccionar obras de los artistas africanoamericanos, escogí solamente aquellas que indicaban que habían sido creadas en respuesta al arte mexicano. Como estaba buscando obras muy específicas, esta metodología resultó ser particularmente desafiante. De hecho fue monumental.

Por lo tanto, estoy muy agradecida a todos los curadores,

lending works to the exhibition. I especially want to thank Paula Allen of the Amistad Research Center in New Orleans; Tina Dunkley of the Wadell Art Gallery at Clark/Atlanta University in Atlanta; Essie Green Edmonsen of the Essie Green Galleries, Inc., in New York; Melvin Holmes of San Francisco; Corinne Jennings of Kenkeleba House in New York; Alitash Kebede of Kebede Fine Arts in Los Angeles; Reginald Lewis of the Museum of African American Art in Tampa; Larry Randall of New York; Eric Robertson of New York; Pat Scott of the Francine Seder Gallery in Seattle; Charlotte Sherman of the Heritage Gallery in Los Angeles; Alvia Wardlaw of Texas Southern University and the Houston Museum of Fine Arts; Jessica White of Oakland; and Jeanne Zeidler and Mary Lou Hultgren of the Hampton University Museum in Hampton, Virginia.

It is always nice to have someone to call, especially in times of distress. Special thanks therefore go to Judith Wilson at Yale University and Camille Billops of the Hatch-Billops Collection in New York. Also, thanks to Raquel Tibol for contributing the foreword and lending clarity to my essay; and to Shifra Goldman for reading my text and contributing an essay that illuminates the continuing influence of the Mexican School on contemporary African-American artists.

Soon after the AFA agreed to organize this project, Kinshasha Holman Conwill, director of the Studio Museum in Harlem, called me regarding the topic; and the Studio Museum became, along with the Mexican Museum in San Francisco, a collaborator in the process. I appreciate Ms. Conwill's early and continuing commitment, as well as that of Marie Acosta-Colon of the Mexican Museum. As an independent curator, I am especially indebted to Donna Gustafson and Melanie Franklin at the AFA, for their assistance in locating works, their understanding of myriad problematic issues associated with the project, and their patience.

Most of all, I would also like to thank those artists—John Wilson, Elizabeth Catlett, John Biggers, and Jacob Lawrence—

directores de museos, registradoras, coleccionistas privados y personal de las galerías quienes fueron muy generosos en compartir su conocimiento y en prestar obras para esta exposición. Quiero agradecer especialmente a Paula Allen de Amistad Research Center en Nueva Orleans; Tina Dunkely de Wadell Art Gallery at Clark/Atlanta University en Atlanta; Essie Green Edmonsen de Essie Green Galleries, Inc., en Nueva York; Melvin Holmes de San Francisco; Corinne Jennings de Kenkeleba House en Nueva York; Alitash Kebede de Kebede Fine Arts en Los Angeles, California; Reginald Lewis del Museum of African American Art en Tampa; Larry Randall de Nueva York; Eric Robertson de Nueva York; Pat Scott de Francine Seder Gallery en Seattle; Charlotte Sherman de Heritage Gallery en Los Angeles; Alvia Wardlaw de Texas Southern University y de Houston Museum of Fine Arts; Jessica White de Oakland; y Jeanne Zeidler y Mary Lou Hultgren de Hampton University Museum en Hampton, Virginia.

En momentos de desesperación, es un alivio tener alguien a quien llamar. Quiero expresar mi especial agradecimiento a Judith Wilson de Yale University y a Camille Billops de la colección Hatch-Billops de Nueva York. También quiero agradecer a Raquel Tibol por su contribución con el prólogo y por su clarificación de mi ensayo; a Shifra M. Goldman por leer mi texto y contribuir con un ensayo que ilumina la continua influencia de la Escuela Mexicana a los artistas contemporáneos africanoamericanos.

Al poco tiempo que la AFA decidió apoyar mi proyecto, Kinshasha Holman Conwill, directora del Studio Museum en Harlem, me llamó para hablar de la exposición. Como resultado, el Studio Museum y el Mexican Museum en San Francisco se hicieron colaboradores del proceso. Aprecio el temprano y continuo compromiso de la Sra. Conwill, como también el de Marie Acosta-Colon del Mexican Museum. Como curadora independiente, estoy profundamente agradecida a Donna Gustafson y a Melanie Franklin de la AFA. Su ayuda en localizar obras, su comprensión a una miríada de problemas asociados con

who, through telephone conversations and interviews, helped me to shape the exhibition.

And finally, as always, I want to thank my husband and sons. Without their patience and support, this project could not have happened.

este proyecto, y su paciencia, me ayudaron durante el proceso.

Muy especialmente quisiera agradecer a los artistas John Wilson, Elizabeth Catlett, John Biggers y Jacob Lawrence, quienes a través de conversaciones telefónicas y entrevistas, me ayudaron a definir la exposición.

Finalmente, como siempre, debo expresar mi gratitud a mi esposo y a mis hijos. Sin su paciencia y apoyo, este proyecto no se hubiera realizado.

Acknowledgments **Agradecimientos**

Serena Rattazzi

Director, The American Federation of Arts

In the Spirit of Resistance has been made possible through the cooperation and support of numerous individuals and institutions. First and foremost, we want to acknowledge Lizzetta LeFalle-Collins, who curated the exhibition and contributed to this publication with insight and dedication. We are also grateful to Shifra M. Goldman and Raquel Tibol for their important contributions to the book.

We had the good fortune to work on this exhibition with two distinguished institutions, the Studio Museum in Harlem and the Mexican Museum in San Francisco, where the exhibition is going to be shown as part of an ongoing collaboration titled *Encuentros*. Our thanks go to Marie Acosta-Colon, director of the Mexican Museum; and to Kinshasha Holman Conwill, director, Patricia Cruz, deputy director for programs, Jorge Daniel Veneciano, associate curator of exhibitions, and Yvonne Presha, director of development, of the Studio Museum in Harlem.

To the many individuals and institutions who lent works to the exhibition we extend our deepest gratitude.

At the American Federation of Arts, this project has required the considerable efforts of many dedicated staff members: Melanie Franklin, former exhibitions assistant; Rachel Granholm, head of education; Donna Gustafson, curator of exhibitions, who was in charge of the exhibition; Ann Helene Iversen, publications assistant; Michaelyn Mitchell, head of publications, who was in charge of the catalogue; M. Gabriela Mizes, registrar; Jennifer Rittner, assistant curator of education; Sara Rosenfeld, exhibitions coordinator; Cathy Shomstein, chief development officer, corporate foundation and government funding; Jillian Slonim, director of public information; Jennifer Smith, public infor-

La exposición *En el espíritu de la resistencia: Modernistas africano-americanos y la Escuela Muralista Mexicana* se ha realizado gracias a la colaboración y apoyo de numerosas personas e instituciones. Ante todo estamos agradecidos a Lizzetta LeFalle-Collins, curadora de esta exposición, y quien también contribuyó a esta publicación con perspicacia y dedicación. También estamos agradecidos a Shifra M. Goldman y a Raquel Tibol por sus importantes contribuciones a este catálogo.

Tuvimos la suerte de trabajar en esta exposición con dos distinguidas instituciones: el Studio Museum en Harlem y el Mexican Museum en San Francisco, donde se presentará la exposición como parte de una continua colaboración titulada *Encuentros*. Extendemos nuestros agradecimientos a Marie Acosta-Colon, directora del Mexican Museum; y a Kinshasha Holman Conwill, directora, Patricia Cruz, vicedirectora para programas, Jorge Daniel Veneciano, curador adjunto de exposiciones, e Yvonne Presha, directora de desarrollo, del Studio Museum en Harlem.

A las personas e instituciones que prestaron obras a la muestra, extendemos nuestra profunda gratitud.

En la American Federation of Arts, este projecto ha requerido considerables esfuerzos de muchos dedicados miembros del personal de la organización: Melanie Franklin, ex-ayudante de exposiciones; Rachel Granholm, jefe del departamento de educación; Donna Gustafson, curadora de exposiciones, quien estaba encargada de la exposición; Ann Helene Iversen, ayudante de publicaciones; Michaelyn Mitchell, jefe del departamento de publicaciones, quien estaba encargada del catálogo; M. Gabriela Mizes, registradora; Jennifer Rittner, asistente curadora de educación; Sara Rosenfeld, coordinadora de exposiciones: Cathy Shomstein,

mation associate; and Alexandra Mairs, former publications assistant. Thomas Padon, director of exhibitions, also contributed his time to the project.

We are grateful to Katy Homans for her handsome design of this catalogue, to Brian Wallis for his editing talents, and to Geoffrey Fox for his translation of the texts. Thanks also go to Maria Balderrama and Fortuna Calvo-Roth for their copyediting of the Spanish texts.

We recognize with thanks the participation of the presenting museums: the Studio Museum in Harlem; the African American Museum, Dallas; the Edsel & Eleanor Ford House, Grosse Pointe Shores, Michigan; the Diggs Gallery, Winston-Salem State University, North Carolina; the Dayton Art Institute, Ohio; and the Mexican Museum, San Francisco.

The project has received generous support from the Metropolitan Life Foundation. It is also supported by the Lila Wallace-Reader's Digest Fund, through the AFA's ART ACCESS II initiative, and by the Benefactors Circle of the AFA. Philip Morris Companies Inc., the national sponsor of the exhibition, has our deep appreciation.

oficial jefe del departamento de desarrollo, fundación corporativa y fondos del gobierno; Jillian Slonim, directora de la oficina de información pública; Jennifer Smith, adjunta en el departamento de información pública; y Alexandra Mairs, ex-asistente de publicaciones. Thomas Padon, director de exposiciones, también contribuyó con su tiempo a este proyecto.

Agradecemos a Katy Homans por su hermoso diseño del catálogo, a Brian Wallis por sus talentos de redacción y a Geoffrey Fox por su traducciones de los textos. También damos las gracias a Maria Balderrama y a Fortuna Calvo-Roth por la revisión de los textos en español.

Nuestra gratitud se extiende a los siguientes museos que presentarán la exposición: Studio Museum in Harlem; African American Museum, Dallas; Edsel & Eleanor Ford House, Grosse Pointe Shores, Michigan; Diggs Gallery, Winston Salem State University, North Carolina; Dayton Art Institute, Ohio; y el Mexican Museum, San Francisco.

Este proyecto no hubiera sido posible sin el generoso apoyo de Metropolitan Life Foundation. También se ha realizado con la ayuda de Lila Wallace-Reader's Digest Fund, a través de ART ACCESS II de la AFA, y el Círculo de Benefactores de AFA. Nuestro sincero agradecimiento a Philip Morris Companies Inc. —patrocinador nacional de la exposición.

Redefining the African-American Self
Redefinición del yo africanoamericano

Lizzetta LeFalle-Collins

This exhibition focuses on the work of eight African-American artists who developed a cultural group identity in the 1930s and 1940s when exposed to the work of Mexican School muralists and printmakers. Their conscious decision to emulate the tenets, techniques, art processes, and themes of the Mexican School was not just a matter of artistic preference but also a profoundly political choice made during a period of rapid social change, particularly for African-Americans. During the early part of the twentieth century, many African-Americans were struggling to overcome the oppressive legacy of Reconstruction. One strategy was to assimilate into modern American culture by redefining their black identity. The creation of the image of the "New Negro" between 1895 and 1925 called for nothing short of a full overhaul of African-American character, physical appearance, social and political affiliations, and native culture. This recasting of African-American identity had a widespread impact on the arts.

The New Negro was an ideal, an image meant to replace the Jim Crow stereotypes of the nineteenth century and to restructure the ways blacks regarded themselves. Ultimately, the purpose of the New Negro movement was to emancipate the mind and spirit of the race, something that could not be accomplished by legislation alone. Leaders of the movement sought to direct African-Americans toward "progress" and "respectability." One advocate of the movement, Professor John Henry Adams, Jr., stressed the superiority of the physical features of the New Negro over those depicted in caricatures of blacks then common in American popular culture. The appearance of the New

Esta exposición está dedicada al trabajo de ocho artistas africanoamericanos cuya identidad como grupo cultural se plasmó en las décadas de 1930 y 1940, cuando conocieron los trabajos de los muralistas y grabadores de la Escuela Mexicana. Su decisión deliberada de emular los principios, técnicas, procedimientos artísticos y temas de la Escuela Mexicana reflejó no solamente una preferencia artística, sino además una decisión profundamente política, tomada en un período de cambio social rápido, especialmente para los africanoamericanos. En la primera parte del siglo veinte, muchos africanoamericanos luchaban por superar el legado opresivo de la Reconstrucción. Una estrategia era asimilarse a la cultura moderna norteamericana, usando como base la redefinición de su identidad negra. Así se creó la imagen del "Nuevo Negro" entre 1895 y 1925, que requería nada menos que la revisión total del carácter, apariencia física, afiliaciones sociales y políticas, y cultura natal de los africanoamericanos. Este remoldeamiento de la identidad africanoamericana repercutió ampliamente en las artes.

El Nuevo Negro era un ideal, una imagen destinada a sustituir los estereotipos de "Jim Crow" del siglo diecinueve y a reestructurar las imágenes que los negros tenían de sí mismos. En el fondo, el objetivo del movimiento "Nuevo Negro" era emancipar la mente y el espíritu de la raza, cosa que no se podía conseguir únicamente por las leyes. Los dirigentes del movimiento se proponían guiar a los africanoamericanos hacia el "progreso" y la "respetabilidad". Un promotor del movimiento, el profesor John Henry Adams, Jr., recalcaba la superioridad de los rasgos físicos

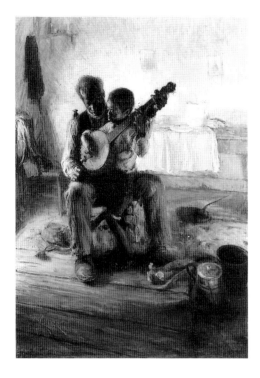

Figure 1
Henry O. Tanner
The Banjo Lesson
(La lección de banjo),
1893
Oil on canvas
49 x 35½ inches
Hampton University
Museum, Hampton,
Virginia

Negro was supposed to be as far removed from the old images of slaves as possible. Posture and demeanor were considered important signifiers of education and class. Confidence and moral conviction were also key New Negro characteristics.

Henry Louis Gates, Jr., has called the New Negro "a mythic figure in search of a culturally willed myth."[1] In fact, the self-made, self-signified, upper-class New Negro movement was an astute combination of Thomas Jefferson's eighteenth-century vision of an intellectual utopia and the freedman's nineteenth-century ideas concerning optimistic progress. An editorial in the *Cleveland Gazette* on June 29, 1895, celebrating the passage of the New York Civil Rights Law, spoke of a "class of colored people, the 'New Negro' who have arisen since the war, with education, refinement, and money."[2] As part of this effort to redefine African-Americans intellectually and physically, black intellectuals encouraged representations of the New Negro that were far removed from the world of slavery, illiteracy, and poverty. Thus, when Henry O. Tanner painted a black banjo player, he reversed the widespread convention in American popular and fine art that

del Nuevo Negro frente a los que se pintaban en las caricaturas de negros que solían aparecer en la cultura popular norteamericana de esos tiempos. El aspecto del Nuevo Negro debía distanciarse lo más posible de las antiguas imágenes de los esclavos. La postura y el comportamiento se consideraban señales importantes de la educación y clase de la persona. Otras características claves del Nuevo Negro eran estar seguro de sí mismo y tener convicción moral.

Henry Louis Gates, Jr., ha caracterizado al Nuevo Negro como "una figura mítica en busca de un mito a ser logrado mediante valores culturales".[1] En realidad, el movimiento del Nuevo Negro de clase alta, hijo de sus propias obras y definido por sí mismo, era una combinación astuta de la visión de Thomas Jefferson en el siglo dieciocho, de una utopía intelectual, con las ideas de los libertos del siglo diecinueve sobre el progreso optimista. Un editorial en el periódico *Cleveland Gazette* del 29 de junio de 1895, aclamando la aprobación de la Ley de Derechos Civiles de Nueva York, mencionaba una "clase de gentes de color, los 'Nuevos Negros' que han surgido desde la guerra, con educación, cultura, y dinero".[2] Como parte de este esfuerzo por redefinir a los africanoamericanos intelectual y físicamente, los intelectuales negros estimulaban las representaciones del Nuevo Negro que tenían muy poco que ver con el mundo de la esclavitud, el analfabetismo y la pobreza. Así cuando Henry O. Tanner pintó a un músico negro de banjo, invirtió la regla convencional, tanto en el arte popular como en el refinado, de retratar a los músicos africanoamericanos como harapientos ambulantes tocando para complacer a los blancos. En *La lección de banjo* (fig. 1), Tanner representó al músico como augusto maestro. Al encuadrar a su sujeto con el tema de la educación, Tanner también planteó un asunto decisivo para el Nuevo Negro: ¿Estaban condenados los africanoamericanos a ser ejecutantes estereotipados en un mundo blanco, o podían superar el prejuicio mediante la educación y la transmisión y perpetuación de su propio patrimonio cultural?

depicted African-American musicians as tattered itinerants making music for the gratification of whites. In his *The Banjo Lesson* (fig. 1), Tanner transformed the musician into a dignified educator. By framing his subject with the theme of education, Tanner also raised an issue that was crucial for the New Negro: were African-Americans destined to be stereotypical performers in a white world, or could they overcome prejudice through education and the transmission and perpetuation of their own cultural heritage?

In the literature of the New Negro movement, Booker T. Washington, Fannie Barrier Williams, and N. B. Wood (who compiled *A Negro for a New Century* in 1900) articulated the necessary characteristics that every modern Negro should possess. In their works, a combination of excerpted black histories and photographs representative of New Negroes also established the visual personification of how one should look and act. The photographic portraits in these books mirrored the style of their white counterparts. Fashionable clothing and hairstyles demonstrated elevated tastes; props like books, tools, or musical instruments certified the sitter's trade; and household furnishings situated the subjects in upper-class settings. Images of "ideal" modern women and men were reproduced by Professor Adams in "Rough Sketches: A Study of the Features of the New Negro Woman" and "The Negro Man: A Study of the Features of the New Negro Man," essays published in *Voice of the Negro* (in August and October 1904, respectively). The goal was for others to pattern themselves after his prototypes. In these drawings, he continued to show a correlation between the specific characteristics of individual depiction and the larger characteristics of a race. Features from the neck up became very important in distancing the New Negro from the kinky-haired, thick-lipped, and even dark-skinned Old Negro of popular American pictorial characterizations.

The transformation of the African-American was also promoted in social clubs, such as the Colored Women's Clubs, and

En la literatura del movimiento del Nuevo Negro, Booker T. Washington, Fannie Barrier Williams, y N. B. Wood (compilador de *A Negro for a New Century* — "Un negro para un siglo nuevo") describieron las características que debería tener todo negro moderno. En sus obras, una combinación de selecciones de historias de negros y fotografías representativas de los Nuevos Negros planteaba la personificación visual de cómo debería lucir y conducirse. Los retratos fotográficos en estos libros reflejaban el estilo de sus contrapartes blancas. Ropa y peinados de moda mostraban gustos elevados; accesorios como libros, herramientas o instrumentos musicales daban fe del oficio del sujeto; y el mobiliario lo situaba dentro de la clase alta. Las imágenes "ideales" de las mujeres y hombres modernos fueron reproducidas por el profesor Adams en los ensayos "Rough Sketches: A Study of the Features of the New Negro Woman" (Esbozos preliminares: Un estudio de los rasgos de la Nueva Mujer Negra) y "The Negro Man: A Study of the Features of the New Negro Man" (El hombre negro: Un estudio de los rasgos del Nuevo Hombre Negro), publicados en *Voice of the Negro* en agosto y octubre de 1904, respectivamente. La intención era que otros emularan estos prototipos. En sus dibujos, Adams seguía mostrando una correlación entre las características específicas del retrato individual y las características generales de una raza. Los rasgos del cuello para arriba llegaron a ser muy importantes para separar al Nuevo Negro del Viejo Negro de pelo ensortijado, labios gruesos y tez oscura de las representaciones pictóricas populares en Norteamérica.

La transformación del africanoamericano fue promovida por los clubes sociales, tales como los Colored Women's Clubs (Clubes de Mujeres de Color), y filtrada por las iglesias al resto de la comunidad. En este sentido, las mujeres negras eran fundamentales a la filosofía del Nuevo Negro de fomentar el amor propio, especialmente en sus papeles claves de encauzar la formación y los buenos modales de los hijos. En su ensayo "Club Movement Among Colored Women" (El movimiento de clubes entre las

filtered through the churches to the rest of the community. In this regard, black women were central to the New Negro philosophy of fostering self-respect, particularly in their key roles in shaping the education and etiquette standards of children. In her essay "Club Movement Among Colored Women," Fannie Barrier Williams stated, "To feel that you are something better than a slave, or a descendant of an ex-slave . . . to feel that you are a unit in the womanhood of a great nation and a great civilization, is the beginning of self-respect and the respect of your race."[3] Even the fact that women's clubs dictated social norms was a marked change from the world of the Old Negro, who relied on the grace of God and white folks for his salvation and freedom. For a small number of African-Americans, then, life had changed—from the darkness of slavery to the bright "freedoms" promised by consumerism.

The New Negro movement involved not only a physical and cultural redefinition but a political one as well. A. Philip Randolph best summarized the militant New Negro political stance in 1920 when he argued that the surest courses for progress were "education and physical action in self-defense."[4] Randolph saw the New Negro as a card-carrying, gun-toting socialist, who refused to turn the other cheek and who "spoke the language of the oppressed" to defy the "language of the oppressor."[5] And to him, the American Socialist Party was the only political party that offered equal treatment for African-Americans. The socialists advocated equality for all workers based on the fact that as a class, they had historically been oppressed by the wealthy and the bourgeoisie. For most whites, however, this newest Negro was too militant and too problematic. And for the black intelligentsia, including W. E. B. DuBois, the Socialist Party was still not dealing adequately with the "Negro" question. As disenchanted followers of socialism, many young black intellectuals turned to communism in the late 1920s.

The mediating voice was African-American philosopher Alain Locke (1886–1954), who, in 1925, redefined and articu-

mujeres de color), Fannie Barrier Williams declaró, "El amor propio y el respeto por tu raza empiezan cuando te sientas más que una esclava o descendiente de ex-esclavos . . . cuanto te sientas parte integral de las mujeres de una gran nación y una gran civilización".[3] El mero hecho de que los clubes femeninos dictaban las normas sociales marcaba un cambio en el mundo del Viejo Negro, que dependía de la gracia de Dios y de la gente blanca para su salvación y su libertad. Para un número pequeño de africanoamericanos, la vida había cambiado—de la oscuridad de la esclavitud a las brillantes "libertades" prometidas por el mundo del consumo.

El movimiento del Nuevo Negro involucraba una redefinición no sólo física y cultural, sino también política. A. Philip Randolph resumió mejor la postura política militante del Nuevo Negro en 1920, cuando declaró que los caminos más seguros para el progreso eran "la educación y la acción física en defensa propia".[4] Randolph veía al Nuevo Negro como un militante socialista armado, que rehusaba dar la otra mejilla y que "hablaba el lenguaje del oprimido" para desafiar el "lenguaje del opresor".[5] Y para él, el Partido Socialista Americano era el único partido que ofrecía trato igualitario para los africanoamericanos. Los socialistas abogaban por la igualdad de todos los trabajadores basada en que, como clase, habían sido oprimidos históricamente por los ricos y la burguesía. Para la mayoría de los blancos, sin embargo, este negro más reciente era demasiado agresivo y problemático. Y para la intelectualidad negra, que incluía a W. E. B. DuBois, el Partido Socialista no trataba adecuadamente la cuestión del negro. Muchos jóvenes intelectuales negros, desencantados con el socialismo, se sumaron al comunismo a fines de los años 1920.

La voz mediadora del filósofo africanoamericano Alain Locke (1886–1954) redefinió y precisó en 1925 la filosofía de un segundo movimiento literario del Nuevo Negro, dedicado a las artes en vez de la militancia política. En su ensayo "The New Negro", Locke propuso que este movimiento no solamente proporcionaría un "espíritu nuevo para despertar a las masas, sino [que

lated the philosophy of a second New Negro literary movement focused on the arts rather than political militancy. In his essay "The New Negro," Locke proposed that this movement would not only provide a "new spirit [to] awake the masses, but [was] one that could be compared with centers of folk-expression and self determination in other parts of the world."[6] He paralleled Harlem's New Negro with folk cultures in Europe where socialism was making great strides. He found the answer to a distinctive African-American art form in the work of the "migrating peasant . . . the man farthest down."[7] Locke realized that the tables were already turning against a movement led by elite New Negroes. "In a real sense," he wrote, "it is the rank and file who are leading, and the leaders who are following."[8] Locke argued that the real inspiration for the art of the New Negro should be black Southern folk culture.

Locke was obviously after a native form of expression that was distinctly African-American. He felt that the long period of slavery and a peasant status in America had allowed African-Americans to develop a unique folk culture. "For generations," he said, "the Negro has been the peasant matrix of that section of America which has most undervalued him."[9] Moreover, he attributed the unique aspects of Southern culture to the presence of African-Americans. "The South has unconsciously absorbed the gift of his folk-temperament," he claimed. "In less than half a generation it will be easier to recognize this, but the fact remains that a leaven of humor, sentiment, imagination and tropic nonchalance has gone into the making of the South from a humble, unacknowledged source."[10]

During the mid-1920s and early 1930s, it was difficult to find any forum, written or visual, that celebrated the middle- or upper-class New Negro. Some portraits of the upper-class New Negro that mirrored those of privileged whites during the era were still evident, such as *Octoroon Girl* (1925) by Archibald Motley, Jr. But there were far more portraits of the nonprivileged, such as Edwin A. Harleston's *The Old Servant* (1928) and

sería] uno comparable a los centros de expresión popular y autodeterminación en otras partes del mundo".[6] Equiparaba al Nuevo Negro de Harlem con las culturas folklóricas en Europa, donde el socialismo progresaba a grandes pasos. Decidió que el trabajo del "campesino migratorio . . . del hombre de más abajo"[7] servía también como medio de expresión artística. Locke se dio cuenta que las condiciones ya no favorecían un movimiento dirigido por los Nuevos Negros de la élite. "En un sentido real", escribió, "es la gente común que conduce, y los conductores los que siguen".[8] Locke planteaba que la verdadera inspiración para el arte del Nuevo Negro debía ser la cultura folklórica negra del sur.

Locke, claro está, buscaba un medio de expresión claramente africanoamericano. Pensaba que el largo período de esclavitud y su condición de campesino en América había permitido que el africanoamericano desarrollara una cultura popular única. "Durante generaciones", dijo, "el negro ha sido la matriz campesina de la sección de América que más lo ha menospreciado".[9] Además, atribuía algunos de los aspectos únicos de la cultura sureña a la presencia de los africanoamericanos. "El Sur ha absorbido inconscientemente el don de su temperamento popular", pretendía. "En menos de media generación será más fácil reconocerlo, pero es indudable que una fuente humilde y no reconocida ha imbuido al Sur de humor, sentimiento, imaginación y aplomo tropical".[10]

A mediados de los años 1920 y principios de los 1930, era difícil encontrar alguna tribuna, escrita o visual, que celebrara al Nuevo Negro de clase media o alta. Seguían viéndose retratos del Nuevo Negro que imitaban los de los blancos privilegiados de la época, como *Octoroon Girl* (Muchacha ochavona, 1925) de Archibald Motley, Jr. Pero había muchos más retratos de los no privilegiados, como *The Old Servant* (La vieja sirviente, 1928) de Edwin A. Harleston y *Blind Sister Mary* (Mary, la hermana ciega, ca. 1930) de William E. Scott. Estas dos pinturas representan mujeres mayores, y ambas indican su clase social por sus cabelleras envueltas. La vieja sirviente sostiene no un libro sino una canasta, y la ciega

William E. Scott's *Blind Sister Mary* (ca. 1930). These two paintings are of elderly women, and both suggest their social class by their wrapped heads. The old servant holds a basket not a book, and Blind Mary carries a sunbonnet on her arm. Both portraits suggest that black women had to endure a lifetime of hard physical labor.

At the same time, there was a rise in black genre scenes, by both black and white artists. In Palmer Hayden's self-portrait *The Janitor Who Paints* (ca. 1939–40), the artist is shown painting. But a nearby trashcan reminds him of his full-time job—as a custodian. Such genre scenes confirmed Locke's search for the "native black person." Like William Sidney Mount or Thomas Eakins, Locke viewed the African-American worker in the heroic guise of Jean-François Millet's French peasantry. Those who worked the land held a particularly romantic attraction. But for Locke, the emphasis was on the South. African-Americans had worked this region long and hard, and it was there that he felt true African-American art forms could be found.

Not surprisingly, then, the art and literature of the Harlem Renaissance, under Locke's influence, championed black Southern culture. Even as the South of the 1920s remained virulently racist, evocative images of home and the land defined the visual context for the evolution of a modernist African-American art.[11] In part, this was nostalgic since many black people had been forced to leave the South and migrate to Harlem and other northern cities to find work. But this black migration to the North was also symbolically transformative in that it constituted one of the first acts in the African-American redefinition of self. Inclusion in the urban work culture and participation in the armed services abroad during World War I accelerated that transformation by allowing African-Americans to meet other people of African descent and to become familiar with organized political efforts such as the Negritude Movement in Africa and the Caribbean.[12] By expanding their horizons geographically, blacks became more politically involved. Many were determined

Mary lleva una cofia en el brazo. Ambos retratos sugieren que las negras tuvieron que aguantar toda una vida de faenas duras.

Al mismo tiempo, hubo un aumento en escenas negras de género, pintadas tanto por artistas negros como blancos. En el autorretrato de Palmer Hayden, *The Janitor Who Paints* (El conserje que pinta, ca. 1939–40), se ve al artista pintando. Pero un cercano tacho de basura le recuerda su trabajo a tiempo completo—como guardián. Semejantes escenas de género confirmaron la búsqueda de Locke de la "persona negra natal". Como William Sidney Mount o Thomas Eakins, Locke veía al trabajador africanoamericano en el aspecto heroico del campesinado francés pintado por Jean-François Millet. Los que trabajaban la tierra tenían un atractivo especialmente romántico. Pero para Locke, el énfasis radicaba en el Sur. Los africanoamericanos habían cultivado esas tierras por largos y duros años, y era allá donde pensaba que se podrían encontrar los verdaderos medios de expresión natales de los africanoamericanos.

No es sorprendente, entonces, que el arte y la literatura del Renacimiento de Harlem, bajo la influencia de Locke, propugnaban la cultura negra del Sur. A pesar de que el Sur de los años 1920 seguía siendo vehementemente racista, las imágenes que evocaban casa y tierra definían el contexto visual de la evolución de un arte africanoamericano modernista.[11] En parte, esto era nostálgico, ya que mucha gente negra había sido forzada a abandonar el Sur y migrar a Harlem y otras ciudades norteñas en busca de trabajo. Pero esta migración negra al Norte era también transformativa, porque constituía uno de los primeros actos en la redefinición del yo africanoamericano. La participación en la cultura laboral urbana y en los servicios armados en ultramar durante la Primera Guerra Mundial aceleraron esa transformación, dándoles a los africanoamericanos la oportunidad de conocer a otras personas de ascendencia africana y a familiarizarse con las campañas políticas organizadas tales como el movimiento de Negritud en África y el Caribe.[12] Al expandir sus horizontes geográficamente, los negros se involucraron más en la política. Muchos estaban decididos a

to seize control of their own futures and how they were portrayed in popular culture and fine art.

In the 1920s, many African-American artists created images based on black folklore and everyday life in the urban centers where they lived. Their stylistic approaches were based on techniques learned in local art centers. They participated in segregated exhibitions often organized by groups sympathetic to the underprivileged social conditions of most African-Americans. Joel E. Spingarn, chairman of the board of the National Association for the Advancement of Colored People (NAACP), supported and presented achievement awards, as did William E. Harmon. The journals *The Crisis* and *Opportunity* also played major roles in highlighting African-American artists and their works. Andrew Carnegie instigated a campaign to build libraries in black communities, and these often served as community centers where the work of African-American artists was shown. The Young Men's Christian Association (YMCA) also provided exhibition space at a time when there was an absence of repositories to collect, exhibit, and preserve African-American art.[13]

Against the hostility of white critics, African-Americans had to "prove" that they could produce fine art that was not just a copy of other forms of American art but that reflected their own cultural experiences. Locked into a circuit of segregated exhibitions, most African-American artists received little public exposure until the Works Progress Administration (WPA) started its Federal Arts Program (FAP) in the 1930s. But cultural separatism continued, and even the artists of the Harlem Renaissance did not escape the efforts of the American art establishment to weed out the works of African-Americans. (Recent scholarship on the Harlem Renaissance and its artists has recovered many of the most outstanding individual achievements of the period, but much remains to be done.) In this period of profound cultural redefinition, the New Negro movement was a motivating force that continued to spur African-American artists into action. It established an intellect-

tomar sus destinos en sus manos y a representarlos a su manera en la cultura popular y las bellas artes.

En la década de 1920, muchos artistas africanoamericanos crearon imágenes basadas en el folklore negro y en la vida cotidiana en los centros urbanos donde vivían. Sus planteos estilísticos se basaban en técnicas aprendidas en los centros de arte locales. Participaban en exposiciones segregadas, muchas veces organizadas por grupos simpatizantes, que deploraban las condiciones sociales de la mayoría de los africanoamericanos. Joel E. Spingarn, presidente de la junta de la Asociación Nacional para el avance de la Gente de Color (NAACP), y más tarde William E. Harmon, apoyaban y concedían premios al mérito. Las revistas *The Crisis* y *Opportunity* también tuvieron papeles importantes en destacar los artistas africanoamericanos y sus obras. Andrew Carnegie impulsó el inicio de una campaña para erigir bibliotecas en las comunidades negras, y éstas muchas veces servían de centros comunales donde se exhibían los trabajos de artistas africanamericanos. La Asociación de Jóvenes Cristianos (YMCA) también proporcionaba espacios de exposición en una época cuando no había depósitos para coleccionar, exponer, y preservar obras de arte de africanoamericanos.[13]

Frente a la hostilidad de los críticos blancos, los africanoamericanos tenían que "probar" su capacidad para producir obras de arte que no eran meras copias de otras formas de arte americano, sino que reflejaban sus experiencias culturales propias. Encerrados en un circuito de exposiciones segregadas, la mayoría de los artistas africanoamericanos recibieron poca atención del público hasta que la Works Progress Administration (WPA — Administración de Obras Públicas) inició su Programa Federal de Artes (FAP) en los años 1930. Sin embargo el separatismo cultural persistió, y ni los artistas del Renacimiento de Harlem pudieron combatir los esfuerzos del grupo dominante en el arte americano por eliminar las obras de los africanoamericanos. (Investigaciones recientes sobre el Renacimiento de Harlem y sus artistas han recuperado muchos de los logros indi-

ual base for African-American modernists and helped to clarify their social and political needs. For the first time, African-Americans had a choice in defining themselves socially, politically, and culturally.

For visual artists, what emerged was an ideology that stressed the relationship between images and ethnic and class struggle. As African-American artists shaped their own group identification, they recognized a shared outlook in the work of the Mexican muralists. The political and artistic convictions of the Mexicans were discussed at length at African-American community centers. African-American artists were encouraged to express this growing social consciousness in their work, using images and messages that were similar to those of the Mexican artists but which expressed the hopes and concerns of blacks in the United States. What was most engaging was the way the Mexican muralists successfully combined a reverence for the traditional folk cultures of Mexico and a persistent demand for social and political justice for the oppressed. For those New Negro artists who shared Alain Locke's desire to revive a native black culture in the context of Southern folklore, the Mexican School presented a key model. It was yet another catalyst in their ongoing struggle for self-definition in a brutalizing modern world.

viduales más destacados de la época, pero queda mucho por hacer.) En este período de redefinición cultural profunda, el movimiento del Nuevo Negro era una fuerza propulsora que seguía incitando a los artistas africanoamericanos a actuar. Estableció una base intelectual para los modernistas africanoamericanos y ayudó a esclarecer sus necesidades sociales y políticas. Por primera vez, los africanoamericanos tenían la oportunidad de definirse social, política y culturalmente.

Para los artistas visuales, lo que surgió era una ideología que hacía hincapié en la relación entre las imágenes y las luchas étnica y de clase. Al identificarse como grupo, los artistas africanoamericanos reconocieron que compartían una perspectiva con la obra de los muralistas mexicanos. Se alentó a los artistas africanoamericanos a expresar su creciente concientización social en sus obras, mediante imágenes y mensajes similares a los de los artistas mexicanos, pero que expresaban las esperanzas y las preocupaciones de los negros de los Estados Unidos. Lo que más les atraía de los muralistas mexicanos era su manera de combinar un profundo respeto por las culturas populares tradicionales de México con una demanda persistente de justicia social y política para los oprimidos. Para aquellos artistas Nuevos Negros que compartían el deseo de Alain Locke de revivir una cultura negra natal en el contexto del folklore sureño, la Escuela Mexicana fue un modelo clave. Era aún otro agente catalítico en su lucha continua para definirse a sí mismos en un mundo moderno brutalizador.

African-American Modernists and the Mexican Muralist School

Los modernistas africanoamericanos y la Escuela Muralista Mexicana

Lizzette LeFalle-Collins

Paint is the only weapon I have with which to fight what I resent.
La pintura es mi única arma para combatir aquello que resiento.
—Charles White, 1940

From the mid-1930s to just before the black cultural explosion of the 1960s, African-American artists experienced a flowering of cultural activities that reinvigorated the concept of the New Negro. Like the initial manifestations of the New Negro in the first decades of the century, the efforts of these artists continued to redefine the character and social role of the black person in North America. But more important, they signalled the search for a cultural identity that would have international implications in a modern world. Although many of these African-American artists had received some academic training in Europe, they sought ways to recast the techniques they had learned into modes of expression that spoke to their own heritage. Alain Locke, in particular, encouraged black artists to look to Southern folk culture and its reinterpretations in urban centers and to find precedents for that culture in Africa and the Caribbean. Numerous renderings of impoverished washerwomen, laborers, and sharecroppers were made, as were portraits of heroic resistance figures from the slavery era in the United States and the Caribbean. As a consequence, there has been a tendency to view these artists in isolation, away from contemporary developments

Desde mediados de la década de 1930 hasta poco antes del estallido cultural negro de la década de 1970, los artistas africanoamericanos vivieron en un mundo de floreciente actividad cultural negra que revigorizó el concepto del Nuevo Negro. Al igual que las expresiones iniciales del Nuevo Negro en las primeras décadas del siglo, los esfuerzos de estos artistas siguieron redefiniendo el carácter y papel social del negro en Norteamérica. Más importante aún, marcaban la búsqueda de una identidad cultural que tendría repercusiones internacionales en un mundo moderno. Aunque muchos de estos artistas africanoamericanos habían recibido algún entrenamiento académico en Europa, buscaban maneras de remoldear las técnicas aprendidas para convertirlas en modos de expresión de su propio patrimonio. Alain Locke, en particular, instaba a los artistas negros a inspirarse en la cultura popular sureña y sus reinterpretaciones en los centros urbanos, y a buscar los antecedentes de esa cultura en Africa y el Caribe. Se hicieron numerosas representaciones de lavanderas, obreros y aparceros, y también retratos de los personajes heroicos de la resistencia en la era de la esclavitud en los Estados Unidos y el Caribe. Como resultado, se tiende a mirar a estos artistas como

elsewhere in North and South America. But despite some stylistic differences, the work of many African-American artists in North America—and their goal of establishing a distinct cultural identity—was paralleled in the art of many of their South American and Mexican counterparts.

While many African-American artists were aware of the works of Mexican muralists, easel painters, and printmakers of the 1920s and early 1930s, they assimilated the influences of the Mexican School in very particular ways. The African-American artists who were most directly affected by the Mexican School artists were Charles Alston (1907–1977), John Biggers (b. 1924), Elizabeth Catlett (b. 1915), Sargent Claude Johnson (1888–1967), Jacob Lawrence (b. 1917), Charles White (1918–1979), John Wilson (b. 1922), and Hale Woodruff (1909–1980).[1] Four main factors informed the work of these artists: the aesthetic theories of Alain Locke; the social realist movement in the United States; the rise of American socialism and communism; and, finally, the work of the Mexican School artists themselves, many of whom were active in the United States.

Paramount was the intellectual influence of Locke. He promoted the concept of the New Negro, the establishment of a national cultural identity in all of the arts, and the belief that art by African-Americans should reflect their African heritage and their native Southern folk expressions. Locke said that African-American iconography "must be freshly and objectively conceived on its own patterns if [it] is ever to be seriously and importantly interpreted."[2] However, his call for a "racial art" was challenged in 1925 by James A. Porter, the first art historian to study African-American art in any systematic way. Porter believed that African-American artists had not received the exposure or critical analysis that they deserved because they "had simply been overlooked and under discussed."[3] Porter did not believe in a racially based art movement, and was a strong opponent of Locke's views.

The social realist movement, a second major influence on

un grupo aparte, separados de los sucesos contemporáneos en otras partes de Norte y Sudamérica. Sin embargo, pese a ciertas diferencias de estilo, el trabajo de muchos artistas africanoamericanos en Norteamérica—y su meta de establecer una identidad cultural distinta—tenía paralelo en el arte de muchas de sus contrapartes sudamericanas y mexicanas.

Si bien muchos artistas africanoamericanos tenían conocimiento de las obras de los muralistas, pintores de caballete y grabadores mexicanos de los años 1920 y principios de los 1930, asimilaron las influencias de la Escuela Mexicana de maneras diversas. Los artistas africanoamericanos más directamente afectados por los artistas de la Escuela Mexicana fueron Charles Alston (1907–1977), John Biggers (n. 1924), Elizabeth Catlett (n. 1915), Sargent Claude Johnson (1888–1967), Jacob Lawrence (n. 1917), Charles White (1918–1979), John Wilson (n. 1922), y Hale Woodruff (1909–1980).[1] Eran cuatro los factores principales que encauzaron el trabajo de estos artistas: las teorías estéticas de Alain Locke; el movimiento social realista en los Estados Unidos; la emergencia del socialismo y el comunismo americanos; y por último, el trabajo de los artistas de la Escuela Mexicana, muchos de los cuales estaban trabajando en los Estados Unidos.

La influencia intelectual de Locke fue de importancia vital. Fomentaba el concepto del Nuevo Negro, la creación de una identidad cultural nacional en todas las artes, y la creencia de que el arte hecho por africanoamericanos debía reflejar su antecedencia africana y sus expresiones populares del Sur de los Estados Unidos. Locke dijo que la iconografía africanoamericana "tiene que ser concebida de nuevo y objetivamente, según sus propios patrones, para llegar a ser interpretada de una manera seria e importante".[2] Sin embargo, su demanda de un "arte racial" fue puesta en tela de juicio en 1925 por James A. Porter, el primer historiador de arte en estudiar el arte africanoamericano de manera sistemática. Porter creía que los artistas africanoamericanos no habían recibido la atención o análisis crítico que merecían porque "habían sido sencillamente ignorados y poco discutidos".[3] Porter

these eight artists, was based on figurative representations of American culture. Social realists believed that art could not be separated from its social and political context, a context that was indebted to Mexican influences.[4] In the 1930s, this idea was exemplified in the works of artists such as Ben Shahn (1898–1969), but also American Scene painter Thomas Hart Benton (1889–1975) and German expressionists George Grosz (1893–1959) and Kathe Köllwitz (1867–1947). African-American artists were active in this context, but they mainly sought to interpret how existing conditions affected the lives of black Americans. Political content was critical during this period, and African-American artists supported many socialist, communist, and nationalistic views foregrounded in the works of social realist artists.[5] While most African-American artists did not join any one party, they were attracted to the development of artwork that grew out of class struggle and sought to reform society. The unintentional vehicle for these views was the government-sponsored Works Progress Administration (WPA). African-American artists, who, along with other artists, received funding from the program, often chose to focus on their ethnic disenfranchisement as a key issue in their artwork. Many of the works that expressed concern for black people were viewed as dangerously leftist.

Through WPA-sponsored community art centers and public mural commissions, the U.S. government provided work for many African-American artists. Segregated Negro arts centers operated in New York, Illinois, Florida, North Carolina, Louisiana, and a few other states. A. Philip Randolph said that he watched housewives busy at looms and men laboring over lithographic stones in the Harlem Center and wondered if the experiment might not be "the cultural harbinger of a true and brilliant renaissance of the spirit of the Negro people of America."[6] Art historian Greta Berman has written:

Artists who worked on the 'Project' [remember] exciting times, a period during which young, dedicated artists worked together, expe-

no creía en un movimiento de arte basado en factores raciales, y era adversario acérrimo de las opiniones de Locke.

El movimiento realista social, una segunda influencia importante sobre estos ocho artistas, se basó en las representaciones figurativas de la cultura americana. Los realistas sociales creían que el arte no podía separarse de su contexto social y político, un concepto formado bajo influencias mexicanas.[4] En los años 1930, esta idea se reflejó en las obras de artistas como Ben Shahn (1898–1969), así como también las del pintor del Escenario Americano Thomas Hart Benton (1889–1975) y de los expresionistas alemanes Georg Grosz (1893–1959) y Käthe Köllwitz (1867–1847). Artistas africanoamericanos se manifestaron en este contexto, pero querían mayormente interpretar la manera en que las condiciones existentes afectaban las vidas de americanos negros. El contenido político era crítico durante este período, y los artistas africanoamericanos apoyaban muchas ideas socialistas, comunistas y nacionalistas que se destacaban en las obras de los artistas social realistas.[5] Aún si no se sumaran a un partido político en particular, a la mayoría de los artistas africanoamericanos les atraía el desarrollo de la producción artística basada en la lucha de clases y que trataba de reformar a la sociedad. El vehículo involuntario de estas ideas fue la Administración para el Progreso de Obras (Works Progress Administration, o WPA) del gobierno federal. Los artistas africanoamericanos que, entre otros artistas, recibían fondos del programa, con frecuencia escogían la falta de derechos políticos de su grupo étnico como enfoque clave en sus obras. Muchas de las que demostraban preocupación por la gente negra se consideraban peligrosamente izquierdistas.

A través de los centros comunitarios de arte y los encargos para murales públicos que patrocinaba la WPA, el gobierno de los Estados Unidos daba trabajo a muchos artistas africanoamericanos. De acuerdo a las normas vigentes de segregación racial, se establecieron centros de arte exclusivamente para negros en Nueva York, Illinois, Florida, Carolina de Norte, Luisiana y algunos otros estados. A. Philip Randolph dijo que en el Centro de Harlem

riencing a strong sense of community. Not only did they receive regular wages, but recognition for their work. Such conditions, never before equaled in history, were bound to produce one of the most prolific eras of American art.[7]

"At 306 [an art center in Harlem]," recalled Jacob Lawrence, "I came in contact with so many older people in other fields of art . . . like Claude McKay, Countee Cullen, dancers . . . muscians. Although I was much younger than they, they would talk about . . . their art . . . It was like school . . . Socially, that was my whole life at that time, the '306' studio."[8] Lawrence also told art historian Ellen Harkins Wheat that he was aware of Thomas Craven's book *Modern Art: The Men, the Movements, the Meaning.* Although Lawrence felt the book was "conservative," it did illustrate and discuss the works of Cézanne and Picasso, as well as more political works by Grosz, Benton, Charles Burchfield, and the Mexican muralists. Craven was very critical of socially and politically motivated works and stated quite bluntly:

Modernism . . . has destroyed itself. It was a concentration on method to the exclusion of content. The next move of art is a swift and fearless plunge into the realities of life. Grosz, Benton, Rivera, and Orozco . . . may be held accountable for the changing direction of art—a new movement which, winning allegiance of the young, is leading art into the communication of experiences and ideas with social content.[9]

At the workshop, a socially conscious Lawrence also saw a copy of Goya's *Disasters of War* and reproductions of works by Pieter Brueghel the Elder. "The other people who were mentioned there at that time were the Mexican muralists (Orozco, Rivera, and Siqueiros), the Chinese woodcut artists, Käthe Köllwitz, William Gropper, and George Grosz. We were interested in these artists because of their social commentary."[10] Lawrence has said that it was the content of the work of the Mexicans that most excited and influenced him.[11]

A subject of great debate at many community and WPA art

había visto a amas de casa trabajando en telares y a hombres trabajando sobre piedras litográficas y que se había preguntado si la experiencia no sería "el presagio cultural de un renacimiento verdadero y brillante del espíritu de la gente negra de América".[6] La historiadora de arte Greta Berman afima:

Los artistas que trabajaban en el 'Proyecto' [recuerdan] tiempos emocionantes, un período en que artistas jóvenes y comprometidos colaboraban con un fuerte sentimiento comunal. No solamente percibían salarios constantes, sino que también se reconocía su trabajo. Era inevitable que semejantes condiciones, nunca antes conocidas en la historia, traerían consigo una de las eras más prolíficas del arte americano.[7]

"En el 306 [un centro de arte en Harlem]", recuerda Jacob Lawrence, "hice contacto con mucha gente mayor en otros campos del arte . . . como Claude McKay, Countee Cullen, bailarines . . . músicos. Aunque yo era bastante menor, me hablaban sobre su arte . . . Era como una escuela . . . Socialmente, el estudio '306' era mi vida entera en ese momento".[8] Lawrence también contó a la historiadora Ellen Harkins Wheat que conocía el libro de Thomas Craven, *Modern Art: The Men, the Movements, the Meaning* (El arte moderno: Los hombres, los movimientos, el significado). Aunque Lawrence pensó que el libro era "conservador", ilustraba y trataba las obras de Cézanne y Picasso, además de obras más políticas de Grosz, Benton, Charles Burchfield, y los muralistas mexicanos. Craven era muy crítico de las obras motivadas por preocupaciones sociales y políticas y declaró muy francamente:

El modernismo . . . se ha destruido solo. Era la concentración en el método a exclusión del contenido. El próximo paso del arte es un salto rápido y temerario hacia las realidades de la vida. A Grosz, Benton, Rivera, y Orozco . . . se les puede achacar el cambio de rumbo del arte—un nuevo movimiento que, al conquistar la lealtad de la juventud, está llevando al arte a comunicar experiencias e ideas con contenido social.[9]

En el taller, Lawrence, ya socialmente concientizado, también

centers was what constituted an American style. Craven, for instance, maintained that most WPA-sponsored art was overly propagandized. He wrote,

They have only bound art to a specific program; they are using art as the tool for propagation of economic notions which, though distributed geographically, are far from universal in their application. This, I submit, is the basic error of the new system . . . No art can be enslaved to doctrine. Art, in its proper manifestations, is a communicative instrument; but it communicates its own findings— not what is doled out to it; not what an economic theory imposes upon it, but its discoveries in any department of life.[12]

Craven and others rejected WPA murals that celebrated labor or President Roosevelt's agenda for labor reform, feeling that they were too leftist. Seizing upon the precedent of Diego Rivera's controversial Rockefeller Center mural, *Man at the Crossroads* (1933; see Covarrubias, *Rockefeller Discovering the Rivera Murals*, cat. no. 2), in which the artist, an avowed communist, had included a portrait of Lenin, Craven sought to find communist iconography in many government-sponsored murals as well.[13] In fact, few artists were associated with the Communist Party directly, but leftist thinking pervaded the art and attitudes of the social realists. As historian Gerald M. Monroe has noted, this was "in keeping with the idealistic New Deal belief in the possibility of cultural change and the social responsibility of the artist."[14]

The political affiliation of African-American artists was a third factor that influenced the development of their art. Although the Socialist Party held great promise for African-Americans because it was the party of the working class, the Socialists were unwilling to tackle the issue of race disenfranchisement or to contest the marginalized situation of blacks in the United States. This failure to develop a coherent policy on racial issues caused African-American leaders like A. Philip Randolph and W. E. B. DuBois to become disenchanted with

vio una copia de *Los desastres de la guerra* de Goya y reproducciones de obras de Pieter Brueghel el viejo. "La otra gente que se mencionaba allá entonces eran los muralistas mexicanos (Orozco, Rivera y Siqueiros), los artistas chinos de grabados en madera, Käthe Köllwitz, William Gropper, y Georg Grosz. Estos artistas nos interesaban por su comentario social".[10] Lawrence ha dicho que lo que más lo emocionó e influenció fue el contenido del trabajo de los mexicanos.[11]

Un tema de gran debate en muchos centros de arte comunales y de la WPA era lo que constituía el estilo americano. Craven, por ejemplo, sostenía que la mayor parte del arte patrocinado por la WPA tenía demasiada propaganda política. Escribió,

Han confinado el arte a un programa específico; están usando el arte para propagar ideas económicas que, aunque esparcidas geográficamente, distan mucho de tener vigencia universal. Me permito sugerir que éste es el error fundamental del nuevo sistema . . . Ningún arte puede someterse a una doctrina. En sus manifestaciones correctas, el arte es un instrumento de comunicación; pero comunica sus propios hallazgos — no lo que se le reparte como dádiva; no lo que alguna teoría económica le impone, sino sus propios descubrimientos en cualquier aspecto de la vida.[12]

Craven y otros rechazaban los murales de la WPA que festejaban el movimiento laboral o la agenda del presidente Roosevelt para la reforma laboral, pensando que eran demasiado izquierdistas. Aprovechando sin vacilar el precedente del mural controvertido de Diego Rivera para Rockefeller Center, *El hombre en la encrucijada* (1933; véase Covarrubias, *Rockefeller descubriendo los murales de Rivera*, cat. núm. 2), donde el artista, un comunista declarado, había incluido un retrato de Lenin, Craven buscaba iconografía también en muchos murales patrocinados por el gobierno.[13] En realidad, eran pocos los artistas directamente asociados con el Partido Comunista, pero el pensamiento izquierdista saturaba el arte y las actitudes de los realistas sociales. Como ha notado el historiador Gerald M. Monroe, esto era "de acuerdo

the socialist platform. On the other hand, the Communist Manifesto drafted by the John Reed Club (JRC) of New York and published in their journal *New Masses* in 1932 spoke directly to black Americans. The club was composed primarily of younger, middle-class American writers who had become disillusioned with capitalism in the wake of the stockmarket crash of 1929. Most African-Americans had also lost faith in the capitalist system, and increasingly saw America as a nation of imperialists and oppressors. Experience had taught them that even if they acquired wealth and education (as had the New Negro intelligentsia), they would remain unequal beneficiaries of the American dream, unable to share the rights and privileges of even lower-class whites.

African-American poet Langston Hughes, part of the black intelligentsia and an elected member of the Communist Presidium, was widely regarded as one of the leading writers of Locke's New Negro Movement.[15] Although Locke's movement sought to be apolitical, it encouraged artists to reflect traditional Negro life and to avoid imitative dependence on white American models. As a member of the John Reed Club, Hughes traveled to Mexico to establish relations with revolutionary artists and writers there. Hughes shared with his Mexican associates a commitment to overturning the oppressive ruling regimes in their societies and to incorporating revolutionary ideologies into their poems. References to the solidarity among Mexicans and revolutionary Cubans appeared in the visual imagery in Mexican print workshops and paintings. Adolfo Quinteros's *Mexico's Solidarity with the Cuban Revolution* (cat. no. 14) is but one example.

The fourth and most influential factor affecting the figurative representations of the African-American artists was the work of the Mexican School artists. In particular, the work of the Mexican muralists Diego Rivera (1886–1957), David Alfaro Siqueiros (1896–1974), and José Clemente Orozco (1883–1949) provided the African-American artists with an art form that was in line with the progressive philosophy of Locke. The Mexican muralists

con la creencia idealista del "New Deal" en la posibilidad del cambio cultural y en la responsabilidad social del artista".[14]

La afiliación política de los artistas africanoamericanos era un tercer factor que influenció el desarrollo de su arte. Aunque el Partido Socialista daba esperanzas a los africanoamericanos por ser partido de la clase trabajadora, los socialistas se mostraban reacios a abordar la cuestión de la discriminación política racial o a protestar contra la situación marginal de los negros en los Estados Unidos. Esta incapacidad para desarrollar una política coherente sobre cuestiones raciales hizo que dirigentes africanoamericanos como A. Philip Randolph y W. E. B. DuBois se desilusionaran del programa socialista. Por otro lado, el Manifiesto comunista redactado por el Club John Reed (JRC) de Nueva York y publicado en su revista *New Masses* en 1932 afectó a los americanos negros. El club constaba principalmente de escritores jóvenes de clase media que se habían desilusionado con el capitalismo tras la quiebra de la bolsa en 1929. La mayoría de los africanoamericanos también habían perdido fe en el sistema capitalista, y cada vez más veían a los Estados Unidos como una nación de imperialistas y opresores. La experiencia les había enseñado que aún si conseguían riqueza y educación (como lo hicieron los Nuevos Negros intelectuales), participarían desigualmente en los beneficios del sueño americano, incapaces de compartir siquiera los derechos y privilegios de los blancos de clase baja.

Al poeta africanoamericano Langston Hughes, parte de la intelectualidad negra y miembro elegido al Presidio comunista, se le consideraba generalmente uno de los escritores principales del movimiento del Nuevo Negro de Locke.[15] Aunque el movimiento de Locke pretendía ser apolítico, estimulaba a los artistas a reflejar la vida negra tradicional y a evitar la dependencia imitadora de los modelos norteamericanos blancos. Como miembro del Club John Reed, Hughes viajó a México para entablar relaciones con los artistas y escritores revolucionarios de allá. Hughes compartía con sus compañeros mexicanos un compromiso para derrocar

engaged themselves directly in the social, economic, and political conditions of the common man. They expressed and encouraged communal interaction toward the shared goals of fighting oppression and celebrating their cultural heritage. This fully integrated political program undergirding the Mexican work became a model for African-American artists. Epic murals that presented concrete examples of past acts of heroism became the preferred form.

In his murals, Rivera consistently addressed labor as an issue.[16] In the United States, Rivera portrayed labor conflict in *Allegory of California* at the Pacific Stock Exchange Luncheon Club (1931) and *The Making of a Fresco, Showing the Building of a City* (1931) at the California School of Fine Arts (now the San Francisco Art Institute). In *The Making of a Fresco*, Rivera relied on many Renaissance conventions including a triptych format, a vanishing point placed near floor level, and the inclusion of donor portraits. The extension of the painted scaffolding toward the floor of the room may suggest Rivera's insistence on framing the fresco in an architectonic context. An understated red badge with a hammer and sickle, the emblem of communism, on the large worker in blue denim overalls near the apex of the mural signalled Rivera's political allegiances. During 1932 and 1933, Rivera painted his well-known *Detroit Industry* murals (figs. 5 and 11) at the Detroit Institute of Fine Arts. He also painted a mural titled *Pan-American Unity* for the Golden Gate Exposition in 1939 (this mural was later moved to City College of San Francisco).

Orozco was a member of the Union of Mexican Workers, Technicians, Painters and Sculptors, and worked on their journal *El Machete*. In his murals of the 1930s (see fig. 2), he used the recurring theme of Prometheus as a metaphor for the suffering masses, for a humanity consumed by flames and destroyed by machinery. Although fire is the symbol of salvation in Orozco's Promethean series, in later murals at Guadalajara, he used it as the all-consuming agent of destruction.

Both Orozco and Rivera were major influences on black

los regímenes opresivos que gobernaban sus sociedades y para incluir las ideologías revolucionarias en sus poemas. En las imágenes de los talleres de grabados y las pinturas mexicanas aparecían referencias a la solidaridad entre mexicanos y cubanos revolucionarios. *Solidaridad de México con la Revolución Cubana* (cat. núm. 14) de Adolfo Quintero es sólo un ejemplo.

El cuarto factor, y el que más afectó a los artistas africano-americanos, fue el trabajo de los artistas de la Escuela Mexicana. En particular, el trabajo de los muralistas mexicanos Diego Rivera (1886–1957), David Alfaro Siqueiros (1896–1974), y José Clemente Orozco (1883–1949) proporcionaba a los artistas africanoamericanos una forma de arte que concordaba con la filosofía progresista de Locke. Los muralistas mexicanos se comprometían directamente con las condiciones sociales, económicas y políticas del hombre común. Expresaban y dirigían la interacción comunal hacia metas compartidas como lo eran combatir la opresión y ensalzar el patrimonio cultural. Este programa totalmente integrado que sostenía el trabajo mexicano llegó a ser un modelo para los artistas africanoamericanos. Los murales épicos que presentaban actos heroicos del pasado se convirtieron en la forma predilecta de expresión.

En sus murales, Rivera constantemente abordaba el trabajo como tema.[16] En los Estados Unidos, Rivera pintó conflictos laborales en *Alegoría de California* en el Club de Almuerzo de la Bolsa del Pacífico (1931) y *La creación de un fresco, mostrando la erección de una ciudad* (1931) en la Escuela de Bellas Artes de California (ahora el Instituto de Arte de San Francisco). En *La creación de un fresco*, Rivera aprovechó varias convenciones renacentistas tales como un formato de tríptico, un punto de fuga colocado cerca del nivel del piso, y la inclusión de retratos de los patrocinadores. La extensión del andamio pintado hacia el piso del cuarto quizás sugiera la insistencia de Rivera en colocar el fresco en un contexto arquitectónico. Para indicar su lealtad política, Rivera había colocado una pequeña insignia roja con una hoz y un martillo—símbolo del comunismo—en la figura del trabajador grande en overol

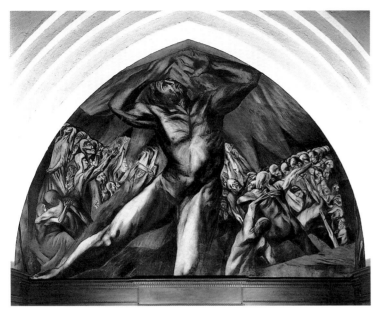

Figure 2
José Clemente Orozco
Prometheus (Prometeo), 1930
Fresco
25 x 30 feet
Pomona College, Frary Hall, Claremont, California

artists in the United States in the 1930s. As Charles Alston recalled, "I used to go down to Radio City when Rivera was painting the one they destroyed [*Man at the Crossroads*]. And between his broken English and my broken French we managed to communicate and I was very much influenced by his mural work."[17] Through readings, lectures at WPA centers, visits to U.S. murals by Mexicans, and eventually visits to Mexico to study with the muralists and the graphic artists at the Taller de Gráfica Popular, African-American artists became committed to the depiction of social issues in their work.

One of the earliest murals by an African-American to suggest the epic heroism of the Mexican work was Alston's two-part mural *Magic and Medicine* (figs. 3 and 4), commissioned by the WPA for the Harlem Hospital (it has been restored in situ). Alston was the first black supervisor in the WPA, and he enlisted several other African-American artists to assist him with the Harlem mural.[18] When the panels were completed, they

de dril azul, cerca de la cumbre del mural. En 1932 y 1933, Rivera pintó sus conocidos murales *Industria de Detroit* (figs. 5 y 11) en el Instituto de Bellas Artes de Detroit. También pintó un mural titulado Unidad panamericana para la Exposición de la Puerta de Oro en 1939. (Este mural fue trasladado posteriormente al City College of San Francisco.)

Orozco militaba en el Sindicato de Trabajadores, Técnicos, Pintores y Escultores Mexicanos, y colaboró en *El Machete*, la revista del sindicato. En sus murales de la década de 1930 (véase fig. 2), usó repetidamente el tema de Prometeo como metáfora por las masas sufrientes, por una humanidad consumida por las llamas y destruida por la maquinaria. Aunque el fuego es símbolo de salvación en la serie prometeana de Orozco, en sus murales posteriores en Guadalajara lo usó como agente de la destrucción total.

Tanto Orozco como Rivera influenciarion de manera importante a los artistas negros de los Estados Unidos en los años 30. Como recordaba Charles Alston, "Yo solía ir a Radio City cuando Rivera estaba pintando la obra que destruyeron [*El hombre en la encrucijada*]. Y entre su inglés chapurreado y mi francés chapurreado logramos comunicarnos y yo estuve muy influenciado por su trabajo mural".[17] Mediante lecturas, conferencias en los centros de la WPA, visitas a los murales hechos por mexicanos en los Estados Unidos, y finalmente visitas a México para estudiar con los muralistas y artistas plásticos en el Taller de Gráfica Popular, los artistas africanoamericanos se dedicaron a presentar visualmente los problemas sociales.

Uno de los primeros murales de un africanoamericano que sugiere el heroismo épico del trabajo mexicano fue el mural en dos partes de Alston, Magia y medicina (figs. 3 y 4), encargado por la WPA para el Hospital de Harlem (ha sido restaurado in situ). Alston fue el primer supervisor negro en la WPA, y consiguió que varios otros artistas africanoamericanos lo asistieran en el mural de Harlem.[18] Completados, los paneles se exhibieron en el Museo de Arte Moderno en Nueva York.[19] Los dos paneles de diecisiete

Figure 3
Charles Alston
Magic and Medicine (Magia y medicina), 1936
Two panels
Oil on canvas
17 x 9 feet each
Harlem Hospital, New York

were exhibited at the Museum of Modern Art in New York.[19] The two seventeen-by-nine-foot panels were then installed on either side of the entrance to the hospital's women's pavilion. The first panel, *Magic*, illustrates the origins of medicine in Africa, represented by African-American figures standing amid cotton plants and witnessing a baptismal scene. This suggestion of spiritual healing is enhanced by a drummer playing over an ill or dying woman, while African dancers twist and turn just below a large, stylized Fang statue from Gabon. Here, Alston was obviously influenced by Locke's discussion of African art in *The Negro in Art*. Locke describes Fang sculptures as the guardians of ancestral remains, and relates the planar style of Fang and Bambara sculpture to cubism. In fact, Locke himself first introduced Alston to African art at an exhibition he had installed around 1927 at the Schomberg Collection of the New York Public Library. Alston said that it "was the first time I'd seen any number of examples of African art. I was fascinated with them . . . I had a chance to hold and feel them."[20]

por nueve pies se instalaron más tarde a los lados de la entrada al ala femenina del hospital. El primer panel, *Magia*, ilustra los orígenes de la medicina en Africa, representada por figuras africanoamericanas paradas entre matas de algodón mirando un bautismo. Esta sugestión de curación espiritual queda acentuada por un tamborilero que toca cerca de una mujer enferma o agonizante, mientras bailarines africanos se retuercen y giran bajo una gran estatua estilizada de tipo *fang* de Gabón. Aquí, Alston fue evidentemente influenciado por la discusión sobre el arte africano en *The Negro in Art* de Locke. Locke describe las esculturas fang como guardianes de los restos ancestrales, y relaciona el estilo planar de la escultura Fang y Bambara al cubismo. Fue Locke quien presentó a Alston el arte africano en una exposición que instaló alrededor de 1927 en la Colección Schomberg de la Biblioteca Pública de Nueva York. Alston dijo que "era la primera vez que había visto un número importante de ejemplos de arte africano. Me fascinaban . . . Tuve la oportunidad de tenerlos en mis manos y palparlos".[20]

En el segundo panel, *Medicina* (fig. 4), Alston pinta a hombres y mujeres particulares que trabajan en la medicina contemporánea. Un gran microscopio que se asoma en la parte central de la obra simboliza su sugestión de que la medicina tradicional y "mágica" de Africa fue sustituida por métodos más científicos. Sin embargo, el sentido del panel se vuelve ambiguo por una enorme imagen de Hipócrates (el griego llamado "padre de la medicina moderna"), que mira desde Atenas a los científicos, médicos y otros profesionales de la medicina; ellos dan la espalda a la medicina "primitiva", indicada por tambores rotos de vudú. "El ídolo [Fang] ha caído", comenta el crítico Gylbert Coker, "y los animales que antes fueron usados como bestias de carga [ahora proporcionan] sueros".[21] En su momento, Alston fue elogiado y también criticado por los murales. Sin embargo, algunos críticos posteriores, notablemente Nathan I. Higgins, consideró que la yuxtaposición de las dos formas de medicina era una representación despectiva de la ascendencia africana, primitiva y no científica.[22]

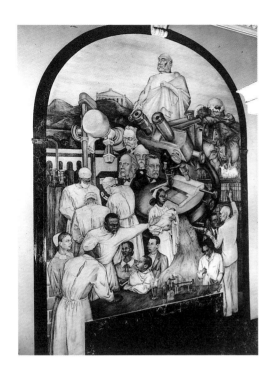

Figure 4
Charles Alston
Medicine (Medicina),
1936
One of two panels
Oil on canvas
17 x 9 feet
Harlem Hospital,
New York

In the second panel, *Medicine* (fig. 4), Alston portrays specific men and women involved in contemporary medicine. His suggestion that traditional, "magical" medicine from Africa was replaced by more scientific methods is symbolized by the large microscope that looms in the central part of the composition. The panel is made ambiguous, however, by the huge image of Hippocrates (the Greek "father of modern medicine") peering down from Athens on the scientists, doctors, and other medical professionals below; they have turned their backs on "primitive" medicine, denotated by broken "voodoo" drums. "The [Fang] idol has fallen," critic Gylbert Coker notes, "and the animals previously used as beasts of burden [now provide] serums."[21] At the time, Alston received both praise and criticism for the murals. But some later scholars, notably Nathan I. Huggins, viewed the juxtaposition of the two forms of medicine as a derogatory portrayal of African ancestry as primitive and unscientific.[22]

Three historically influential murals were painted by Charles White between 1939 and 1943. In 1939, White painted *Five Great American Negroes* at the Chicago Public Library (present

Entre 1939 y 1943, Charles White pintó tres murales de importancia histórica. En 1939 pintó *Cinco grandes negros americanos* en la Biblioteca Pública de Chicago (ubicación actual desconocida). En 1940 pintó *La historia de la prensa negra*, donde su estilo monumental de representar la figura se hizo más dramático. Finalmente, para el Hampton Institute en Virginia, pintó *La Contribución del negro a la democracia en américa* (cat. núm. 71), que muestra los aportes africanoamericanos a la historia de Estados Unidos. Para este último proyecto, White adoptó diversas estructuras compositivas de Rivera en los murales *México a través de los siglos* (cat. núms. 17–19) e *Industria de Detroit*. En este fresco monumental en pintura al temple de huevo, White ilustra dos temas principales: la resistencia africanoamericana frente a la opresión blanca y los aportes de negros al desarrollo de Norteamérica. La resistencia la representan soldados negros de las Guerras Revolucionaria y Civil, una persona llevando una antorcha hacia la rebelión, y retratos de Denmark Vesey, Nat Turner y Peter Still, este último llevando una bandera con la consigna, "Antes morir que someterme al yugo". Entremezcladas hay representaciones de otros africanoamericanos que han aportado al desarrollo de la vida cultural y moral de la nación, como Frederick Douglass, Harriet Tubman, George Washington Carver, un músico de *blues,* y una madre e hijo. Del rostro cincelado de una diosa precolombina parecida a Coatlicue se extienden grandes manos que abrazan una enorme máquina brillante en el centro de la composición. Esta representación estilizada de la diosa telúrica azteca recuerda una representación muy similar en *Industria de Detroit* y los murales de *Unidad panamericana* de Rivera. Aquí, Coatlicue protege al trabajador en camisa de cuadros en la parte inferior del cuadro mientras éste presenta sus planes para construir una nueva nación.[23]

Al igual que Alston, White tuvo una gran influencia sobre otros pintores. Mientras era estudiante en Hampton durante la estancia de White, John Biggers le ayudó a preparar los colores y hasta le sirvió de modelo para el mural. White llegó a ser men-

whereabouts unknown). In 1940 he painted the *History of the Negro Press*, and his monumental style of depicting the figure became more forceful. And for the Hampton Institute in Virginia, he painted *The Contribution of the Negro to Democracy in America* (cat. no. 71), which illustrates African-American contributions to U.S. history. For the latter project, White borrowed various compositional structures from Rivera's *Mexico Through the Centuries* (cat. nos. 17–19) and *Detroit Industry* murals. In this monumental egg-tempera fresco, White illustrates two main themes: African-American resistance to white oppression and black contributions to the development of North America. Resistance is shown in the form of black soldiers in the Revolutionary War and the Civil War, a torchbearer leading the way to the rebellion, and portraits of Denmark Vesey, Nat Turner, and Peter Still, the latter holding a flag that reads, "I will die before I submit to the yoke." Interspersed are depictions of other African-Americans—including Frederick Douglass, Harriet Tubman, George Washington Carver, a blues musician, and an anonymous mother with child—who have made contributions to the development of the cultural and moral life of the nation. Large hands extend out from the chiseled face of a Coatlicue-like pre-Columbian goddess and wrap around a huge shining machine at the center of the composition. This stylized representation of the Aztec earth goddess recalls a very similar depiction in Diego Rivera's *Detroit Industry* and the *Pan-American Unity* murals. Here, Coatlicue protects the plaid-shirted working man in the lower part of the composition as he presents his plans for building a new nation.[23]

Like Alston, White had a great influence on other painters. As a student at Hampton during White's residency, John Biggers assisted him by preparing the colors and even modeling for the mural. White became Biggers's mentor and greatly affected his style of figuration.[24] This influence is clear when one compares Biggers's powerful representation of Harriet Tubman in his *The Contribution of Negro Women to American Life and Education* (1952, Blue Triangle YMCA, Houston) to the angularity of White's

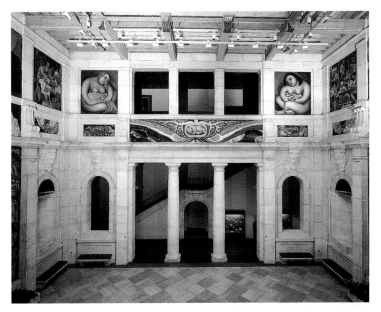

Figure 5
Diego Rivera
Detroit Industry: East Wall
(Industria de Detroit: Muro oriental), 1932–33
Fresco
The Detroit Institute of Arts; gift of Edsel B. Ford

tor de Biggers e influyó en su estilo de figuración.[24] Su influencia se hace clara cuando se compara la representación potente de Harriet Tubman en *El aporte de las mujeres negras a la vida y educación americanas* (1952, Blue Triangle YMCA, Houston) de Biggers con la angulosidad de la representación de Tubman en el mural que hizo White en Hampton. El trato de la heroína por Biggers también recuerda el grabado en linóleo, *En Harriet Tubman, ayudé a centenares a alcanzar la libertad* (cat. núm. 39), de Elizabeth Catlett, que enseñaba en Hampton cuando White estaba pintando el mural.

A principios de su carrera, White declaró, "La pintura es mi única arma para combatir aquello que resiento. Si pudiera escribir, escribiría sobre eso. Si pudiera hablar, hablaría sobre eso. Dado que pinto, tengo que pintar sobre eso".[25] White utilizó bien su arma. Aunque se le conoce más por los frescos que conmemoran aspectos de la historia africanoamericana, también creó pinturas de caballete impactantes, como *Escuchen esto* (cat. núm. 69). En

depiction of Tubman in the Hampton mural. Biggers's treatment of the heroine also recalls the linocut *In Harriet Tubman, I Helped Hundreds to Freedom* (cat. no. 39) by Elizabeth Catlett, who was teaching at Hampton when White was painting the mural.

Early in his career, White stated, "Paint is the only weapon [that] I have with which to fight what I resent. If I could write I would write about it. If I could talk I would talk about it. Since I paint, I must paint about it."[25] White used his weapon well. While he is best known for his frescoes that celebrate aspects of African-American history, he also created powerful easel paintings, such as *Hear This* (cat. no. 69). In this work, an animated, open-shirted blue-collar worker attempts to convince his listener—a man in a tie (suggestive of his class)—of the importance of certain issues listed on a piece of paper he is holding. The listener rears back, purses his lips, closes his eyes, and waves his hand, signifying his total indifference to the point that the worker is making. White was very conscious of the plight of the worker and the common man, and he was committed to the vision of all classes of society working together. Toward that end, in the Hampton fresco, he attempted to embody the aspirations of most African-Americans for an equitable and classless society, a hope that also distinguished the work of the Mexican muralists. In Mexico, artists had begun to explore their local histories and traditions. In their murals, they often represented elements of native folk cultures in a twentieth-century context and glorified the common worker. The Mexican muralists' close examination of class structures, oppression, and revolution provided an important model for African-American artists.

African-American history provided a fertile field for exploration of these themes, especially since there were few previous portrayals of black historical images. Black participation in the ongoing history of World War II was depicted in works such as White's *War Worker* (1945) and *Awaiting His Return* (cat. no. 72); John Wilson's *Black Soldier* (cat. no. 83); and Catlett's *Red Cross Woman (Nurse)* (cat. no. 37). But after black GI's fought heroical-

esta obra, un obrero agitado con la camisa abierta trata de convencer a su oyente—un hombre con corbata (indicando su clase social)—sobre la importancia de algunos asuntos enumerados en un papel que tiene en la mano. Su oyente se echa para atrás, los labios fruncidos y los ojos cerrados, y mueve la mano en rechazo, indicando su indiferencia total a lo que está diciendo el obrero. White estaba muy consciente de la suerte del obrero y del hombre común, y se había comprometido a la visión de una sociedad donde todas las clases trabajaran juntas. Para este fin, en el fresco de Hampton, trató de encarnar las aspiraciones de la mayoría de los africanoamericanos por una sociedad equitativa sin clases, una esperanza que también se destacaba en el trabajo de los muralistas mexicanos. En México, los artistas habían empezado a explorar sus propias historias y tradiciones. En sus murales, muchas veces representaban elementos de sus culturas folklóricas en un contexto de siglo veinte, y ensalzaban al obrero común. El examen minucioso de las estructuras de clase, la opresión y la revolución por los muralistas mexicanos constituyeron un modelo importante para los artistas africanoamericanos.

La historia africanoamericana proporcionaba un campo fértil para explorar estos temas, especialmente por la escasez de retratos previos de imágenes históricas negras. La participación negra en la historia actual de la Segunda Guerra Mundial se representó en obras tales como *Trabajador de guerra* (1945) y *Esperando su retorno* (cat. núm. 72) de White; *Soldado negro* (cat. núm. 83) de John Wilson; y *Mujer de la Cruz Roja (Enfermera)* (cat. núm. 37) de Catlett. Pero tras pelear heroicamente por su patria, los soldado negros regresaron al racismo estrepitoso de las leyes y asaltos brutales bajo el régimen de "Jim Crow", y muchos artistas africanoamericanos se vieron obligados a documentar ese lado del sueño americano corrompido. En *Freeport* (1946), White ilustra la tragedia de la vida real norteamericana en que un soldado negro y su hermano son asesinados en Freeport, Long Island.[26] White señala la rabia del soldado muerto, mostrando las manoplas rotas en cada muñeca y una horca deshi-

ly for their country, they returned to the strident racism of Jim Crow laws and brutal attacks, and many African-American artists felt compelled to document this side of the American dream gone bad. In *Freeport* (1946), White illustrates the real-life American tragedy in which a black GI and his brother were killed in Freeport, Long Island.[26] White shows the rage of the slain GI by representing him with broken shackles on each wrist and a broken frayed noose around his neck. In his outstretched fist, he clutches a torch, leading a rebellion. This black-and-white image recalls White's depiction of Nat Turner in the earlier Hampton mural. Turner's rebellion against whites in South Carolina was thwarted by an informant, and he was hanged, along with other innocent blacks. In his reincarnation here, the Turner figure, noose still around his neck, is enraged—not only because the murders of innocent black people still occur but also because they continue to go unavenged.

In reinterpreting their history in the United States, many black artists also investigated their traditional Southern culture, as Locke had suggested, to locate distinctive African-American forms. However, some artists were concerned that this concentration on what Langston Hughes termed "low-down folks" was simply an attempt to romanticize the dire condition of African-Americans. Alston, for one, felt that Hughes's glorification of poverty and "folk stuff" in his poems was just the "kind of writing about Negroes that appeals to a great segment of the white population."[27] Alston preferred the more revolutionary poems of Claude McKay, in which one could actually feel the anger of black people. One of McKay's best-known poems, "If We Must Die," includes these lines:

What though before us lies the open grave?
Like men we'll face the murderous, cowardly pack,
Pressed to the wall, dying, but fighting back![28]

It is this spirit of black resistance that is reflected in White's Hampton mural of the suicide charge of the all-black 54th

lachada y rota en el cuello. En el puño extendido, ase una antorcha, dirigiendo una sublevación. Esta imagen en blanco y negro recuerda la representación de Nat Turner que White hizo previamente en el mural de Hampton. La rebelión de Turner contra los blancos en Carolina del Sur fue frustrada por un delator y Turner fue ahorcado con otros negros inocentes. En su reencarnación en este cuadro, la figura que evoca a Turner, con la horca todavía al cuello, está furiosa—no solamente porque los asesinatos de negros inocentes todavía ocurren sino también porque no son vengados.

Al reinterpretar su historia en los Estados Unidos, muchos artistas negros también investigaron la cultura tradicional sureña, como había sugerido Locke, para ubicar formas distintivas de los africanoamericanos. Sin embargo, algunos artistas se preocupaban de que este enfoque de lo que Langston Hughes describió como "las gentes de más abajo" era sencillamente un esfuerzo por romantizar la condición desesperante de los africanoamericanos. Alston, entre ellos, pensaba que la glorificación de la miseria y la "parte popular" de los poemas de Hughes era precisamente el "tipo de escritos sobre negros que atrae a una gran parte de la población blanca".[27] Alston prefería los poemas más revolucionarios de Claude McKay, donde uno era capaz de sentir la rabia de la gente negra. Uno de los poemas más conocidos de McKay, "Si tenemos que morir", incluye estos versos:

¿Qué importa si delante nuestro la fosa abierta yace?
¡Como hombres encararemos la turba cobarde y asesina,
Forzados contra el muro, agonizantes, pero aún combativos![28]

Es este espíritu de resistencia negra que se refleja en el mural que hizo White en Hampton sobre la carga suicida compuesta totalmente de negros de la Infantería 54 de Massachusetts durante la Guerra Civil; en los murales de Hale Woodruff sobre la revuelta y el motín a bordo del buque negrero *Amistad* (cat. núms. 98–100); en la valiente fusilera *Harriet* (cat. núm. 51) que pintó Elizabeth Catlett; y en las imágenes angulosas de Jacob

Massachusetts Infantry in the Civil War, in Hale Woodruff's murals portraying the revolt and mutiny aboard the slave ship *Amistad* (cat. nos. 98–100), in Elizabeth Catlett's courageous rifle-toting *Harriet* (cat. no. 51), and in the starkly angular images of conflict in Jacob Lawrence's *John Brown* (1941) and *Migration of the Negro Series* (1940–41).

Alston's attitude toward McKay had a profound influence on Lawrence, who was his student in the 1930s. Lawrence wrote:

Claude McKay was a mentor . . . I think that he appreciated me because he was a nationalist, from Jamaica, and I was dealing with this kind of content. He would wander into my studio and I would go to his place and talk. He was a very tough fellow, and very critical of our whole social environment, critical of whites, critical of blacks . . . he was very analytical.[29]

McKay also introduced Lawrence to the work of George Grosz, who was then teaching at the Arts Student League and painting political and social satires. Grosz's *Ecce Homo* (1923), which Lawrence remembers vividly, depicts the total disregard for social values and human life in post-World War I Germany.[30]

Despite Alston's low opinion of his views, Langston Hughes became an important political force in the black cultural crusade of the 1920s. His manifesto for the Lockean movement, "The Negro and the Racial Mountain," appeared in a 1926 issue of *The Nation* and became a dictum for black intellectuals. Hughes wrote:

We younger artists who create now intend to express our individual dark-skinned selves without fear or shame. If white people are pleased we are glad. If they are not, it doesn't matter. We know we are beautiful. And ugly too. The tom-tom cries and the tom-tom laughs. If colored people are pleased, we are glad. If they are not, their displeasure doesn't matter either. We build our temples for tomorrow, strong as we know how, and we stand on top of the mountain free within ourselves.

Lawrence que reflejan conflicto como *John Brown* (1941) y la serie *Migración del negro* (1940–41).

La actitud de Alston respecto a McKay tuvo una profunda influencia sobre Lawrence, estudiante de aquél en los años 1930. Lawrence escribió:

Claude McKay fue mi mentor . . . Creo que me apreciaba porque él era nacionalista, de Jamaica, y yo bregaba con ese tipo de contenido. Se paseaba por mi estudio y yo solía ir donde él a conversar. Era un tipo muy duro, y muy crítico de todo nuestro ambiente social, crítico de los blancos, crítico de los negros . . . era muy análitico.[29]

McKay también le hizo conocer la obra de Georg Grosz, que entonces enseñaba en la Liga de Estudiantes de Arte y pintaba sátiras políticas y sociales. El *Ecce homo* (1923) de Grosz, que Lawrence recuerda vivamente, muestra la indiferencia total hacia los valores sociales y vidas humanas en Alemania tras la Primera Guerra Mundial.[30]

A pesar de la pobre opinión que tenía Alston de sus ideas, Langston Hughes llegó a ser una fuerza política importante en la cruzada cultural negra de los años 1920. Su manifiesto por el movimiento de Locke, "The Negro and the Racial Mountain" (El negro y la montaña racial), apareció en 1926 en un número de *The Nation* y se convirtió en un aforismo de los intelectuales negros. Hughes escribió:

Nosotros los artistas jóvenes que creamos ahora queremos expresar nuestra tez oscura sin miedo ni vergüenza. Si a la gente blanca le gusta, nos alegramos. Pero si no, no nos importa. Nosotros sabemos que somos hermosos. Y feos también. El tantán llora y el tantán se ríe. Si a la gente de color le gusta, nos alegramos. Pero si no, su desagrado tampoco nos importa. Nosotros construimos nuestros templos para el mañana, tan sólidos como podemos, y nos paramos en la cima de la montaña libres en nuestro fuero interior.

En este escrito, Hughes respondía al credo del Club John Reed (JRC), además del de Alain Locke.[31] Y de hecho, la asociación

In this text, Hughes was answering the credo of the John Reed Club, as well as that articulated by Alain Locke.[31] And, in fact, Hughes's association with the JRC proved healthy because the club's journal and exhibitions provided important venues for African-American writers and artists. As art historian Patricia Hills has written, "During their existence, the John Reed Club put on exhibitions, some of which traveled to worker's clubs and other JRC's and even to the Soviet Union."[32]

Artists sanctioned by the JRC were generally ones who supported the concept of progressive reforms, though this was not always immediately recognizable in their work. Several African-American artists were recognized by the club for successfully fulfilling the tenets of socialism in their work. The JRC helped to publicize the plight of African-Americans in the United States internationally and encouraged black artists to view their oppression in a global context. In his poem "Scottsboro," for instance, Langston Hughes deliberately situated the controversial case in an international arena.

8 BLACK BOYS IN A SOUTHERN JAIL.
WORLD, TURN PALE!

8 black boys and one white lie.
Is it much to die?

Is it much to die when immortal feet
March with you down Time's street,
When beyond steel bars sound the deathless drums
Like a mighty heart-beat as They come?

Who comes?

Christ.
Who fought alone.
John Brown.

That mad mob
That tore the Bastille down

de Hughes con el JRC resultó saludable porque la revista y las exposiciones del club ofrecían tribunas importantes para los escritores y artistas africanoamericanos. Como ha escrito la historiadora de arte Patricia Hills, "Durante su existencia, el Club John Reed montó exposiciones, algunas de las cuales viajaron a los clubes de trabajadores y a otros clubes John Reed y hasta a la Unión Soviética".[32]

Los artistas aprobados por el JRC generalmente eran los que apoyaban el concepto de reformas progresistas, aunque no siempre se notaba esto en sus obras. El club reconoció a varios artistas africanoamericanos por haber cumplido en sus obras con los principios del socialismo. El JRC ayudaba a publicitar la condición de los africanoamericanos en los Estados Unidos internacionalmente e instaba a los artistas negros a considerar su opresión en un contexto global. En su poema "Scottsboro", por ejemplo, Langston Hughes deliberadamente situó el controvertido caso en un contexto internacional.

8 MUCHACHOS NEGROS EN UNA CARCEL SUREÑA.
MUNDO, ¡EMPALIDECE!

8 muchachos negros y una mentira blanca.
¿Es mucho morir?

¿Es mucho morir cuando pies inmortales
Marchan contigo por las calles del Tiempo,
Cuando más alla de las rejas de acero redoblan tambores infinitos
Como un potente latido mientras Ellos avanzan?

¿Quién avanza?

Cristo.
Que luchó solo.
John Brown.

Esa turba loca
que destruyó la Bastilla
piedra por piedra.

Moisés.

Stone by stone.

Moses.

Jeanne d'Arc.

Dessalines.

Nat Turner.

Fighters for the free.

Lenin with the flag blood red.

(Not dead! Not dead!
None of those is dead.)
Gandhi.
Sandino.

Evangelista, too,
To walk with you—

8 BLACK BOYS IN A SOUTHERN JAIL.
WORLD, TURN PALE![33]

Here, Hughes assures the young black "Scottsboro boys," who are condemned to die, that they are not alone; they are part of a larger, international fight for freedom and justice that includes the martyrs listed in the poem. Like them, the truth and memory of the Scottsboro boys will continue to live.

This spirit was echoed in various works by African-American visual artists that embodied political resistance and encouraged socialist reform. Those that most effectively exhibited socialist values were Hale Woodruff's *Amistad Murals* at Talledega, Charles White's *Sojourner Truth and Booker T. Washington* (ca. 1941), and Lawrence's *Migration of the Negro Series.*[34] Many of the artists were progressive, some were communists or socialists, and some, like Jacob Lawrence, merely identified themselves as humanists.[35] "Years ago," said Lawrence, "I was just interested in expressing the Negro in American life, but a larger concern, an expression of humanity and of America, developed. My 'History' series grew out of that concern."[36]

Juana de Arco.

Dessalines.

Nat Turner.

Combatientes de los libres.

Lenin con la bandera color de sangre.

(¡Muertos no! ¡Muertos no!
Ninguno de ellos está muerto.)

Gandhi.
Sandino.

Evangelista, también,
para caminar contigo —

8 MUCHACHOS NEGROS EN UNA CARCEL SUREÑA.
MUNDO, ¡EMPALIDECE![33]

Aquí, Hughes les asegura a los "muchachos de Scottsboro", los jóvenes negros condenados a morir, que no están solos; forman parte de una lucha mayor e internacional por la libertad y la justicia que incluye los mártires nombrados en el poema. Como ellos, la verdad y la memoria de los muchachos de Scottsboro seguirán viviendo.

Este espíritu tuvo eco en diversas obras de artistas plásticos africanoamericanos que encarnaban la resistencia política y fomentaban reformas socialistas. Las que más efectivamente demostraron valores socialistas fueron los *Murales del Amistad* de Hale Woodruff; *Sojourner Truth* y *Booker T. Washington* (ca. 1941) de Charles White; y la serie *Migración del negro* de Jacob Lawrence.[34] Muchos de los artistas eran progresistas, algunos comunistas o socialistas, y otros, como Jacob Lawrence, se consideraban sencillamente humanistas.[35] "Hace muchos años", dijo Lawrence, "me interesaba solamente expresar al negro en la vida americana, pero de esa preocupación surgió una más amplia, una expresión de la humanidad y de América. Mi serie de 'Historia' se desprendió de esa preocupación".[36]

John Wilson said recently that it was the socialists who introduced him to the Mexican muralists. It was also through the socialists that he discovered Richard Wright's *Uncle Tom's Children*, which dealt with Jim Crow and lynching, and his *Native Son*, which told in graphic detail the story of how the poverty of one young black man contributed to an unintentional murder and led to his imprisonment and death. After reading Wright, Wilson created his own visual interpretation in the lithograph *Native Son* (cat. no. 86). Wilson says, "Everyone in the community understood that there was a 'Negro Problem' but they had learned to adjust. They had no real answers besides prayer. No real answers as to how people acquire power [were articulated] except by the socialists. They had a plan. They broke down how wealth and power worked through the free labor of others." Wilson read Marx and became politically engaged. Through this involvement, he met Catlett and White, and it was clear to him that their work came from a progressive orientation.[37]

White became more politically active after he realized that black artists were being discriminated against in government art programs. At one point, he participated in a three-day strike to protest unfair treatment toward black WPA artists, including the specific case of a white female program supervisor who refused to hire black artists.[38] After World War II, White remained attentive to politics and continued to create forceful illustrations that were published in communist papers like the *Daily Worker*, *Freedom*, and the *New Masses*, as well as other left-wing publications.

The murals, easel paintings, and prints of African-American artists and the poems of Hughes and others provided visual, historical, and literary reinterpretations of the history of the black experience in the United States, with special emphasis on the unequal treatment blacks had experienced under the capitalist system. For this reason, they were particularly interested in the works of the Mexican muralists.[39] Diego Rivera felt that the suppression of subordinate cultures was one of the main links be-

John Wilson dijo recientemente que los socialistas le hicieron conocer a los muralistas mexicanos. También por los socialistas descubrió los libros de Richard Wright, *Uncle Tom's Children* (Los hijos del Tío Tom), que hablaba de Jim Crow y de los linchamientos, y *Native Son* (Hijo natal), que cuenta con detalles vivos cómo la pobreza de un negro joven contribuye a un asesinato no intencionado y conduce a su encarcelamiento y muerte. Tras leer a Wright, Wilson creó su propia interpretación visual en la litografía *Hijo nativo* (cat. núm. 86). Wilson dice, "Todo el mundo en la comunidad entendía que existía un 'Problema negro', pero habían aprendido a adaptarse. No tenían otra respuesta que la oración. No tenían otra respuesta sobre cómo un pueblo adquiere el poder que la de los socialistas. Ellos tenían un plan. Analizaron cómo funcionaban la riqueza y el poder mediante el trabajo libre de otros". Wilson leyó a Marx y se comprometió políticamente. Mediante esta militancia, conoció a Catlett y White y vio claramente que su trabajo provenía de una orientación progresista.[37]

White se volvió más activo políticamente después de darse cuenta de la discriminación contra los artistas negros en los programas de arte del gobierno. Una vez participó en una huelga de tres días para protestar el trato injusto de artistas negros de la WPA, incluyendo el caso específico de una supervisora blanca que rehusaba contratar a artistas negros.[38] Después de la Segunda Guerra Mundial, White seguía poniendo atención a la política y continuaba creando ilustraciones enérgicas que se publicaban en periódicos comunistas tales como el *Daily Worker*, *Freedom*, y *New Masses*, además de otros impresos de izquierda.

Los murales, pinturas de caballete y grabados de artistas africanoamericanos así como los poemas de Hughes y otros proporcionaron reinterpretaciones visuales, históricas y literarias sobre la historia de la experiencia negra en los Estados Unidos, haciendo hincapié en el trato desigual de los negros bajo el sistema capitalista. Por esta razón, les interesaba especialmente las obras de los muralistas mexicanos.[39] Diego Rivera pensaba que la

tween the oppression that workers experienced in Mexico and that which blacks endured in the United States:

The colonial rulers of Mexico, like those of the United States, have despised that ancient art tradition which existed there, but they failed to destroy them completely. With this art as background, I became the first revolutionary painter in Mexico. The paintings served to attract many young painters, painters who had not yet developed sufficient social consciousness. We formed a painters' union and began to cover the walls of buildings in Mexico with revolutionary art.[40]

Just as Mexican artists like Rivera and Siqueiros had gone to Europe to study, African-American artists who traveled there also felt the influence of cubism and futurism.[41] But their responses to the "primitive" indigenous forms of African art used by cubists was very different from that of the European avant-gardists. It encouraged African-American and Mexican artists to look to their own precolonial cultures as a basis for the content as well as the abstract form of their own work.

Murals that celebrated precolonial subjects and styles were the medium most appreciated by revolutionary Mexican artists and, subsequently, by black American artists, intellectuals, and educators. They were public paintings that would uplift and teach black students. One result of this didactic purpose (in Mexico as well as in the United States) was the creation of innumerable saintly portrayals of martyrs and heroes. But for the audiences, these faithful, identifiable representations of heroes served as confidence-building experiences that were positively received and politically acceptable because they were rooted in their history and culture. The mere fact that artists were finally beginning to represent black people as contributors to North American society was itself a radical departure from earlier representations of blacks as an American burden.

The Mexican murals that influenced the work of African-American artists first began to appear in the United States in the

supresión de las culturas mediatizadas era uno de los principales vínculos entre la opresión que experimentaban los trabajadores en México con la que sufrían los negros en los Estados Unidos:

Los gobernantes coloniales de México, como los de los Estados Unidos, han despreciado la tradición artística antigua que allí existía, pero no pudieron destruirla completamente. Con este arte como fondo, me convertí en el primer pintor revolucionario en México. Las pinturas sirvieron para atraer a muchos pintores jóvenes, pintores que aún no habían desarrollado una conciencia social suficiente. Formamos un sindicato de pintores y empezamos a cubrir los muros de edificios en México con arte revolucionario.[40]

Al igual que los artistas mexicanos como Rivera y Siqueiros, que habían ido a Europa para estudiar, los artistas africanoamericanos que fueron allá también sintieron la influencia del cubismo y el futurismo.[41] Pero sus reacciones ante las formas indígenas "primitivas" del arte africano que aprovecharon los cubistas fueron muy diferentes de las de los vanguardistas europeos. Este arte alentaba a los artistas africanoamericanos y mexicanos a fijar la mira en sus propias culturas precoloniales como base del contenido tanto como de la forma abstracta de sus obras.

Los murales que conmemoraban sujetos y estilos precoloniales eran la expresión más apreciada por los artistas revolucionarios mexicanos y, posteriormente, por artistas, intelectuales y pedagogos negros americanos. Eran pinturas públicas que inspirarían y enseñarían a los estudiantes negros. Un resultado de este propósito didáctico (en México y en Estados Unidos) fue la creación de un gran número de retratos piadosos de mártires y héroes. Pero para el público, estas representaciones fieles e identificables de los héroes sirvieron a manera de experiencias para fortalecer su confianza y fueron bien recibidas y políticamente aceptables porque se arraigaban en su historia y cultura. El hecho que los artistas finalmente empezaban a representar a la gente negra como contribuyentes a la sociedad norteamericana era de por sí una ruptura radical con las anteriores representaciones

1920s. Their arrival coincided with an early twentieth-century migration of Mexicans to the United States. Many artists were driven across the border to the United States during the revolution in Mexico in 1910, and they brought with them evidence of an intense class struggle.[42] Although it is Rivera who is generally credited with bringing the revolution to the United States, other Mexicans were equally articulate in urging radical views of culture and labor. In 1916, anthropologist Manuel Gamio wrote, "When native and middle class share one criterion where art is concerned we shall be culturally redeemed, and national art, one of the solid bases of national consciousness, will have become a fact . . . murals are the logical genre for pictures [envisioned] as social levers."[43] Similarly, in 1923, Siqueiros edited a manifesto (signed by Diego Rivera, Xavier Guerrero, Fermín Revueltas, José Clemente Orozco, Ramón Alva Guadarrama, and Germán Cueto and Carlos Mérida) for Mexican artists titled "Manifesto of the Union of Mexican Workers, Technicians, Painters and Sculptors." There, he stated, "The art of the Mexican people . . . is great because it surges from the people; it is collective, and our own aesthetic aim is to socialize the artistic expression, to destroy bourgeois individualism."[44] The manifesto was published in *El Machete* in June 1924. Siqueiros also repudiated "so-called easel art" as aristocratic, saying, "We hail the monumental expression of art because such art is public property."[45] In the thirties, there were numerous debates between Rivera, who favored folkloric and indigenous content, and Siqueiros, who argued for a modern social realism that encompassed industrial materials.[46] Siqueiros suggested that Rivera's work was too picturesque and bowed to tourist aesthetics—recalling Charles Alston's displeasure with some of the work of Langston Hughes.

In general, however, the struggle of Mexican artists to liberate workers from the dominance of the upper class was quite attractive to African-American artists. In Hale Woodruff's preliminary drawings for the *Art of the Negro* murals (cat. nos. 102–105), for example, he showed laborers working alongside intel-

de negros como una carga para los norteamericanos blancos.

Los murales mexicanos que influenciaron el trabajo de los artistas africanoamericanos empezaron a aparecer en los Estados Unidos en la década de 1920. Su llegada coincidió con la migración mexicana a los Estados Unidos en estos años. Muchos artistas se vieron obligados a cruzar la frontera a los Estados Unidos durante la revolución mexicana de 1910, y trajeron consigo prueba de una lucha de clases intensa.[42] Aunque generalmente se le atribuye a Rivera haber traido la revolución a los Estados Unidos, otros mexicanos fomentaron igualmente visiones radicales de la cultura y el trabajo. En 1916, el antropólogo Manuel Gamio escribió, "Cuando el nativo y la clase media compartan un criterio respecto al arte, nos sentiremos redimidos culturalmente, y el arte nacional, una de las bases sólidas de la conciencia nacional, será un hecho . . . los murales son el género lógico para las imágenes [consideradas] como palancas sociales".[43] De manera similar, en 1923 Siqueiros redactó un manifiesto (firmado por Diego Rivera, Xavier Guerrero, Fermín Revueltas, José Clemente Orozco, Ramón Alva Guadarrama, y Germán Cueto y Carlos Mérida) para los artistas mexicanos titulado "Manifiesto del Sindicato de Trabajadores, Técnicos, Pintores y Escultores Mexicanos". Allí declaró, "El arte del pueblo mexicano . . . es grande porque surge del pueblo; es colectivo, y nuestra propia meta estética es socializar la expresión artística, para destruir el individualismo burgués".[44] El manifiesto se publicó en *El Machete* en junio de 1924. Siqueiros también repudió el "llamado arte de caballete" como aristocrático, y dijo, "Saludamos la expresión monumental de arte porque semejante arte es propiedad pública".[45] En los años treinta, hubo numerosos debates entre Rivera, que favorecía el contenido folklórico e indigenista, y Siqueiros, que abogaba por un realismo social moderno que abarcaba materiales industriales.[46] Siqueiros sugirió que el trabajo de Rivera era demasiado pintoresco y que se doblegaba ante la estética del turista—recordando el desagrado de Charles Alston ante algunas de las obras de Langston Hughes.

lectuals in a humanistic context. Insofar as his murals traced the contributions of the arts to world culture, Woodruff attempted to define the unique form of "Africanness" (just as Mexicans tried to define their "Mexicanness" in characterizations of *mestizaje*). He was careful, therefore, to select the aspects and forms in African-American culture that were most recognizable. In Mexico, at the time, it was suggested that the purer the native racial origins of an artist, the greater the purity and originality present in his or her work. Suddenly, there was a shift from privileging mixed-race identity to venerating the pure Indian in an effort to become closer to the culture of the original inhabitants of Mexico.[47]

The celebration of "native" artistic ability occurred in the United States as well, as is evident in the case of Jacob Lawrence. Lawrence came from a working-class family headed by his mother, and as a youth he attended art classes at community art centers.[48] But his background and style of painting made many in the art world regard him as a naife, a "natural" talent. In fact, because he was viewed as untutored in fine art or "essentially self-taught," Lawrence was seen by many art critics as "truer" and "purer" than other African-American artists. An evaluation of reviews of Lawrence's works from 1938 to 1952 shows that he was frequently contextualized in the category of self-taught artists, and thus separated from the kind of critical analysis accorded academically trained artists. Critics placed no importance on his encounters with social realism at community art centers, and repeatedly stated that he was a natural talent with little or no instruction.[49]

Sargent Johnson, among others, strove for racial purity in his representation of African-Americans, and, in doing so, limited himself in his early career to a specific type of characterization. In a 1935 interview in the *San Francisco Chronicle*, Johnson explained his position quite clearly:

I am producing strictly a purely Negro Art, studying not the cultural-

En general, sin embargo, la lucha de los artistas mexicanos para liberar a los trabajadores de la dominación de la clase alta era muy atractiva para los artistas africanoamericanos. En los dibujos preliminares de Hale Woodruff para los murales *El arte de los negros* (cat. núms. 102–105), por ejemplo, mostraba a obreros trabajando al lado de intelectuales en un contorno humanista. En tanto sus murales trazaron las contribuciones de las artes a la cultura mundial, Woodruff trató de definir una forma única de "africanidad" (como los mexianos, que trataron de definir su mexicanidad a través del mestizaje). Tuvo cuidado, entonces, de elegir los aspectos y formas dentro de la cultura africanoamericana que serían más reconocibles. En México en esa época, se sugería que mientras más puros fueran los orígenes aborígenes del artista, más pura y más original sería su obra. Repentinamente, en un esfuerzo por aproximarse más a la cultura de los habitantes originales de México, se dio un vuelco que pasó a venerar al indio puro en vez de alabar la identidad mestiza.[47]

El realce de la capacidad artística "natal" se dio en los Estados Unidos también, como es el caso de Jacob Lawrence. Lawrence provenía de una familia de clase trabajadora encabezada por su madre, y en su juventud asistía a clases en los centros de arte comunales.[48] Pero por sus orígenes y su estilo de pintar, muchos en el mundo del arte lo consideraban un *naïf*, un talento "natural". Dado que lo consideraban no instruido en el arte sino "en efecto autodidacta", muchos críticos de arte vieron a Lawrence como más "auténtico" y "puro" que los otros artistas africanoamericanos. Una evaluación de las reseñas de las obras de Lawrence entre 1938 y 1952 muestra que con frecuencia lo encuadraban entre los artistas autodidactas, y de esta manera lo separaban de la suerte de análisis crítico que se hacía a los artistas entrenados en la academia. Los críticos no dieron ninguna importancia a sus encuentros con el realismo social en los centros de arte comunales, y repetidas veces afirmaron que era un talento natural con poca o ninguna instrucción.[49]

Sargent Johnson, entre otros, buscaba la pureza racial en su

ly mixed Negro of the cities, but the more primitive slave type as existed in this country during the period of slave importation. Very few artists have gone into the origins of the life of the race in this country. It is the pure American Negro I am concerned with, aiming to show the natural beauty and dignity in the characteristic lip, and that characteristic hair, bearing and manner; and I wish to show that beauty not so much to the White man as to the Negro himself. Unless I can interest my race, I am sunk, and this is not so easily accomplished. The slogan for the Negro artist should be "Go South, young man."[50]

In *Opportunity* in 1939, Verna Arvey wrote that Johnson was "primarily interested in a racial expression of his creative impulse, to the exclusion of all political expressions."[51] Johnson's extensive knowledge of African art, particularly masks and statuary, helped him to represent African racial types in his work. He did not just insert traditional African masks into his work, as did Picasso, Lois Mailou Jones, Palmer Hayden, Wilmer Jennings, Hale Woodruff, and, later, Romare Bearden. Rather, as Arvey points out, Johnson's beautifully proportioned copper masks "were not from genuine African subjects—but from the various Afro-American faces he saw in his daily round in Northern California."[52] Johnson created his masks by noting details of various African-American faces, eyes, noses, chins, mouths he saw around him, and then surmounting these ideal African heads with "primitive headdress[es]."[53] But the issue of how to represent a "pure native" presented problems for Johnson and other artists for a long time.

Since race is a social construct, the notion of "purity" generally refers to a person's physiognomy, the degree to which he or she conforms to an idealized racial "type." Thus, physiognomy, as much as skin color, became the yardstick to judge an artist's racial characterization. The search for pure racial types in the United States, particularly the model black American, was widely discussed in the literature of the day. Just as Johnson

representación de los africanoamericanos y, al hacerlo, se limitó a principios de su carrera a un tipo específico de caracterización. En una entrevista en 1935 en el *San Francisco Chronicle*, Johnson explicó su posición con claridad:

Estoy produciendo un arte puramente negro, sin fijarme en el negro culturalmente mixto de las ciudades, sino en el tipo más primitivo del esclavo como existía en este país durante el período de la importación de esclavos. Muy pocos artistas han penetrado los orígenes de la vida de la raza en este país. Es el negro americano puro que me interesa, y mi afán es mostrar la hermosura y dignidad naturales en el labio característico, el pelo, porte y modales característicos; y quiero mostrar esa hermosura no tanto al hombre blanco sino al negro mismo. A menos de que pueda interesar a mi raza, estoy perdido, y esto no se logra tan fácilmente. La consigna del artista negro debe ser, "¡Anda al Sur, joven!"[50]

En 1939 en la revista *Opportunity*, Verna Arvey declaró que Johnson "se interesa principalmente en una expresión racial de su impulso creador, exclusivo de toda expresión política".[51] Johnson se valió de su conocimiento extenso del arte africano, especialmente de máscaras y estatuas, para representar en su obra diversos tipos raciales africanos. No se limitó a insertar máscaras africanas tradicionales en sus obras, como hicieron Picasso, Lois Mailou Jones, Palmer Hayden, Wilmer Jennings, Hale Woodruff, y posteriormente Romare Bearden. A diferencia de estos artistas, como señala Arvey, las hermosamente formadas máscaras de cobre de Johnson "no provenían de sujetos auténticamente africanos, sino de los diversos rostros africanoamericanos que veía a diario en el norte de California".[52] Johnson creaba sus máscaras notando detalles de las diversas caras, ojos, narices, barbillas, y bocas africanoamericanas que veía en su derredor, y después coronando estas cabezas africanas idealizadas con "tocados primitivos".[53] Sin embargo el interrogante de cómo representar a un "aborigen puro" seguiría problemático para Johnson y otros artistas por mucho tiempo.

refers to his search for "a purely Negro Art," Hughes, in *The Negro and the Racial Mountain*, speaks of our "individual dark-skinned selves." In trying to develop an image of the black female, Johnson created three major sculptures of full-bodied, dark-skinned African-American women, each with her head wrapped in a cloth. Though depicted as strong and nurturing, these women resemble nothing so much as the asexual, heavy-set, black earth-mothers that cared for white babies in the Old South.[54] While the characterization of Johnson's figures as mammies is difficult to escape, he did at least attempt to dignify them. In fact, one could argue that his focus on this stereotype was a subversive act, meant to challenge the degrading comic use of black women in popular and fine art.[55]

Faced with the difficulties involved in representing racial types, Johnson changed his position toward both the "pure Negro art" promoted by Locke and the propaganda art encouraged by the socialists and the communists. He realized that representations of racial subjects limited his freedom to explore abstraction. When Arvey spoke to Johnson in 1939, he was "interested in abstract art, or pure design," though he had not "swung toward the ultra-modern, nor yet toward what is termed 'proletarian' art, though many of his acquaintances deride him for his failure to do so."[56] Still, Johnson "consistently refused to commercialize his art" or to regard his art as political.[57] According to Arvey, Johnson believed that

art is no longer art when it is burdened with a political significance. Further, he knows that the working people themselves don't like to be portrayed as the proletarian artist paints them. They are sure they don't look as awkward, as earthy, and as unbeautiful as that.[58]

When Johnson was not creating "Negro Art," he was depicting pre-Columbian peoples in his art. Clearly, he was trying to establish what a pure Indian or black person might look like. For him, a racial type had to be clear. In 1939, Johnson created

Dado que "raza" es un concepto socialmente construido, la noción de "pureza" generalmente se refiere a la fisionomía del individuo, al punto al que se conforma con un "tipo" racial idealizado. Así que tanto la fisionomía como el color de la piel sirvieron de medidas para juzgar la caracterización racial de un artista. La búsqueda de tipos raciales puros en los Estados Unidos, en particular el americano negro ideal, se discutía ampliamente en la literatura de la época. Así como Johnson se refiere a su búsqueda de un "arte puramente negro", Hughes habla de "nuestros seres individuales de piel oscura" en *The Negro and the Racial Mountain*. Cuando trató de desarrollar la imagen de la mujer negra, Johnson creó tres esculturas grandes de mujeres africanoamericanas corpulentas de tez oscura, cada una con la cabellera envuelta en tela. A pesar de su presencia fuerte y maternal, estas mujeres parecen ser, simple y llanamente, las madres-tierras negras asexuales y corpulentas que cuidaban a las criaturas blancas en el Viejo Sur.[54] Si bien es difícil no pensar en las figuras de Johnson como clásicas niñeras negras, por lo menos trató de dignificarlas. De hecho, se podría argumentar que su enfoque en este estereotipo era un acto subversivo, con la intención de cuestionar el uso cómico degradante de las mujeres negras en el arte popular y refinado.[55]

Frente a los problemas en representar tipos raciales, Johnson cambió su posición respecto al "arte negro puro" promovido por Locke y el arte de propaganda que propugnaban los socialistas y comunistas. Se dió cuenta de que las representaciones de los sujetos raciales le limitaba la libertad de explorar la abstracción. Cuando Arvey habló con Johnson en 1939, "se interesaba en el arte abstracto, o en el diseño puro", aunque no se había "dirigido hacia lo ultramoderno, ni todavía hacia el llamado arte "proletario", aunque muchos de sus conocidos lo ridiculizaban por no haberlo hecho".[56] Pero Johnson "constantemente rehusaba comercializar su arte" o considerarlo político.[57] De acuerdo con Arvey, Johnson creía que

el arte deja de ser arte cuando está cargado de significado político. Además, él sabe que a la gente trabajadora misma no le gusta verse

Figure 6
Sargent Claude Johnson
Inca Statues (Estatuas Incas), 1939
Cast stone
8 feet high each
Treasure Island, San Francisco

two large, cast-stone Incas (fig. 6) for the "Court of Pacifica" at the Golden Gate International Exposition in San Francisco.[59] The theme of the exposition was the wealth of natural and recreational resources available in the nations that border the Pacific. Though many artists chose curvilinear Polynesian themes, Johnson elected to present a pair of angular Incas astride llamas. One plays panpipes, while the other appears to represent the goddess Chalchiuhtlicue, with her flanged ears and prominent ear spools. These works, as well as smaller ones, like his bronze *Girl with Braids* (cat. no. 59), show Johnson's indebtedness to indigenous Mexican expressions. Johnson's debt to Rivera, in particular, is clear in his treatment of athletes in his low-relief, concrete *Athletic Frieze* (1942) at George Washington High School in San Francisco. The style of Johnson's round, shallow figures has been described as art deco, but they were probably more immediately influenced by Rivera's *Pan-American Unity* mural, which was painted for the Golden Gate International Exposition. The swimmers and divers in Johnson's frieze compare quite strikingly to the swimmers shown standing and diving in Rivera's mural. After the exposition, the Rivera mural was removed and rein-

como la retrata el artista proletario. Están convencidos de que no lucen tan desgarbados, tan rudos, ni tan feos.[58]

Cuando no estaba haciendo "arte negro", Johnson pintaba los pueblos precolombinos. Evidentemente, buscaba establecer cómo sería un indio o un negro puro. Para él, un tipo racial tenía que ser claro. En 1939, Johnson creó dos grandes incas de piedra fundida para la "Corte de Pacífica" en la Exposición Internacional de la Puerta de Oro en San Francisco.[59] El tema de la exposición fue la riqueza de recursos naturales y recreativos en los países que bordean el Pacífico. Aunque muchos artistas eligieron temas polinesios curvilíneos, Johnson decidió presentar un par de incas angulosos montados en llamas. Uno toca zampoña, mientras el otro parece representar a la diosa Chalchiuhtlicue, con orejas bordeadas y orejeras prominentes. Estas obras, y otras más pequeñas como la obra de bronce *Niña con trenzas* (cat. núm. 59), dan fe de la deuda de Johnson con las expresiones indígenas mexicanas. La deuda de Johnson con Rivera en particular está clara en su manera de concebir a los atletas de su bajorrelieve de hormigón, *Friso atlético* (1942), colocado en la escuela secundaria George Washington en San Francisco. Se ha dicho que el estilo de las figuras redondas y poco profundas es "art deco", pero fueron probablemente más directamente influenciadas por el mural *Unidad panamericana* de Rivera, que pintó para la Exposición Internacional de la Puerta de Oro. Los nadadores y saltadores en el friso tienen un parecido notable con los nadadores parados o saltando en el mural de Rivera. Después de la exposición, el mural de Rivera fue instalado en San Francisco City College, donde Johnson habrá tenido sendas oportunidades de verlo mientras preparaba su *Friso atlético*.

Johnson hizo varios viajes a México entre 1945 y 1965, para trabajar con la arcilla negra de Oaxaca. Sus figuras de este período tienen el estoicismo de las obras de Francisco Zúñiga y el hermetismo de las formas prehispánicas. Johnson se interesaba en el arte de los indígenas y en los sitios arqueológicos del área, entre

stalled at City College of San Francisco, where Johnson would have had many opportunities to view it while preparing his *Athletic Frieze*.

Johnson made several trips to Mexico from 1945 to 1965, to work in black Oaxacan clay. His figures from this period possess the stoicism of works by Francisco Zúñiga and the self-contained quality of pre-Hispanic forms. Johnson was interested in the art of the indigenous people and the archaeological sites of that area, among them Monte Alban and Mitla. His enthusiasm for the area is reflected in his repeated use of the local clay, which, when fired low with wood, turns black. Johnson's *Mother and Child* (cat. no. 58) is made of this black clay. His *Young Girl* (cat. no. 60), while not of this material, is a graceful example of his small sculptures from these years. Both pieces have elongated heads with thick, pursed lips. The hands are incised into the body, illustrating the self-contained posture that is a signature of his early work. His *Untitled* (cat. no. 57) is an elegant, abstracted female shape in terracotta; the "body" is formed by a cylinder with minimal facial features. This masklike face recalls the graceful lines of his earlier copper mask series. Aside from his well-known masks, the small bronze statue *Girl with Braids*—which has flanged earlobes that recall the pre-Columbian goddess Chalchiuhtlicue, the subject of one of the Johnson's 1939 Inca statues—is one of a few metal pieces by Johnson that has been located.

Another shared tradition between Mexican and African-American artists was their use of landscape as a metaphor for the people who inhabited it. In Mexico, descriptions of rock formations and cacti were used in the late nineteenth-century writings of Ignacio Manuel Altamirano and others to typify Mexican culture.[60] In the United States, the Southern landscape, with its Spanish-moss-shrouded trees swaying silently in the wind, suggested to African-Americans the escape routes of slaves or the hangman's tree. In their novels, African-American writers like Zora Neale Hurston and Richard Wright further emphasized the bond between blacks and the Southern landscape. And Billie

ellos Monte Albán y Mitla. Su entusiasmo por el área se evidencia en su uso repetido de la arcilla local que ennegrece cuando se coce con leña. *Madre y niño* (cat. núm. 58) de Johnson es de esta arcilla negra, y su *Chica* (cat. núm. 60) es un ejemplo garboso de sus esculturas pequeñas de esa época. Las dos piezas tienen cabezas alargadas con labios gruesos y fruncidos. La manos están talladas en el cuerpo, mostrando el porte hermético que es su signo de autor en las primeras obras. Su obra *Sin título* (cat. núm. 57) es una forma femenina elegante y abstracta en terracota; el "cuerpo" se forma de un cilindro con facciones mínimas. El rostro tipo máscara recuerda las líneas gráciles de su serie anterior de máscaras de cobre. Aparte de sus conocidas máscaras, la pequeña estatua de bronce *Niña con trenzas*—con lóbulos bordeados que recuerdan los de la diosa precolombina Chalchiuhtlicue, el tema de una de sus estatuas incas de 1939—es una de las pocas piezas metálicas de Johnson que se han encontrado.

Otra tradición compartida entre los artistas mexicanos y africanoamericanos era el uso del paisaje como metáfora por sus habitantes. En México hacia fines del siglo diecinueve, escritores como Ignacio Manuel Altamirano, entre otros, usaron descripciones de formaciones rocosas y de cactus para simbolizar la cultura mexicana.[60] En los Estados Unidos, el paisaje sureño, con sus árboles cubiertos de musgo español oscilando calladamente al viento, sugería a los africanoamericanos los caminos de fuga de esclavos o el árbol de la horca. En sus novelas, escritores africanoamericanos como Zora Neale Hurston y Richard Wright subrayaban el vínculo entre los negros y el paisaje sureño. Y la interpretación pesarosa de Billie Holiday de la canción "Fruta extraña" evocaba una imagen familiar para los africanoamericanos que habían migrado al Norte y continuaban temiendo por aquéllos que habían permanecido en el Sur.[61] La pintura *Tierra sureña* (fig. 7) de Hale Woodruff muestra su intento de asociar el paisaje sureño con los africanoamericanos.

Como tantos artistas de la década de 1930, Woodruff viajó

Holiday's sorrowful rendition of the song "Strange Fruit," conjured up a familiar visual image for African-Americans who had migrated from the North and continued to fear for those who remained in the "southlands."[61] Hale Woodruff's painting *Southland* (fig. 7) demonstrates his attempt to associate the Southern landscape with African-Americans.

Like many artists of the 1930s, Woodruff had traveled to Paris and had been influenced by French modernists such as Paul Cézanne. But when he returned to the United States in 1931 and went South to teach, his work changed course. He had not been in the South in over fifteen years and the landscape once again seemed fresh to him. As he later recalled:

I was back in The Southland once more. I realized that here was my country again. So this is why we set out to paint the red clay of Georgia and the red clay of Alabama, you know, the erosion, etc. I spent a whole summer in Mississippi on a Rosenwald grant—part of my grant enabled me to paint the soil erosion in Mississippi. This was a sort of comment on the terrible state to which the land had come in those years . . . So therefore the Southern scene and the people became something that I was very much interested in. You see, I'd gone through art school, then the sort of structural cubist concept school in Europe, and down there went into a social conscious form of painting. This was pursued further by my going to Mexico and working as an apprentice to Diego Rivera, in 1936.[62]

Woodruff's *Southland* portrays a remarkable natural destruction of the landscape. Blackened tree stumps and branches are strewn across a horizontal plane of earth and rocks. The blasted, cylindrical trees recall Rivera's *Mexican Landscape* (1932), and prefigure the surreal desolation of his *Tecalpexco* (1937) and *Copalli* (1937). As an apocalyptic vision, the parched and barren destruction of Woodruff's painting echoes the lines of an old slave song, "God told Noah by the rainbow sign / No more water, but the fire next time."[63] But this painting also had a spe-

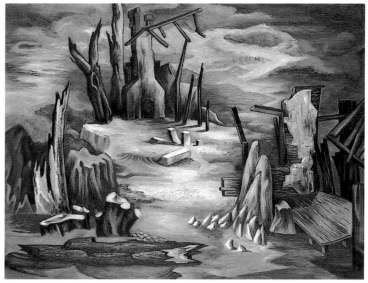

Figure 7
Hale Woodruff
Southland (Tierra sureña), 1934
Oil on canvas
46½ x 36 inches
Amistad Research Center,
Aaron Douglas Collection, New Orleans

a París y estuvo influenciado por los modernistas franceses como Paul Cézanne. Sin embargo, cuando regresó a los Estados Unidos en 1931 y fue al Sur para enseñar, su trabajo cambió de rumbo. No había estado en el Sur en más de quince años y el paisaje le parecía nuevamente fresco. Como luego recordaría:

Regresé de nuevo a la Tierra sureña. Me di cuenta que éstos eran mis pagos. Por esto nos pusimos a pintar la arcilla roja de Georgia y la arcilla roja de Alabama, usted sabe, la erosión, etcétera. Pasé un verano entero en Misisipi con una subvención Rosenwald—parte de la subvención me permitió pintar la erosión de la tierra en Misisipi. Esto era una suerte de comentario sobre el estado terrible a que había llegado la tierra en esos años . . . Entonces la escena y la gente sureñas eran cosas que me interesaban mucho. Usted sabe, yo había estudiado en la escuela de arte, más tarde en un tipo de escuela de concepto cubista estructural en Europa, y allá en el sur me involucré en una forma de pintura de conciencia social. Esto se profundizó al irme a México y trabajar como aprendiz de Diego Rivera, en 1936.[62]

cific political purpose: to show the devastating consequences of human intervention in the natural cycle of soil erosion. For Southern farmers, who had cleared and overworked much of the land, soil erosion was a serious problem. At the same time that Woodruff was traveling through the South painting soil erosion, a governmental program was instituted to inform farmers about the reasons for the erosion of Southern lands and the need to restore fertility to the farmlands. Agriculture programs designed to help stop erosion were initiated in the 1930s at Tugaloo College in Mississippi, Tuskegee Institute in Alabama, Hampton Institute, and Georgia State College. Speaking of the Southern landscape, F. D. Patterson, president of Tuskegee Institute, wrote in 1937, "Land, the greatest heritage of the nation, must be preserved, and what a man does on his land or that of his landlord is not strictly a personal matter."[64]

Following this Southern trip, in July 1934, Woodruff received a six-week grant to study art and architecture in Mexico. He worked with Diego Rivera, learning the technique of fresco painting by preparing the plaster walls. He also made extensive color notes and learned how to "grind" and "pride" colors (a process of shading dark to light that gives the murals their distinctiveness by exaggerating the volumetric shapes of the figures). In Mexico, Woodruff had an opportunity to "see many of those protest paintings that people like Rivera and Orozco and Siqueiros and the others had done on the walls of the schools and public buildings there."[65] Woodruff was able to realize "elements within Rivera's paintings that made his statements more than just journalistic reporting" and he began to understand that the key to a successful protest painting was a certain amount of "artistic distance." As he later said, "You've got to get away from your subject and then come to it on your own terms."[66]

Woodruff's travel in the "Southland" before Mexico led rather indirectly to the commissioning of one of his most famous murals, the *Amistad Murals* (cat. nos. 98–100) for the

Tierra sureña de Woodruff representa una destrucción notable del paisaje natural. Troncos y ramas carbonizadas están esparcidas sobre un plano horizontal de tierra y piedras. Los árboles cilíndricos destrozados recuerdan el *Paisaje mexicano* (1932) de Rivera, y anticipan la desolación surreal de su *Tecalpexco* (1937) y *Copalli* (1937). Como visión apocalíptica, la destrucción reseca y baldía de la pintura de Woodruff hace eco del viejo canto de esclavos, "Dios dijo a Noé por la seña del arco iris/ No más agua, sino fuego la próxima vez".[63] Pero esta pintura también tenía un propósito político específico: demostrar las consecuencias devastadoras de la intervención humana en el ciclo natural de la erosión de la tierra. Para los agricultores sureños, que habían limpiado y agotado gran parte de sus tierras, la erosión de la tierra era un problema grave. Al mismo tiempo que Woodruff viajaba por el Sur para pintar el fenómeno de la erosión, un programa gubernamental se instituyó para instruir a los agricultores sobre las causas de la erosión en el Sur y la necesidad de restaurar la fecundidad a las tierras. En la década de 1930 se diseñaron programas para ayudar a impedir la erosión en las escuelas de enseñanza superior Tugaloo College en Misisipi, Tuskegee Institute en Alabama, Hampton Institute, y Georgia State College. Refieriéndose al paisaje sureño, F. D. Patterson, presidente de Tuskegee Institute, escribió en 1937, "La tierra, el patrimonio supremo de la nación, tiene que ser conservada, y lo que un hombre hace en la tierra suya o de su terrateniente no es asunto exclusivamente personal".[64]

Tras su viaje por el Sur, en julio de 1934, Woodruff recibió una subvención para seis semanas de estudios del arte y arquitectura en México. Trabajó con Diego Rivera, aprendiendo la técnica del fresco mediante la preparación de muros de yeso. También hizo notas extensas de colores y aprendió a "moler" y matizar los colores de manera especial para los murales, de modo que los matices de oscuro a claro exageraran las formas volumétricas de las figuras. En México, Woodruff tuvo la oportunidad de "ver muchas pinturas de protesta que artistas como Rivera y Orozco y Siqueiros y los otros habían hecho allá en los muros

Savery Library at Talladega College in Talladega, Alabama.[67] In the three panels of the *Amistad Murals*, Woodruff reconstructed the story of an uprising aboard the Spanish slave ship *Amistad* in 1839. En route from Africa to Cuba the fifty-four African slaves being transported managed to escape and overtake the crew. After directing the ship to Connecticut, a free state, the Africans were seized and put on trial. After a prolonged legal battle, the Africans were acquitted and returned to their homeland. Woodruff's paintings capture the inherent drama of the story and convey the moral that all people should be free. The first panel, *The Mutiny Aboard the Amistad, 1839*, uses directional lines as a compositional device to suggest conflict and struggle. This technique was also employed by many Mexican muralists of the 1920s, who derived it from Italian Renaissance painters like Paolo Uccello. The second panel, *The Amistad Slaves on Trial at New Haven, Connecticut, 1840*, replaces the chaos of the battle aboard the ship with the tense order of the courtroom. In the final panel, *The Return to Africa, 1842*, the dramatic departure of the boat on foaming waves in the middleground of the composition is framed by foreground portraits of Cinque, the African leader; other Africans; and the white men who helped to secure their freedom. In this theatrical composition, the men form a sort of frame or doorway, which suggests that after the Africans depart, the ugly incident will be closed.

As a demonstration of his respect for the monumental murals of Rivera, Orozco, Siqueiros, and others in Mexico, Woodruff painted *The Art of the Negro* (see cat. nos. 108–113). Composed of six panels, the mural attempts to illustrate the manifold contributions of black people to the history of art. In the first panel, the central figure is a fetish, a Shango figure, who stands between hunters disguised as birds and animals and warriors with masks and shields.[68] Below are images of cave paintings, totemic masks, sculptors at work, and various stone carvings. As in Alston's *Magic and Medicine*, Woodruff attempts to create a history of the cultural contributions of African people. The sec-

de las escuelas y edificios públicos".[65] Woodruff pudo darse cuenta de "elementos dentro de las pinturas de Rivera que convertían sus representaciones en algo más que meros informes periodísticos" y empezó a comprender que la clave para que una pintura de protesta fuera efectiva era lograr cierta "distancia artística". Como diría más tarde, "Tienes que apartarte de tu tema y luego volver a él en tus propios términos".[66]

Los viajes de Woodruff por la "tierra sureña" antes de ir a México le llevaron de manera algo indirecta al encargo de uno de sus murales más famosos, los *Murales del Amistad* (cat. núms. 98–100) para la Biblioteca de la Esclavitud en Talladega College en Talladega, Alabama.[67] En los tres paneles de los *Murales del Amistad*, Woodruff reconstruyó la historia de una sublevación a bordo del barco negrero *Amistad* en 1839. En viaje desde Africa a Cuba, los cincuenta y cuatro esclavos a bordo lograron liberarse y tomar control del barco. Se dirigieron a Connecticut, un estado libre, donde fueron apresados y sometidos a juicio. Después de una lucha legal prolongada, los africanos fueron absueltos y regresados a su tierra. Las pinturas de Woodruff captan el drama inherente de la historia y comunican la moraleja de que todos los pueblos deben ser libres. En el primer panel, *Motín a bordo del Amistad, 1839*, usó líneas de dirección como recurso compositivo para sugerir el conflicto y lucha. Esta técnica también fue usada por varios muralistas mexicanos en los años 1920, que la adoptaron de los pintores del Renacimiento italiano como Paolo Uccello. El segundo panel, *Los esclavos del Amistad en el juicio en New Haven, Connecticut, 1840*, sustituye el caos a bordo del buque con el orden tenso del tribunal. En el panel final, *El regreso a Africa, 1842*, la partida dramática del barco sobre las olas espumosas en el plano mediano de la composición se encuadra por retratos del dirigente africano Cinque, otros africanos, y los blancos que les ayudaron a conseguir la libertad. En esta composición teatral, los hombres forman una especie de marco o puerta, que sugiere que después de la partida de estos africanos, el incidente repugnante habrá terminado.

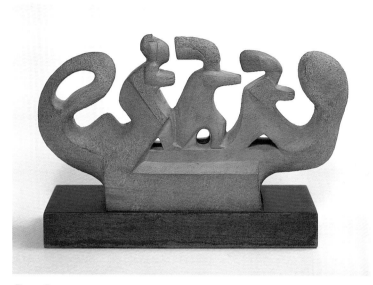

Figure 8
Sargent Claude Johnson
The Knot and the Noose (El nudo y el dogal), 1946
Terracotta
9 × 17 × 3 inches
Collection of Melvin Holmes, San Francisco

ond panel illustrates men from Greece, Africa, and Rome working together in architecture, music, and sculpture. As symbols of their architecture, Woodruff illustrates an Ionic column, an Egyptian column, a Dogon granary, a papyrus column from Egypt, and a partially constructed Roman arch. The third panel shows the attack on African culture by European imperialists, with specific reference to the burning and looting of Benin by the Portuguese. In the fourth panel, Woodruff attempts to show parallels in art and iconography between the cultures of Africa, Oceania, Asia, and the pre-Columbian Americas. Panel five shows the influence of African art on Western modernist art in the twentieth century. At the top of this panel is a truncated version of Sargent Johnson's terracotta *The Knot and the Noose* (fig. 8), a symbol of the condition of many African-Americans (if they stood up for themselves they were likely to get the noose but if they kept quiet they would tie themselves up in knots).[69] Around the Johnson sculpture are a Charles Alston family painting; abstract paintings by Woodruff, Wifredo Lam, and Norman Lewis; a paint-

Como muestra de su respeto por los murales monumentales de Rivera, Orozco, Siqueiros y otros en México, Woodruff pintó *El arte de los negros* (cat. núms. 108–113). Compuesto de seis paneles, el mural busca ilustrar las múltiples contribuciones de los negros a la historia del arte. En el primer panel, la figura central es un fetiche, una figura shango, que se para entre cazadores disfrazados de pájaros y animales y guerreros con máscaras y escudos.[68] Debajo hay imágenes de pinturas de cuevas, máscaras totémicas, escultores en el trabajo, y diversos tallados de piedra. Como en *Magia y medicina* de Alston, Woodruff trata de recrear una historia de los aportes culturales de los africanos. El segundo panel ilustra a hombres de Grecia, Africa y Roma colaborando en la arquitectura, música y escultura. Como símbolos de su arquitectura, Woodruff muestra una columna jónica, otra columna egipcia, un granero dogón, una columna de papiro de Egipto, y un arco romano parcialmente construido. El tercer panel muestra el asalto a la cultura africana por los imperialistas europeos, con referencia específica a la quema y el saqueo de Benín por los portugueses. En el cuarto panel, Woodruff intenta mostrar paralelos en el arte y la iconografía entre las culturas de Africa, Oceanía, Asia y la América precolumbina. El quinto panel muestra la influencia del arte africano sobre el arte modernista occidental en el siglo veinte. En la parte de arriba de este panel hay una versión truncada de la obra en terracota *El nudo y el dogal* (fig. 7) de Sargent Johnson, símbolo de la condición de muchos africanoamericanos (si se defendían a sí mismos eran propensos a sentir el dogal, mientras si se callaban tendrían las entrañas hechas nudos).[69] Alrededor de la escultura de Johnson hay una pintura familiar de Charles Alston; pinturas abstractas de Woodruff, Wifredo Lam, y Norman Lewis; un veve haitiano pintado; una puerta de granero africana, con tortugas; una estatua senufa; y una escultura de Henry Moore. En el último panel, *Musas*, Woodruff presenta una musa griega y una africana que vigilan "diecisiete artistas negros importantes que simbolizan los antecedentes culturales que han caracterizado el mundo del artista".[70]

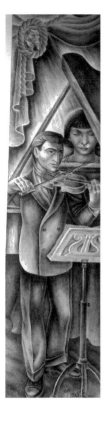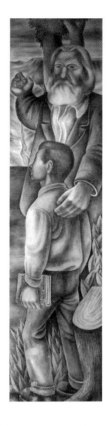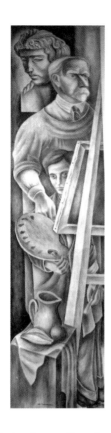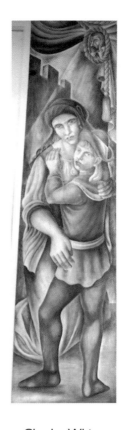

Figure 9
Mitchell Siporin
Teaching of the Arts (Enseñando las artes),
ca. 1938
Four panels
Fresco
10¼ x 3½ feet each
Lane Technical High School, Chicago

ed Haitian veve; an African granary door with turtles; a Senufo statue; and a Henry Moore sculpture. In the final panel, *Muses*, Woodruff presents a Greek and an African muse who oversee "seventeen important black artists who symbolize the cultural backgrounds which have characterized the world of the artist."[70]

Charles White remembered being first exposed to the Mexican muralists by fellow Arts and Crafts Guild artist Lawrence B. Jones (b. 1910), who had been to Mexico and had met Rivera, Orozco, and Siqueiros. But of more direct importance to White were the examples of Mitchell Siporin (1910–1976) and Edward Millman (1907–1964), who had worked on murals with Orozco and Rivera. Early on, White was very much influenced by Mexican-inspired rounded figures and the stylized way of working that Siporin used in his fresco *Teaching of the Arts* (fig. 9) at Lane Technical High School in Chicago. White's later, more angular studies, such as *Negro Grief* (cat. no. 73), demonstrate the influence of Millman's mural

Charles White recordó el que primero le hizo conocer los muralistas mexicanos fue su compañero del Gremio de Artes y Oficios, el artista Lawrence A. Jones (n. 1910), queconoció a Rivera, Orozco y Siqueiros durante su estancia en México. Pero de importancia más directa para White eran los ejemplos de Mitchell Siporin (1910–1976) y Edward Millman (1907–1964), que habían trabajado en los murales con Orozco y Rivera. Desde temprano, White fue muy influenciado por las figuras redondeadas y la manera de trabajar, de inspiración mexicana, de Siporin en su fresco *Enseñando las artes* (fig. 9) en la escuela secundaria técnica Lane en Chicago. Los estudios más angulosos que pintó White posteriormente, como *Dolor negro* (cat. núm. 73), demuestran la influencia del mural de Millman, *El aporte de la mujer al progreso americano, 1940* en la escuela secundaria técnica Lucy Flower en Chicago. De los murales de Siporin y Millman, ambos proyectos de la WPA/FAP, White obtuvo no solamente el tratamiento estílistico de las fiuras sino también el método organizativo para rep-

Woman's Contribution to American Progress (1940) at Lucy Flower Technical High School in Chicago. From the Siporin and Millman murals, both WPA/FAP projects, White not only derived his stylistic treatment of figures but also his organizational method for representing historical tableaux. Through Siporin and Millman, the activist art of the Mexican murals provided White with a model of how to portray African-American history. When White eventually traveled to Mexico in 1946, the experience confirmed his early decision that his art should always communicate ideas.

White described his trip to Mexico as a "milestone." "I saw artists working to create an art about and for the people," he said. "That had the strongest influence on my whole approach. It clarified the direction in which I wanted to move."[71] At the Taller de Gráfica Popular, White developed a more acute interest in inexpensive, mass-produced lithographs, which appealed to his democratic way of thinking. Working with artist Leopoldo Méndez, White also perfected his technique in the linoleum-block print, or linocut, a medium that was lightweight and easily manipulable.[72] After his return to the United States, White frequently reported for *Opportunity* on the progress of the new government in Mexico and the way revolutionary ideals were reflected in the arts. He also became involved with the progressive Workshop for Graphic Art in New York, contributing works for two mass-produced print portfolios that were in keeping with his philosophy that art should be accessible to all people. For the portfolio *Yes, the People* (1948), White made two works, *Mexican Woman* (cat. no. 76) and *Mexican Boy* (cat. no. 77). He produced three more prints for a second workshop portfolio, *Negro USA* (1949, see cat. nos. 75, 78, 79). Jacob Lawrence also had a print, *Underground Railroad: Fording a Stream* (cat. no. 66), in that portfolio. Over the course of the next twenty years, about nine portfolios of White's works were produced.[73]

Elizabeth Catlett, one of the few female African-American artists to have a strong voice during this period, was greatly influenced by Rivera's murals and by the work of Miguel

resentar los cuadros históricos. A través de Siporin y Millman, el arte activista de los murales mexicanos daba a White un modelo de cómo representar la historia africanoamericana. Cuando White finalmente viajó a México en 1946, la experiencia confirmó su decisión ya tomada hacía tiempo de que su arte siempre comunicara ideas.

White describió su viaje a México como un hito. "Vi a artistas que trabajaban por crear un arte sobre y para el pueblo", dijo. "Eso tuvo un impacto fuertísimo en toda mi orientación. Me esclareció el rumbo que quería tomar".[71] En el Taller de Gráfica Popular, White desarrolló un interés más agudo en las litografías baratas producidas en serie, que concordaba con su manera democrática de pensar. En colaboración con el artista Leopoldo Méndez, White perfeccionó su técnica de grabados en linóleo, un medio liviano y fácil de manipular.[72] Después de regresar a los Estados Unidos, White frecuentemente escribía para la revista *Opportunity* sobre el progreso del nuevo gobierno en México y la manera en que los ideales revolucionarios se reflejaban en las artes. También colaboró con el Taller de Arte Gráfico en Nueva York, de corte progresista, contribuyendo obras para dos portafolios impresos en grandes tirajes, de acuerdo a su filosofía de que el arte debía ser accesible a todos. Para el portafolio *Sí, el pueblo* (1948), White hizo dos obras, *Mujer mexicana* (cat. núm. 76) y *Niño mexicano* (cat. núm. 77). Produjo tres grabados más para un segundo portafolio del taller, *Negro, USA* (1949, véase cat. núms. 75, 78, y 79). Jacob Lawrence también tenía un grabado, *Ferrocarril subterráneo: Cruzando un arroya* (cat. núm. 66), en ese portafolio. En el curso de los próximos veinte años, se produjeron cerca de nueve portafolios de las obras de White.[73]

Elizabeth Catlett, una de las pocas mujeres artistas africanoamericanas con influencia real en este período, fue muy influenciada por los murales de Rivera y por el trabajo de Miguel Covarrubias (1904–1957), que copió de un libro.[74] Tras recibir su Maestría en Bellas Artes de la Universidad de Iowa en 1940, Catlett se trasladó a Nueva York. Allí, participó en actividades

Covarrubias (1904–1957), which she copied from a book.[74] After receiving her M.F.A. from the University of Iowa in 1940, Catlett moved to New York. There, she became politically involved as a result of her association with the George Washington Carver School, an institution that provided educational opportunities to "cooks, maids, janitors, elevator operators, garment industry workers, and other members of the Harlem underclass and, in so doing, accommodated our changing society by bringing the fuller scope of humanness to a people who otherwise would not have seen themselves as capable, contributing citizens."[75] Like many artists committed to addressing social and political issues, Catlett soon felt that it was essential to go to Mexico to view murals and to acquire technical training.[76] In 1946, she received a Rosenwald Fellowship and traveled to Mexico. While there, she studied sculpture with José Ruiz and Francisco Zúñiga at the Escuela Nacional de Pintura y Escultura (popularly called "La Esmeralda" because until 1994 the school was located on the street of that name). With Ruiz, Catlett learned to let the natural qualities of wood and stone dictate her sculptures. Zúñiga taught her the traditional hollow ceramic technique of the pre-Columbian period. The influence of both artists can be seen in the simplified and highly polished forms of Catlett's sculptures. Her contemplative and introspective bronze *Pensive* (cat. no. 40), from this period, comments on the marginalized status of black women in North American society. But Catlett's principal work was done at the famous Taller de Gráfica Popular.

The Taller gained a considerable reputation in the United States through numerous traveling print exhibitions. Printmakers such as Francisco Dosamantes (b. 1911), Leopoldo Méndez (1902–1969), and Pablo O'Higgins (1904–1983) were regularly shown. Their prints had a strong influence on Wilson, Catlett, White, and Biggers. The Taller de Gráfica Popular, an art workshop in Mexico City, was founded in 1937 and became well known to artists in the United States. Concentrating on graphics, the Taller produced hundreds of prints on inexpensive paper that

políticas como consecuencia de su asociación con la escuela George Washington Carver, una institución que ofrecía capacitación y formación a "cocineros, criadas, conserjes, operadores de ascensores, operarios de la industria de la ropa, y otros miembros de la clase inferior de Harlem y, de esta manera, servía a nuestra sociedad al ofrecer una humanidad más amplia a gente que de otra manera no se hubiera considerado capaz y productiva".[75] Como muchos artistas comprometidos con abordar los problemas sociales y políticos, Catlett pronto sintió que era esencial ir a México para ver los murales y adquirir entrenamiento técnico.[76] En 1946, recibió una subvención Rosenwald y viajó a México. Allá, estudió escultura con José Ruiz y Francisco Zúñiga en la Escuela Nacional de Pintura y Escultura (conocida popularmente como "La Esmeralda" por estar hasta 1994 ubicada en la calle de ese nombre). Con Ruiz, Catlett aprendió a dejar que las cualidades naturales de la madera y la piedra determinaran la creación de sus esculturas. Zúñiga le enseñó la técnica tradicional de céramica hueca de la época procolombina. Se puede notar la influencia de ambos artistas en las formas simplificadas y muy pulidas de las esculturas de Catlett. Su obra de bronce contemplativa e introspectiva *Pensativo* (cat. núm. 40), de este período, comenta la condición marginal de las mujeres negras en la sociedad norteamericana. Sin embargo, el trabajo más importante de Catlett fue hecho en el famoso Taller de Gráfica Popular.

El Taller conquistó una reputación notable en los Estados Unidos mediante numerosas exposiciones ambulantes de grabados. Grabadores como Francisco Dosamantes (n. 1911), Leopoldo Méndez (1902–1969), y Pablo O'Higgins (1904–1983) exhibían constantemente. Sus grabados tuvieron una influencia marcada en Wilson, Catlett, White, y Biggers. El Taller de Gráfica Popular, en Ciudad de México, se fundó en 1937 y llegó a ser muy conocido por los artistas en los Estados Unidos. Especializándose en arte gráfico, el Taller produjo centenares de grabados en papel barato para poder repartirlos a gente de todas las clases. Los artistas del Taller se mantenían activos en los problemas sociales,

could be distributed to all classes of people. The Taller artists were involved in the social, political, and economic problems of the Mexican people and worked for trade unions, student organizations, and the government's anti-illiteracy campaign. There, Catlett said, she "learned how to put art to the service of the people."[77] She worked with artists like Francisco Mora, her husband of almost fifty years. Mora's prints *The Conservators and the Second Empire* (cat. no. 8) and *Contradictions Under Ruiz Cortines* (cat. no. 10) illustrate the use of subtext within a composition, with historical reference paired with a present-day event, a technique used frequently by the muralists. His portraits, like *Emiliano Zapata, Leader of the Agrarian Revolution* (cat. no. 9), are reminiscent of John Biggers's formal considerations in John Brown and in its lionization of a fallen revolutionary leader. Other women artists, like Celia Calderón and Sarah Jiménez, also made reference to the political and social contributions of women. Jiménez's linocuts *Lucrecia Toriz* (cat. no. 5) and *Carmen Serdan* (cat. no. 6) honor two women who were active during the Mexican Revolution of 1910. Catlett's linocut *Contribution of the People for the Expropriation of Petroleum. 18 March, 1938* (cat. no. 43) shows peasants, mainly women and children, donating their money and skills to ensure that the oil wells would remain active. Catlett's work was included along with the prints by Calderón, Jiménez, and Mora in a 1947 portfolio titled *450 años de lucha: Homenaje al pueblo mexicano* (450 Years of Struggle).

The style of the work in *450 años de lucha* is typical of the graphics by artists of the Taller, particularly in terms of line, character, and pictorial composition. Most Taller graphics are linoleum cuts and possess a distinctive crosshatched line. The compositions frequently include groups of figures forming a processional toward an undisclosed target. This indication of movement toward a place or a cause was apparently an important element in Mexican social realist works. This pattern is also evident in murals and paintings, such as Orozco's *Zapata* (1930). Catlett's later work, following her return to New York, continued the

políticos y económicos del pueblo mexicano y trabajaban para los sindicatos, organizaciones estudiantiles, y la campaña de alfabetización del gobierno. Allí, dijo Catlett, "aprendí cómo poner el arte al servicio del pueblo".[77] Trabajó con artistas como Francisco Mora, su marido durante casi cincuenta años. Los grabados de Mora, *Los conservadores y el Segundo Imperio* (cat. núm. 8) y *Contradicciones bajo Ruiz Cortines* (cat. núm. 10), muestran el uso de subtexto dentro de una composición, con la referencia histórica emparejada a un suceso de actualidad, una técnica empleada frecuentemente por los muralistas. Sus retratos, como *Emiliano Zapata, líder de la revolución agraria* (cat. núm. 9), recuerdan las preocupaciones formales de John Bigger en John Brown, y su glorificación de un líder revolucionario caído. Otras artistas mujeres, como Celia Calderón y Sarah Jiménez, también se refirieron a los aportes políticos y sociales de las mujeres. Los grabados de linóleo *Lucrecia Toriz* (cat. núm. 5) y *Carmen Serdan* (cat. núm. 6) de Jiménez honran dos mujeres activas durante la Revolución Mexicana de 1910. El grabado de linóleo *Contribución del pueblo para la expropiación del petróleo, 18 de marzo de 1938* (cat. núm. 43) muestra a campesinos, principalmente mujeres y niños, donando su dinero y destrezas para asegurar que los pozos petroleros siguieran funcionando. La obra de Catlett se incluyó junto con otros grabados por Calderón, Jiménez y Mora en un portafolio de 1947 titulado *450 años de lucha: Homenaje al pueblo mexicano.*

El estilo del trabajo en *450 años de lucha* es típico de los artistas del Taller, especialmente en términos de línea, carácter y composición pictórica. La mayoría de las imágenes del Taller son grabados de linóleo y tienen un sombreado distintivo de líneas cruzadas. Parece que la indicación del desplazamiento hacia un lugar o una causa era un elemento importante en las obras mexicanas realistas sociales. Este patrón se evidencia también en los murales y pinturas, tales como *Zapata* (1930) de Orozco. En su trabajo posterior, después de regresar a Nueva York, Catlett seguía usando el sombreado que identificaba a las obras gráficas del Taller. Su grupo importante de litografías, la Serie Rosenwald

signature hatched-line aspect of the Taller graphics. Her important group of lithographs, the Rosenwald Series (1946–47), includes *I Have Made Music for the World* (cat. no. 42), *I Have Special Houses* (cat. no. 41), *I Have Studied in Ever Increasing Numbers* (cat. no. 45), and *In Harriet Tubman, I Helped Hundreds to Freedom* (cat. no. 39). In a much later edition of her *Harriet* (1975), she continued to retain the techniques of the Taller studio. There, the main figure fills most of the foreground while the slaves she is leading to freedom appear in the background. This work is a good example of the lessons Catlett learned while working among the Mexican graphic artists.

In 1947 Catlett relocated to Mexico, where she married Mora.[78] She had contact with Siqueiros, first living in his mother-in-law's house and then producing a lithograph for him. She also knew Rivera, from whom she learned the need for an artist to know about all types of art, but because of her concern with issues relating to women, she had more to do with Rivera's wife, Frida Kahlo, than Rivera himself.[79]

The graphic style of Covarrubias and other Mexican artists also had a strong influence on Charles Alston.[80] The dancers in many of Alston's club scenes, in particular, reflect the drawings of Covarrubias, who himself spent several years in Harlem documenting black life. Alston loved jazz and began to concentrate on dancers and musicians in the 1930s.[81] His early works, like *Dance* (ca. 1930), show a treatment of light and shadow that is similar to Covarrubias's stylizations. Covarrubias avoided romanticized images of African-Americans; rather, his were often viewed as sensitive caricatures. The stylized, elongated heads and features of Alston's dancers reveal racially distinctive treatment of the African-American figure. In works such as the drawing *Lovers* (cat. no. 25), Alston uses heavy outline to delineate the character of his subjects. The thick lips and slanted eyes of these early works demonstrate Alston's sensitivity to African sculpture.

By the time Alston painted his *Magic and Medicine* mural in 1936, this interest in African forms had developed into what

(1946–47), incluye *Tengo casas especiales* (cat. núm. 41), *He hecho música para el mundo* (cat. núm. 42), *He estudiado en números cada vez mayores* (cat. núm. 45), y *En Harriet Tubman, ayudé a centenares a alcanzar la libertad* (cat. núm. 39). En una edición muy posterior a su *Harriet* (1975), todavía retenía las técnicas del Taller. Allá, la figura principal llena la mayor parte del primer plano mientras los esclavos que conduce a la libertad aparecen en el fondo. Esta obra es buen ejemplo de las lecciones que Catlett aprendió mientras trabajaba entre los artistas gráficos mexicanos.

En 1947 Catlett se mudó a México, donde se casó con Mora.[78] Estuvo en contacto con Siqueiros, primero porque vivió en la casa de la suegra de Siqueiros y después al hacer una litografía para él. También conocía a Rivera, de quien aprendió la necesidad de que el artista conociera todo tipo de arte, pero a consecuencia de su preocupación por los problemas relacionados con las mujeres, tuvo más relación con la esposa de Rivera, Frida Kahlo, que con él.[79]

El estilo gráfico de Covarrubias y otros artistas mexicanos también tuvo una influencia fuerte sobre Charles Alston.[80] Los bailarines en muchas de las escenas de cabaret de Alston, especialmente, reflejan los dibujos de Covarrubias, que había pasado varios años en Harlem documentando la vida de los negros. Alston también era amante del jazz y empezó a pintar bailarines y músicos en la década de 1930.[81] Sus tempranas obras, como *Baile* (ca. 1930), muestran un tratamiento de luz y sombra parecido a las estilizaciones de Covarrubias. Covarrubias evitaba las imágenes romantizadas de los africanoamericanos; en cambio, sus imágenes muchas veces eran consideradas caricaturas cariñosas. Las cabezas alargadas estilizadas y las facciones de los bailarines de Alston revelan un tratamiento racialmente distintivo de la figura africanoamericana. En obras como el dibujo *Amantes* (cat. núm. 25), Alston usa un perfil de línea gruesa para delinear el carácter de sus sujetos. Los labios gruesos y ojos oblicuos de estas tempranas obras dan fe de la sensibilidad de Alston a las esculturas africanas.

art critic Gylbert Coker calls Alston's "cubo-realist" style.[82] As with Woodruff, Johnson, and Catlett, Alston's style gradually became more angular, giving way to African-derived forms and cubism. Experimentation with cubist forms meant an engagement with their antecedent, African sculpture. Alston's cubo-realist fusion of African sources and European cubism, influenced by the work of Wifredo Lam and Rufino Tamayo, is clear in his *Crucifixion* (cat. no. 28). Composed mainly of rectangles that cross at angles the agony of Christ is accentuated by his gaping mouth and upward gaze. Drawing on Christian iconography, Alston used the pillar at the left to suggest strength and steadfastness, while the plant on the right alludes to the regeneration of life. Another painting, *School Girl* (cat. no. 29), illustrates Alston's increasing embrace of cubist forms to address political issues. This work was painted in response to President Eisenhower's deployment of Federal troops to enforce the integration of a high school in Little Rock, Arkansas, in 1957. As the young black girl walks to school, a beastlike form hovers over her, guarding her against attackers. As the beast resembles a Senufo "fire spitter" mask, Alston may have meant to suggest that the girl was being protected by an ancestor spirit. In any event, the painting reflects Alston's lifelong fascination for African forms and their spiritual qualities.

John Wilson had first been introduced to the work of Mexican painters while a junior at the Boston Museum High School in 1945 through a book on Mexican artists by Lawrence Schmecbeier.[83] Fortunately for him, at about the same time, there was also an exhibition of contemporary Mexican artists at the Fogg Museum at Harvard University. As one of only three African-American students at the school, Wilson had struggled to resist the Eurocentric bias and to find a connection with what he had learned from black people. Since he had not yet "discovered" the work of other African-American artists, he was thrilled to learn of the work of the Mexicans because "they were doing in Mexico what he wanted to do in the United States."[84] He "fell

Ya cuando Alston pintó su mural *Magia y medicina* en 1936, su interés por las formas africanas se había transformado en lo que el crítico de arte Gylbert Coker llama el estilo "cuborrealista" de Alston.[82] Al igual que Woodruff, Johnson y Catlett, el estilo de Alston paulatinamente se hacía más anguloso, cediendo a las formas inspiradas en obras africanas y al cubismo. La experimentación con formas cubistas significaba encarar su antecedente, la escultura africana. La fusión cuborrealista de fuentes africanas y el cubismo europeo que hizo Alston, influenciado por el trabajo de Wifredo Lam y Rufino Tamayo, se hace evidente en su *Crucifixión* (cat. núm. 28). Compuesta principalmente de rectángulos que se cruzan al sesgo, la obra acentúa la agonía de Cristo por su boca muy abierta y su mirada hacia arriba. Valiéndose de la iconografía cristiana, Alston usó el pilar a la izquierda para sugerir la fuerza y firmeza, mientras la planta a la derecha alude a la regeneración. Otra pintura, *La colegiala* (cat. núm. 29), ilustra cómo Alston adoptaba progresivamente formas cubistas para abordar asuntos políticos. Esta obra se pintó como respuesta al uso de tropas federales por el presidente Eisenhower para hacer cumplir la integración de una escuela secundaria en Little Rock, Arkansas, en 1957. Mientras la joven escolar negra camina hacia la escuela, una forma bestial se cierne arriba, protegiéndola de sus asaltantes. Dado que la bestia se parece a una máscara "botafuego" senufa, Alston pudo querer sugerir que la niña era protegida por un espíritu ancestral. De todas maneras, la pintura refleja la fascinación de Alston durante toda su vida por las formas africanas y sus cualidades espirituales.

John Wilson primero llegó a conocer el trabajo de los pintores mexicanos cuando era estudiante de tercer año en la escuela secundaria del Museo de Boston en 1945, por un libro de Lawrence Schmecbeier sobre los artistas mexicanos.[83] Afortunadamente, en esa misma época se daba una exposición de artistas mexicanos contemporáneos en el Museo Fogg en Harvard University. Siendo uno de sólo tres estudiantes africanoamericanos en la escuela, Wilson había luchado para resistir la propensión

in love" with the theatricality and starkness in Orozco's paintings and murals and tried to read everything about him.[85] He found Rivera's work overly decorative and too pleasant, but felt that Orozco "translated a sense of the reality of the lives of people in his work" and dealt honestly with the horrors of life under oppression.[86] In particular, Orozco's lithographs, which documented the revolution, possessed a directness that Wilson hoped might stir the masses into action.

During the mid-1940s, Wilson read Alain Locke's writings on art and they were a revelation for him. Spurred on by Locke and having been introduced to Mexican mural paintings, Wilson suddenly found tangible artistic form to accommodate his interest in social and economic revolution by black Americans. While at the Museum school, he applied for a fellowship to travel to Mexico to study with the muralists, but, at the time, fellowships were only available for study in Paris.[87] So, Wilson went to Paris and studied painting with Fernand Léger, who encouraged him to concentrate on the subject of labor and workers. This was a theme that Wilson ultimately pursued in 1950, when he received a John Hay Whitney Fellowship to study in Mexico. He remained in Mexico until 1956, working as a graphic artist.

In Mexico, Wilson first studied with Catlett, who was teaching at La Esmeralda. Since he wanted to learn fresco painting as well, he also studied with Ignacio Aguirre. As a part of the program, the school provided walls in its courtyard at Coyoacán for students to paint murals. One of Wilson's friends was so impressed by his mural that he asked Siqueiros to come and view it, which he did. After Wilson met with Siqueiros, the school decided not to paint over his mural right away, as was generally done. Instead, Wilson's painting was left as an instructional example for other mural students to view.

In the United States, at this time, a type of Americanness, unrelated to Thomas Hart Benton's conservative version of America, was attracting the attention of figurative artists. Artist and critic Barnett Newman's writings of the mid-1940s, for

eurocéntrica y hallar una conexión con lo que había aprendido de la gente negra. Como todavía no había "descubierto" el trabajo de otros artistas africanoamericanos, se emocionó al conocer el trabajo de los mexicanos porque "estaban haciendo en México lo que él quería hacer en los Estados Unidos".[84] "Se enamoró" de la teatralidad y severidad en las pinturas y los murales de Orozco y trató de leer todo sobre él.[85] Encontraba el trabajo de Rivera demasiado decorativo y agradable, pero creía que Orozco "traducía un sentido de la realidad de las vidas de la gente en su trabaj" y que trataba honestamente los horrores de la vida bajo la opresión.[86] En particular, las litografías de Orozco, documentando la revolución, poseían una franqueza que Wilson esperaba llevaría a las masas a la acción.

A mediados de la década de 1940, Wilson leyó los escritos de Alain Locke sobre el arte, que fueron una revelación para él. Estimulado por Locke y habiendo conocido los murales mexicanos, Wilson súbitamente encontró una forma artística palpable que le permitía incluir su interés en una revolución social y económica de americanos negros. Mientras estudiaba en la escuela secundaria del Museo, se postuló para una beca para viajar a México y estudiar con los muralistas, pero en esa época se daban becas únicamente para cursar estudios en París.[87] Entonces Wilson fue a París donde estudió pintura con Fernand Léger, que lo alentaba a dedicarse al tema del trabajo y los trabajadores. Este fue un tema que Wilson finalmente adoptó en 1950, al recibir una subvención John Hay Whitney para estudiar en México. Permaneció en México hasta 1956, trabajando como artista gráfico.

En México, Wilson estudió primero con Catlett, que enseñaba en "La Esmeralda". Porque quería también aprender a pintar frescos, estudió además con Ignacio Aguirre. Como parte del programa, la escuela proporcionaba muros en su patio en Coyoacán para que los estudiantes pintaran murales. Un amigo de Wilson quedó tan impresionado por su mural que le pidió a Siqueiros venir a verlo, y lo hizo. Después del encuentro de Wilson con Siqueiros, la escuela decidió no pintar sobre su mural

example, articulated a far-reaching interest in non-European traditional art. While most American art critics remained fervently nationalistic, Newman compared the work of Adolph Gottlieb with that of Rufino Tamayo. He specifically extolled the absence of "isolationist, nationalist painters" in an exhibition at the Museum of Modern Art, and he praised works by Tamayo as good examples of Latin American art. Newman attempted to set the course for a new American art tradition encompassing both North *and* South America. He saw this new pan-American tradition as grounded in an investigation of myth and an appreciation of "the great art traditions of our American aborigines."[88] He concluded, "Only by this kind of contribution is there any hope for the possible development of a truly American art, whereas the attempts of our nationalist politics and artists, both in the South and North America, have failed and must continue to do so."[89]

Like Newman, many U.S. artists who came of age during the 1930s and '40s were predisposed by their personal experiences toward a politically engaged and socially conscious art. Most were raised amid the economic hardship of the Depression and were inclined to embrace both socialism and social realism.[90] Among the African-American artists, Alston saw himself as left of center, Lawrence considered himself a humanist, Woodruff had a brush with socialism, Wilson fully adopted a socialist ideology, and White was affiliated with the Communist Party. These political and cultural views were bound up with their interest in the revolutionary thought of the Mexican muralists. They were influenced by the social and political messages in the Mexican murals and by the technique and style of mural painting. The use of volumetric forms outlined with a dark line and gradual shading, for instance, gave the forms in the Mexican murals a heroic appearance. This technique was later adopted by many of the African-American artists, including Biggers, White, Wilson, and Woodruff.

But even more direct parallels are apparent when compar-

inmediatamente, como se hacía normalmente, dejándolo como ejemplo instructivo para los otros estudiantes de muralismo.

Mientras tanto, en los Estados Unidos otro tipo de americanidad, sin relación con la versión conservadora de América de Thomas Hart Benton, llamaba la atención de los artistas figurativos. Los escritos del artista y crítico Barnett Newman de mediados de la década de 1940, por ejemplo, expresaban un interés trascendente en el arte tradicional no europeo. Mientras la mayoría de los críticos de arte de los Estados Unidos continuaban siendo fervorosos nacionalistas, Newman comparaba el trabajo de Adolph Gottlieb con el de Rufino Tamayo. Específicamente elogió la ausencia de "pintores aislacionistas y nacionalistas" en una exposición en el Museo de Arte Moderno, y alabó obras de Tamayo como buenos ejemplos del arte latinoamericano. Newman trató de fijar el rumbo para una nueva tradición artística americana que abarcara tanto Norte como Sudamérica. Percibió esta nueva tradición panamericana como fundada en una investigación del mito y un aprecio de "las grandes tradiciones artísticas de nuestros aborígenes americanos".[88] Sentenció, "Sólo mediante este tipo de contribución hay alguna esperanza de poder desarrollar un arte verdaderamente americano, mientras que los intentos de nuestra política y nuestros artistas nacionalistas, tanto en Sur como en Norteamérica, han fracasado y necesariamente seguirán fracasando".[89]

Como Newman, muchos artistas de los Estados Unidos que llegaron a su mayoría durante los años 1930 y 1940 se inclinaban, por sus experiencias particulares, a un arte comprometido y de conciencia social. La mayoría se criaron durante la penurias económicas de la Depresión y tendían a identificarse tanto con el socialismo o como con el realismo social.[90] Entre los artistas africanoamericanos, Alston se veía como de izquierda, Lawrence se consideraba humanista, Woodruff flirteó con el socialismo, Wilson adoptó completamente una ideología socialista, y White se afilió al Partido Comunista. Estas perspectivas políticas y culturales estaban ligadas con su interés en el pensamiento revolucionario de los muralistas mexicanos. Los artistas fueron influenciados por los

ing specific works of the Mexicans and the African-Americans. The bold compositions of such murals as Rivera's *Palacio de Cortés* (1929), Siqueiros's *From the Dictatorship of Porfirio Díaz to the Revolution* (1957–66), and Orozco's paintings of Zapatistas affected the way that African-American artists made their own murals, easel paintings, and graphics. Lawrence's *The History of the American People Series, No. 27* (cat. no. 67) provides an illuminating comparison with Orozco's work. Woodruff's *The Art of the Negro* (cat. nos. 108–113), on the other hand, is a direct response to Rivera's fresco *Mexico Through the Centuries* (cat. nos. 17–19). Woodruff borrowed both the treatment of figures and their placement within the composition from Rivera. Woodruff even designed the architecture so that his mural would be framed by a series of arches like Rivera's. Finally, Biggers's *Web of Life* (cat. no. 36) forms an interesting analogue to Rivera's *Infant in the Bulb of a Plant* (1932), part of his *Detroit Industry* mural. Both paintings use a similar weblike or cellular iconography that encases a central embryonic form (in Rivera's case, an infant; for Biggers, a mother and child). *The Web of Life* was Biggers's first attempt to reflect upon his visit to African countries, and his response was an illustration of the cycle of life. Rivera also used the embryo form to represent the seed of culture.

Since most of the works by African-American artists reflected how they saw themselves, many illustrate despair. An early work by Biggers called *Old Matriarch* (fig. 10) shows the toll of a life of poverty on a woman's emaciated body. Wilson's oil-on-paper work *The Incident* (1946) chronicles the terror of a black man being captured and lynched by a mob of whites.[91] And the theme of black farmers as the peasants of the land in the United States was so resonant that virtually every African-American artist created their own "sharecroppers." While it was incumbent upon the black artists to show images that reflected their subordinate status in the United States, they also felt compelled to depict African-American contributions to society and to express hope for the future. Though marginalized by American

mensajes sociales y políticos en los murales mexicanos y por la técnica y el estilo del muralismo. El uso de formas volumétricas perfiladas por una línea oscura y matizado gradual, por ejemplo, daba una apariencia heroica a las formas en los murales mexicanos. Esta técnica fue adoptada más tarde por muchos de los artistas africanoamericanos como Biggers, White, Wilson y Woodruff.

Pero se observan paralelos aún más directos al comparar obras específicas de mexicanos y africanoamericanos. Las composiciones dramáticas de murales tales como el *Palacio de Cortés* de Rivera (1929), *Del Porfirismo a la revolución* de Siqueiros (1957–66), y las pinturas de los zapatistas por Orozco afectaron la manera en que los artistas africanoamericanos hacían sus propios murales, pinturas de caballete y arte gráfico. *Serie de la historia del pueblo americano, núm. 27* (cat. núm. 67) de Lawrence ofrece una comparación instructiva con la obra de Orozco. *El arte de los negros* (cat. núm. 108–113) de Woodruff, por otro lado, es una respuesta directa al fresco *México a través de los siglos* (cat. núms. 17–19). Woodruff adoptó de Rivera tanto el tratamiento de las figuras como su colocación dentro de la composición. Woodruff hasta diseñó la arquitectura de manera que una serie de arcos encuadrara su mural como el de Rivera. Finalmente, *Telaraña de la vida* (cat. núm. 36) de Biggers hace un análogo interesante a *Infante en el bulbo de una planta* (1932) de Rivera, parte de su mural *Industria de Detroit*. Ambas obras usan una iconografía como red o telaraña celular, que encaja una forma embriónica central (en la obra de Rivera, un bebé; en la de Biggers, una madre e hijo). *Telaraña de la vida* fue el primer intento de Biggers de reflexionar sobre su visita a los países africanos, y su respuesta fue una ilustración del ciclo de la vida. Rivera también usó la forma de embrión para representar la semilla de la cultura.

Dado que la mayoría de las obras de los artistas africanoamericanos reflejaron la manera de percibirse a sí mismos, muchas evidencian desesperación. Una temprana obra de Biggers llamada *Matriarca anciana* (fig. 10) muestra el costo de una vida de

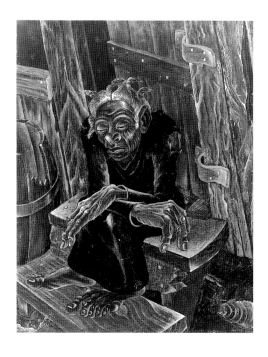

Figure 10
John Biggers
Old Matriarch (Matriarca anciana), 1945–46
Oil on board
40 × 32 inches
Hampton University Museum, Hampton, Virginia

culture, these African-American artists presented alternative voices that challenged the dominant cultural representations.

Social realist artwork was viewed as dogmatic because it promoted a certain side of American politics, that of the radical left. As the war economy helped the nation recover from the Depression, government patronage began to be replaced by private-sector support. These new patrons supported art forms that reflected their own class and social outlook. They favored art that was more introspective and self-justifying, like neo-dada and abstract expressionism, and rejected works that were laden with overt social or political content. As historian Oliver Larkin has noted, "The architect, the painter, the sculptor found themselves in a society which no longer regarded art as a public necessity, but as a private luxury."[92] The Museum of Modern Art became the new tastemaker and boostered an apolitical avant-garde and a nationalistic "international" style. This embrace of nonobjective art, in which the art process became the subject, left social realist artists out of the discourse. As these new artistic expressions were accepted as a universal language, they evacuated the very critical function of art that the social realists had

pobreza en el cuerpo demacrado de una mujer. La obra de óleo en papel *El incidente* (1946) documenta el terror de un negro al ser captado y linchado por una turba de blancos.[91] Y el tema de granjeros negros como campesinos en los Estados Unidos tuvo tanta resonancias que casi todos los artistas africanoamericanos crearon sus propios "aparceros". Mientras les incumbía a los artistas negros mostrar imágenes de su condición subordinada en los Estados Unidos, se sentían obligados también a representar los aportes africanoamericanos a la sociedad y a expresar esperanza para el futuro. Aunque marginalizados por la cultura americana, estos artistas africanoamericanos presentaban voces alternativas que ponían en tela de juicio las representaciones culturales dominantes.

Al arte realista social se lo consideraba dogmático porque favorecía un determinado lado de la política americana, la izquierda radical. A medida que la economía de guerra ayudaba a la nación a recuperarse de la Depresión, el patrocinio del sector privado empezaba a sustituir el patrocinaje gubernamental. Los nuevos mecenas apoyaban las formas artísticas que reflejaban su propia perspectiva de clase. Favorecían el arte que era más introspectivo y autojustificador, como el neodada y el expresionismo abstracto, y rechazaban obras cargadas de contenido social o político abierto. Como ha notado el historiador Oliver Larkin, "El arquitecto, el pintor, el escultor se encontaron en una sociedad que ya no veía al arte como una necesidad pública, sino como un lujo privado".[92] El Museo de Arte Moderno se convirtió en el nuevo árbitro del gusto, empujando una vanguardia apolítica y un estilo "internacional" nacionalista. Este entusiasmo por el arte no objetivo, donde el proceso de arte pasó a ser el sujeto, dejó a los artistas realistas sociales fuera del discurso. A medida que estas nuevas expresiones artísticas eran aceptadas como lenguaje universal, abandonaban esa función tan crítica del arte que los realistas sociales lucharon tanto por demostrar: la idea que el arte representativo podría producir el cambio social.

Sin embargo, muchos artistas, blancos y negros, seguían com-

struggled so hard to demonstrate: the idea that representational art could bring about social change.

Nevertheless, many artists, white and black, remained committed to representing the human form and to trying to change the social conditions under which a significant proportion of the population continued to suffer. For many African-American artists, the explicit purpose of their work was to arouse social and political sentiments among the masses. In this regard, their works were not separated from their lived reality. Like their contemporaries in Mexico, Alston, Johnson, Lawrence, and Woodruff had found new ways of representing their concerns for society in heroically scaled public murals and in new subjects drawn from African-American myths and traditions. Even when the abstract expressionists tried to explore similar territory, they concentrated mainly on Greek myths, interpreted within Freudian constructions. Artists like Lam, Tamayo, and the African-American artists, on the other hand, found myths and magic in their respective Afro-Cuban, Zapotec Indian, and African-American folk heritages.

But the manifestos that emphasized retrieval of ones cultural and ethnic heritage, class struggle, the art of the common man, and illumination of traditional folk cultures of pre-colonialist cultures became too inhibiting. As a result, many African-American artists expanded their world views and their concepts of figuration. The strident images of the late 1920s to 1940s were recast in the 1950s. Catlett, Wilson, and White, in particular, remained politically and socially motivated, even as their forms became more stylized and simplified. In addition, many artists from both sides of the U.S./Mexican border began to absorb the vastly broadened repertoire of contemporary art from less familiar parts of the world. Thus, in the mid-1950s, when Alston returned to incorporating Africanized imagery into his paintings, such as *Blues Singer #1* and *#2* (both ca. 1951), *Crucifixion* (cat. no. 28), and *African Theme #4* (1954), the vehicle was now the international modernist paintings of the Mexican Tamayo and the Cuban Lam.[93]

prometidos a representar la forma humana y a tratar de cambiar las condiciones sociales en que una parte importante de la población todavía sufría. Para muchos artistas africanoamericanos, el propósito expreso de su trabajo era provocar sentimientos sociales y políticos entre las masas. En este sentido, sus obras no se apartaban de la realidad vivida. Como sus contemporáneos en México, Alston, Johnson, Lawrence y Woodruff encontraron nuevas maneras de representar sus preocupaciones por la sociedad en murales públicos de escala heroica y en nuevos temas tomados de los mitos y las tradiciones africanoamericanas. Aún cuando los expresionistas abstractos intentaban explorar un territorio similar, se basaban principalmente en los mitos griegos, interpretados por conceptos freudianos. Artistas como Lam, Tamayo y los artistas africanoamericanos, en cambio, encontraron sus mitos y magia en sus patrimonios respectivos afrocubano, zapoteca y africanoamericano.

Pero los manifiestos que apelaban a la recuperación del patrimonio cultural y étnico propio, a la lucha de clase, al arte del hombre común, y a la iluminaión de las culturas folklóricas tradicionales de las culturas precoloniales, llegaron a poner límites demasiado apretados. Y entonces, muchos artistas africanoamericanos ampliaron sus visiones del mundo y sus conceptos de la figuración. La imágenes estruendosas de fines de los años 1920 hasta los 1940 fueron remoldeadas en los años 1950. Catlett, Wilson y White, en particular, seguían motivados política y socialmente, aún mientras sus formas se hacían más estilizadas y simplificadas. Por añadidura, muchos artistas de ambos lados de la frontera entre los Estados Unidos y México empezaron a absorber el repertorio enormemente ampliado del arte contemporáneo de otras partes menos conocidas del mundo. Así, a mediados de la década de 1950, cuando Alston volvía a incorporar imágenes africanas en sus pinturas, como *Cantante de blues #1 y #2* (ca. 1951), *Crucifixión* (cat. núm. 28), y *Tema africano #4* (1954), el vehículo era la pintura modernista internacional del mexicano Tamayo y el cubano Lam.[93]

In a different way, Alston's *Family in Cityscape* (cat. no. 30), a quiet nocturnal scene of an urban family seated on a park bench, employs abstract forms that draw on the work of Elizabeth Catlett and the English sculptor Henry Moore. In fact, the figures are so abstracted that only the major planes are revealed. In this scene, the ideal black family passively absorbs the pleasures of the end of the day, while the sun sets over the busy metropolis from which they are effectively removed by a green space of grass. In Alston's other family scenes from this period, a heavy black line is used to delineate the forms, adding power and an aggressive energy to the abstract compositions.

Sargent Johnson also continued to pursue abstraction in the 1950s and '60s. His *Self-Portrait* (n.d.) is an abstract, psychological interpretation of the mind of the artist. His two-dimensional enamel paintings on metal are more clearly related to the style of abstract expressionism and exude a sense of magic inspired by his contacts with Amerindian culture in Oaxaca, Mexico. Biggers, on the other hand, continued to develop the iconography of Southern black Folk culture that he had first explored as a student at the Hampton Institute. The iron black pot, patterns in fabric, out-houses, and full-bodied black women, whether African or African-American, remained the same. But his Rivera-esque renderings developed in the 1950s into symbolic narrative forms. An even more dramatic shift in figuration took place in Woodruff's murals and easel paintings of the early 1950s. From the Rivera-like preliminary paintings for *The Art of the Negro* in 1946, Woodruff moved toward a more abstract figurative style derived from Tamayo and Lam for the final stage of the mural completed for Atlanta University in 1952. Thereafter, Woodruff's work became almost entirely abstract and increasingly international.

Just as the lionization of the Mexican muralists made it difficult for younger Mexican artists to move beyond a certain type of figuration, the recognition accorded the giants of African-American art also had a strong impact on the artists who fol-

De una manera diferente, *Familia en paisaje urbano* (cat. núm. 30) de Alston, una escena nocturna tranquila de una familia urbana sentada en el banco de un parque, utiliza formas abstractas tomadas del trabajo de Elizabeth Catlett y del escultor inglés Henry Moore. De hecho, las figuras son tan abstractas que sólo se ven los planos principales. En esta escena, la familia negra ideal absorbe pasivamente los placeres del final del día, mientras el sol se pone sobre la metrópoli activa de la cual están apartadas por un espacio verde de grama. En las otras escenas familiares de Alston de este período, una línea negra gruesa se usa para delinear las formas, agregando fuerza y energía agresiva a las composiciones abstractas.

Sargent Johnson también siguió trabajando en la abstracción en las décadas de 1950 y 1960. Su *Autorretrato* (sin fecha) es una interpretación psicológica abstracta de la mente del artista. Sus pinturas bidimensionales en metal se relacionan más directamente al estilo del expresionismo abstracto y emanan un sentido de magia inspirado en sus contactos con la cultura indígena en Oaxaca, México. Biggers, en cambio, siguió desarrollando la iconografía de la cultura negra folklórica del Sur que había empezado a explorar como estudiante en el Hampton Institute. La cazuela negra de hierro, los patrones de tejidos, las letrinas, y mujeres negras corpulentas, ya sean africanas o africanoamericanas, seguían siendo igual. Pero los dibujos que una vez habían sido inspirados por Rivera, en los años 1950 se desarrollaron en formas narrativas simbólicas. Un cambio aún más dramático en la figuración tuvo lugar en los murales y las pinturas de caballete que hizo Woodruff a principios de los 1950. De las pinturas preliminares parecidas a composiciones de Rivera para *El arte de los negros* en 1946, Woodruff se movía hacia un estilo figurativo más abstracto, tomado de Tamayo y Lam, para la última etapa del mural que completó para Atlanta University en 1952. Desde entonces, el trabajo de Woodruff ha sido casi totalmente abstracto y cada vez más internacional.

De la misma manera que la glorificación de los muralistas

lowed them. But, the importance of the Mexican artists as a part of Mexico's cultural identity was not diminished by the more international direction that the younger artists chose to take. Rather, in Mexico, this was part of a natural evolution in a country that has moved from a largely insular position to a more international one. This was also true for the African-American artists. Although in the 1930s and 1940s, African-American artists sought to use Mexican stylistic and iconographic sources to explore explosive political issues at home, in the 1950s they became more introspective and began to identify themselves and their art as not just American but as part of the world.

mexicanos les hacía difícil a los artistas mexicanos moverse más allá de cierto tipo de figuración, el reconocimiento dado a los gigantes del arte africanoamericano ha tenido un impacto fuerte en los artistas que los siguieron. Pero, la importancia de los artistas mexicanos como parte de la identidad cultural de México no se vio disminuida por el rumbo más internacional que eligieron los artistas posteriores. Sencillamente, en México, ese cambio era parte de una evolución natural en un país que ha dejado una posición más insular por otra más internacional. Este era el caso también de los artistas africanoamericanos. Aunque en las décadas de 1930 y 1940 los artistas africanoamericanos buscaban utilizar las fuentes estilísticas e iconográficas mexicanas para explorar los problemas políticos explosivos en su país, en los años 1950 se hicieron más introspectivos y empezaron a identificarse a sí mismos y a su arte no como americanos solamente, sino como partes del mundo.

A complete expressive modernity was achieved [by] the Harlem Renaissance [through assuming] a spirit of nationalistic engagement that signals a resonantly and continuously productive set of tactics, strategies and syllables that takes form at the turn of the century and extends to our own day.

El Renacimiento de Harlem logró una modernidad expresiva completa al asumir un espíritu de compromiso nacionalista que señala una combinación de tácticas, estrategias y sílabas que, con productividad resonante y continua, toma forma a principios del siglo y se extiende hasta nuestros días.

—Houston Baker, Jr., 1987[1]

An essential part of strengthening our art is bringing back lost values into painting and sculpture and at the same time endowing them with new values . . . Understanding the wonderful human resources in "black art" or "primitive art" in general, has given the visual arts a clarity and depth lost four centuries ago. Let us, for our part, go back to the work of the ancient inhabitants of our valleys, the Indian painters and sculptors. Our climatic proximity to them will help us assimilate the constructive vitality of their work.

Como principio ineludible en la cimentación de nuestro arte, ¡reintegremos a la pintura y a la escultura sus valores desaparecidos! aportándoles a la vez nuevos valores . . . La comprensión del admirable fondo humano del arte negro y del arte primitivo, en general, dio clara y profunda orientación a las artes plásticas perdidas cuatro siglos atrás en una senda opaca de desaciertos acerquémonos por nuestra parte a las obras de los antiguos pobladores de nuestros valles, los pintores y escultores indios . . . Nuestra proximidad climatológica con ellos nos dará la asimilación del vigor constructivo de sus obras.

—David Alfaro Siqueiros, 1921[2]

To the Indian race humiliated for centuries; to soldiers made executioners by the praetorians; to workers and peasants scourged by the greed of the rich; to intellectuals uncorrupted by the bourgeoisie. The art of the Mexican people is the most important and vital spiritual manifestation in the world today . . . *It is great precisely because it is of the people and therefore collective . . . We believe that the creators of beauty must turn their work into . . . something of beauty, education, and purpose for everyone.*

A la raza indígena humillada durante siglos; a los soldados convertidos en verdugos por los pretorianos; a los obreros y campesinos azotados por la avaricia de los ricos; a los intelectuales que no estén envilecidos por la burguesía . . . El arte del pueblo mexicano es la manifestación espiritual más grande y más sana del mundo . . . Y es grande precisamente porque siendo popular es colectiva . . . Los creadores de belleza deben esforzarse . . . haciendo del arte . . . una finalidad de belleza para todos, de educación y de combate.

—Manifesto of the Union of Mexican Workers, Technicians, Painters and Sculptors
(Manifesto del Sindicato de Trabajadores, Técnicos, Pintores y Escultores Mexicanos), 1923[3]

The Mexican School, Its African Legacy, and the "Second Wave" in the United States

La Escuela Mexicana, su herencia africana, y la "segunda ola" en los Estados Unidos

Shifra M. Goldman

In defending the Harlem Renaissance against numerous charges that it was a failure, literary critic Houston Baker posits an ongoing set of tactics and strategies developed within the African-American arts community. One of these "tactics" was to emulate the model of the avant-garde Mexican School, which had been launched in 1922 by Diego Rivera, José Clemente Orozco, David Alfaro Siqueiros, and others, and the Taller de Gráfica Popular (Popular Graphics Art Workshop), which was begun in 1937. African-American artists looked toward Mexico for artistic innovation, for examples of joint endeavor, and a revised formal language. Obviously, not all African-American modernists sought their inspiration from Mexico: a number studied European modernism while others drew sustenance from traditional black cultural forms from the rural South and the urban North. The Mexican reference was simply one case of a diasporic culture seeking itself. Significantly, the Harlem Renaissance artists' interest in Mexico in the 1920s and 1930s was repeated in the 1960s and 1970s as a "second wave" of African-American artists looked to the Mexican School once again for inspiration and formal devices.

African-American artists who studied the Mexican School in the years before World War II were not attracted to this avant-garde only for stylistic reasons. Rather, they were attracted by the idealistic public programs and sympathetic political positions projected by the mural and graphic sections of the Mexican

Al defender el Renacimiento de Harlem contra diversas acusaciones de su fracaso, el crítico literario Houston Baker postula una combinación de tácticas y estrategias desarrolladas dentro de la comunidad artística africanoamericana. Una de estas "tácticas" fue emular el modelo de la Escuela Mexicana de vanguardia, lanzada en 1922 por Diego Rivera, José Clemente Orozco, David Alfaro Siqueiros y otros, y el Taller de Gráfica Popular, que empezó en 1937. Los artistas africanoamericanos miraban hacia México para encontrar la innovación artística, los ejemplos de actividades colaborativas, y un lenguaje formal renovado. Por supuesto, no todos los modernistas africanoamericanos buscaban su inspiración en México: algunos estudiaron el modernismo europeo mientras otros se nutrían de formas culturales negras tradicionales del sur rural y del norte urbano. La referencia mexicana fue sencillamente un caso de una cultura diaspórica en busca de sí misma. Es significativo que el interés en México que sintieron los artistas del Renacimiento de Harlem en 1920 y 1930 se repitiera en 1960 y 1970 cuando una "segunda ola" de artistas africanoamericanos miraba nuevamente a la Escuela Mexicana para su inspiración y recursos formales.

Los artistas africanoamericanos que estudiaron la Escuela Mexicana en los años anteriores a la Segunda Guerra Mundial no se sintieron atraídos por esa vanguardia exclusivamente por razones de estilo. Al contrario, los atraían los programas públicos

School. In fact, among the paintings, prints, and murals of the Mexican artists were many that depicted African and African-American subjects, particularly if we understand the term "African-American" as embracing a much broader terrain than that of the United States alone, though U.S. racism offered a polemical target. When Rivera, Orozco, Siqueiros, and others were painting murals across the United States in the 1930s, it was in the midst of the Great Depression when there was an urgent need to establish an artistic language of protest, not only for African-Americans but for many other disenfranchised groups. At the same time, more African-American artists were being shown in exhibitions and competitions than ever before to audiences who never suspected their existence.

The language the Mexicans introduced in the United States was the pictorial dialect of social realism, which they had raised to its highest level of artistic development—in contrast to the visual clichés of Soviet socialist realism. The Mexican movement of the 1920s was a true avant-garde, preceding or paralleling similar movements throughout Latin America that fused the stylistic innovations of European cubism, futurism, and constructivism with formal innovations derived from their local aboriginal and African populations, expressing in this manner their own national realities and philosophies. Thus, when the Mexican canon infiltrated the United States in the 1930s, it added its social and artistic language to those of the earlier avant-gardes that had been "discovered" at the famous Armory Show exhibition of 1913. For African-Americans, the vanguardism of Mexican social realism superseded the more naive modernisms of the 1920s.[4] Inspired by the Mexican prototype, artist George Biddle encouraged President Franklin Delano Roosevelt to initiate the New Deal mural programs of the 1930s. These projects deposited an important layer of knowledge and skills among U.S. artists that endured long after the Mexicans themselves had left the scene. By the 1950s, after social realism was written out of U.S. art history books due to the advent of the Cold War, and was

idealistas y sus simpatías con las posturas políticas que proyectaban los sectores de artes muralísticas y gráficas de la Escuela Mexicana. En efecto, entre las pinturas, grabados y murales de los artistas mexicanos se hallaban muchos que representaban temas africanos y africanoamericanos, sobre todo si entendemos el término "africanoamericano" en un sentido más amplio, abarcando no solamente los Estados Unidos—aunque el racismo estadounidense ofrecía un blanco polémico. Cuando Rivera, Orozco, Siqueiros y otros pintaban murales en diversas partes de los Estados Unidos en los años 30, era la época de la Gran Depresión, cuando había una necesidad urgente de establecer un lenguaje artístico de protesta no sólo de parte de los africanoamericanos sino también de muchos otros grupos privados de derechos civiles. Al mismo tiempo, en exposiciones y competiciones, un número sin precedente de artistas africanoamericanos estaba exponiendo sus obras ante públicos que jamás habían sospechado de su existencia.

El lenguaje que introdujeron los mexicanos a los Estados Unidos era el dialecto pictórico del realismo social que elevaron a su apogeo artístico—en contraste con los clichés visuales del realismo socialista soviético. El movimiento mexicano de 1920 fue una verdadera vanguardia, que anticipó o sucedió paralelamente con movimientos similares en toda América Latina. Estos movimientos fusionaban las innovaciones estilísticas del cubismo, el futurismo y el constructivismo europeo con las innovaciones formales tomadas de sus pueblos aborígenes y africanos, expresando de esta manera sus propias realidades y filosofías nacionales. Cuando el canon mexicano infiltró los Estados Unidos en los 1930, agregó su lenguaje social y artístico a los de las vanguardias anteriores que habían sido "descubiertas" en la famosa Exposición en el Arsenal en 1913. Para los africanoamericanos, el vanguardismo del realismo social mexicano suplantó los modernismos más ingenuos de los años 20.[4] Inspirado por el prototipo mexicano, el artista George Biddle instó al presidente Franklin Delano Roosevelt a iniciar los programas murales del "New Deal" de los

replaced by abstract expressionism and Pop art, there was a "second wave" of Mexican influence that was manifested in the street mural movement of the late 1960s and the 1970s. This movement had its beginnings with a culturally celebratory African-American mural painted in Chicago in 1967; and with similar murals painted by Chicanos in Denver the same year.

Redefining African America

Considering the state of common knowledge, it is perhaps surprising to discover that the African-American presence in the Western hemisphere is not limited to the United States, the Caribbean, and Brazil. In fact, the entire eastern seaboard of the Americas, from the United States to Uruguay and Argentina, has populations of African ancestry, people whose forebears were brought in as slaves or free servants during the three hundred years of colonialism. The African slave trade to Latin America continued from 1518 to 1873, during which an estimated 9.5 million Africans were transported, mostly from Senegambia, the Gold Coast, Gabon, and Angola. Approximately two hundred thousand Africans entered Mexico during the entire colonial period, some coming from European possessions in the Caribbean. Although the number of full-blooded Africans diminished over the years, the statistics report a combined total of 624,461 blacks and "Afromestizos" (cross-bred) in Mexico by 1810, the beginning of the independence struggle.

During its three centuries of existence, the Spanish empire established a caste system to classify people by the color of their skin. This "pigmentocracy" set up a hierarchal social structure that linked race and class, since the Spaniards remained the white masters, occupying the highest positions while blacks and Indians occupied the lowest.[5] Slavery was finally outlawed in 1829 by the new nation of Mexico, and people of African descent today are generally referred to as "Afro-Mexicans." But the surest signs of the African presence in Mexico, which was marginalized or

años 30. Estos proyectos dejaron en los artistas estadunidenses un estrato importante de conocimientos y destrezas que perduraron mucho después de la partida de los mexicanos. Para los años 50, cuando el realismo social ya se había extirpado de los libros de historia del arte en los Estados Unidos por la llegada de la Guerra Fría, y fue remplazado por el Expresionismo Abstracto y el arte Pop, se dio una "segunda ola" de influencia mexicana que se manifestó en el movimiento de murales callejeros a fines de los años 60 y durante los 70. Este movimiento se inició con un mural africanoamericano que celebraba su cultura pintado en Chicago en 1967, y con otros murales similares pintados por chicanos en Denver ese mismo año.

La redefinición de la América africana

Al tomar en cuenta el saber común, puede ser quizás sorprendente descubrir que la presencia africanoamericana en el hemisferio occidental no se limita a los Estados Unidos, el Caribe y Brasil. De hecho, toda la costa marítima oriental, desde los Estados Unidos hasta Uruguay y Argentina, tiene poblaciones con ascendencia africana cuyos antepasados fueron traídos como esclavos o sirvientes libres durante los tres siglos del coloniaje. El tráfico de esclavos a Latinoamérica continuó desde 1518 hasta 1873, período durante el cual unos 9.5 millones de africanos fueron trasladados, principalmente desde Senegambia, la Costa de Oro, Gabón y Angola. Aproximadamente 200.000 africanos llegaron a México durante la época colonial, algunos desde las colonias europeas en el Caribe. Aunque el total de africanos de pura sangre menguó con los años, se calcula que un total de 624.461 negros y afromestizos estaban presentes en México en 1810, al inicio de la lucha independentista.

Durante sus tres siglos de existencia, el imperio español estableció un sistema de castas para categorizar a la gente según el color de su piel. Esta "pigmentocracia" creó una estructura social jerárquica que vinculaba raza y clase, ya que los españoles,

denied until the 1940s,[6] are the series of caste paintings from the eighteenth century and the *costumbrista* paintings and prints of the nineteenth century.

Caste paintings were made in Mexico and in Peru, the Spanish viceregal sites for North and South America. Derived from a colonial code called the *Régimen de Castas* (Society of Castes), the paintings functioned as a type of semiotic "apartheid," though Spanish racism was never as total or hostile as the Boers of South Africa or the Anglo-Saxons of the United States. They designated a family's social—and racial—standing. Caste paintings (and prints) were often done in series by different artists and generally depicted a typically dressed family of husband, wife, and child in either an outdoor setting or a fully furnished interior. The paintings varied according to the skill, style, and class attitude of the artist. Sometimes, inscribed on the painting itself, is a legend detailing the caste terminology being depicted.[7] In Mexico, this caste terminology was very precisely calibrated, distinguishing the *mestizo* (Spaniard and Indian), *castizo* (mestizo and Spanish), *mulatto* (Spanish and Negro), *morisco* (Spanish and mulatto), *albino* (morisco and Spaniard), *torna atrás* ("throw-back," Spaniard and albino), *lobo* (Indian and *torna atrás*), and so forth. Peru also contributed a black American saint to the Catholic lexicon—San Martín de Porres, whose image and rituals appear in modern Peruvian paintings and whose worship has been adopted by many Spanish-speaking African-Americans throughout the continent.

Costumbristas were the recorders of the customs, clothing, and picturesque landscapes of Mexico and Latin America. They included Europeans, who supplied the home market with exotic pictorial "souvenirs" much like today's postcards, and provincial Mexican painters of the nineteenth century. Among their works, images of Afro-Mexicans occasionally appear. For example, there is the anonymous painting *Sugar Hacienda*, which shows a black man loading cones of refined sugar. There is also a nineteenth-century color lithograph by the Italian Claudio Linati, which rep-

en su calidad de amos blancos, seguían ocupando los puestos superiores mientras los negros e indios ocupaban los puestos más bajos.[5] La nueva nación de México abolió la esclavitud finalmente en 1829, y hoy día, por lo general, se los llama a los de ascendecia africana "afromexicanos". Pero las señas más contundentes de la presencia africana en México, que se marginalizó o se negó hasta los años 1940,[6] son la serie de pinturas de castas del siglo dieciocho y las pinturas y grabados costumbristas del siglo diecinueve.

Las pinturas de castas se hicieron en México y en Perú, las sedes virreinales de Norte y Sudamérica. Derivadas de un código colonial llamado el "Régimen de Castas", las pinturas funcionaban como una especie de "apartheid" semiótica aunque el racismo español nunca fue total u hostil como el de los boers de Sudáfrica o de los anglosajones de Estados Unidos. Indicaban la posición social y racial de una familia. Muchas veces las pinturas y grabados de castas se hacían en series hechas por diferentes artistas, y en general mostraban una familia que constaba de marido, esposa e hijo en trajes típicos, en una escena exterior o una interior amueblada. Las pinturas variaban de acuerdo a la destreza, estilo y actitud de clase del artista. A veces, inscrita en la pintura misma, hay una anotación que detalla la terminología de castas ilustrada.[7] En México, la terminología de castas era meticulosamente calibrada, haciendo distinción entre mestizo (español/a e indio/a), castizo (mestizo/a y español/a), mulato (español/a y negro/a), morisco (español/a y mulato/a), albino (morisco/a y español/a), torna atrás (español/a y albino/a), lobo (indio/a torna atrás), etcétera. El Perú, también contribuyó con un santo negro americano para el léxico católico—San Martín de Porres, cuya imagen y rituales aparecen en las pinturas peruanas modernas y que es adorado por muchos africanoamericanos de habla hispana a través del continente.

Los "costumbristas" eran los que registraban las costumbres, el atuendo, y los paisajes pintorescos de México y América Latina. Entre ellos había europeos, que abastecían el mercado europeo de recuerdos pictóricos exóticos, parecidos a las tarjetas postales de hoy, y también pintores mexicanos provincianos

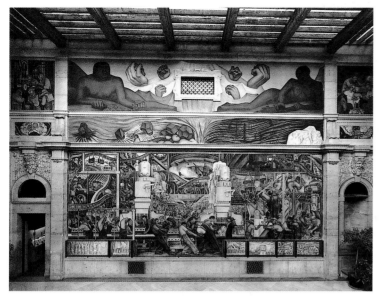

Figure 11
Diego Rivera
Detroit Industry: North Wall
(Industria de Detroit: Muro del norte), 1932–33
Fresco
The Detroit Institute of Arts

resents a black man at a cockfight; the painting *Sugarmill of Tuzamapa* by German painter and printmaker Juan Moritz Rugendas, which situates a black man as part of a team of workers grinding sugar cane; and the "popular figure" series by the Mexican genre painter Agustín Arrieta (1802–1874), which includes *El costeño* (n.d.), a very handsome half-body rendition in oil of a young black man in the white clothing of the western coast carrying a large wicker basket filled with tropical fruit supported at waist-level by a leather strap hung around his neck.

During their sojourns in the United States, Diego Rivera, José Clemente Orozco, and David Alfaro Siqueiros represented Africans, blacks in the United States, or metaphysical concepts concerning the nature of the human race. In his cycle of murals at the Detroit Institute of Arts (fig. 11), for example, Rivera embedded his own visionary image of what educator José Vasconcelos called the "cosmic race"—that blending of the Caucasian, Asian, Negro, and Indian "races," which purportedly constituted the

del siglo diecinueve. En estos trabajos aparecen a veces imgenes de afromexicanos. Por ejemplo, hay una pintura anónima, *Hacienda de azúcar*, que muestra a un negro cargando conos de azúcar blanca. También existe una litografía en color decimonónica del italiano Claudio Linati, que muestra un negro en una pelea de gallos; la pintura *Central azucarera de Tuzamapa*, por el pintor y grabador alemán Juan Moritz Rugendas, que sitúa a un negro como parte de un equipo de obreros moliendo caña; y la serie del "personaje popular" por el pintor mexicano de género Agustín Arrieta (1802–1874), que incluye *El costeño* (sin fecha) una muy hermosa presentación de medio cuerpo de un joven negro en el atuendo blanco de la costa occidental, portando una gran canasta de mimbre llena de fruta tropical, que sostiene a la altura de la cintura por una correa colgada del cuello.

Durante sus estadías en los Estados Unidos, Diego Rivera, José Clemente Orozco y David Alfaro Siqueiros pintaban africanos y negros estadounidenses, o conceptos metafísicos alusivos a la naturaleza de la raza humana. En su ciclo de murales en el Instituto de Arte de Detroit (fig. 11), por ejemplo, Rivera encarnó su propia imagen visionaria de lo que el pedagogo mexicano José Vasconcelos llamaba "la raza cósmica"—una fusión de las "razas" caucásica, asiática, negra e indígena, que supuestamente constituían la población de las Américas, o por lo menos la de América Latina. Encima de cada una de las dos grandes paredes que representan poéticamente el proceso de producción automotriz en la planta Ford de River Rouge, Rivera pintó dos de las cuatro figuras arquetípicas de cada grupo racial. Dentro de la matriz industrial, en cambio, pintó a varios obreros africanoamericanos (y también méxicoamericanos) en las paredes norte y sur.

El mural que hizo en el Rockefeller Center, *Hombre en la encrucijada* (recreado después de su destrucción en el Palacio de Bellas Artes de la Ciudad de México en 1934 con el título de *El hombre en la máquina de tiempo*), muestra a los negros simbólicamente como parte de la fraternidad humana: estrechando manos con los representantes del mundo, unidos alrededor de Lenin o

population of the Americas, or at least Latin America. Above each of the two great walls that poetically narrate the process of automobile production at the Ford River Rouge plant, Rivera pictured two of the four archetypal figures representing each group. Within the industrial matrix, on the other hand, he pictured several African-American (as well as Mexican-American) workers depicted on both the north and the south walls.

In Rivera's Rockefeller Center mural, *Man at the Crossroads* (recreated, after its destruction, in the Palacio de Bellas Artes in Mexico City in 1934), blacks were shown symbolically as part of the human brotherhood: clasping hands with representatives of the world united around Lenin or standing beside Leon Trotsky, holding up the banner of the IV International (whose slogan reads "Workers of the World Unite").

Orozco's cycle of murals *The Table of Brotherhood* (or Fraternity of All Men) (fig. 12) at the New School for Social Research in New York portrays an imaginary Table of Brotherhood around which are seated all the "races," chaired by the "despised races": an African-American dressed in a suit and tie flanked by a Mexican peon and a Jew. To the right of this group is an African, followed by two other figures.[8]

The youngest of the Tres Grandes (Big Three), Siqueiros first introduced black images into his work in 1932, when he painted *Black Christ*. In *Street Meeting*, his earliest mural in Los Angeles, he depicted a red-shirted orator on a soapbox addressing workers on a scaffold, while a hungry white woman and child and a black man also with a child listen on the ground. In 1937, on his way from New York to Republican Spain, Siqueiros produced lithographic and painted versions of a bust-length portrait of a young black woman. These works combine cubist faceting and futurist force lines with a dynamic, fully modeled face.

The Siqueiros Experimental Workshop in New York (which included Jackson Pollock and his brother Sanford McCoy, who had assisted Siqueiros in Los Angeles) produced a pair of large, paint-enhanced photographic portraits for a caravan supporting

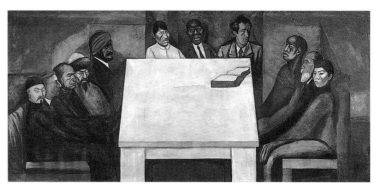

Figure 12
José Clemente Orozco
The Table of Brotherhood (or Fraternity of All Men)
(La mesa de la fraternidad universal [o La fraternidad universal]), 1930–31
Fresco
approximately 6 × 12 feet
New School for Social Research, New York

parados al lado de León Trotsky, levantando la pancarta de la IV Internacional (cuyo lema dice "Obreros del mundo, ¡únanse!").

El ciclo mural de Orozco, *La mesa de la fraternidad universal* (o La fraternidad universal) (fig. 12), en la New School for Social Research en Nueva York, muestra una imaginaria Mesa de la Hermandad, alrededor de la cual se sientan todas las "razas", presididas por las "razas despreciadas": un africanoamericano vestido de traje y corbata entre un peón mexicano y un judío. A la derecha de este grupo está un africano, seguido por otras dos figuras.[8]

El más jóven de los Tres Grandes, Siqueiros, introdujo imágenes de negros en sus obras por primera vez en 1932, cuando pintó el *Cristo negro*. En *Mitin obrero*, su primer mural en Los Angeles, pintó a un orador en camisa roja hablando a los trabajadores desde un andamio, mientras parados en el suelo, le escuchan una mujer blanca hambrienta con un niño y un hombre negro también con un niño. En 1937, en el viaje entre Nueva York y la España republicana, Siqueiros produjo en litografía y pintura un busto de una negra joven. Estas obras combinan facetas cubistas y líneas de fuerza futuristas con un rostro dinámico y completamente modelado.

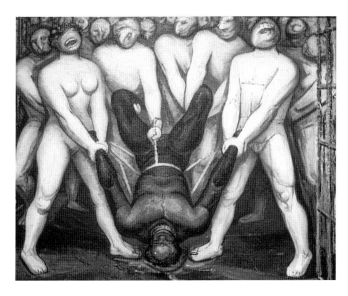

Figure 13
David Alfaro Siqueiros
Cain in the United States (Caín en los Estados Unidos), 1947
Pyroxilin, 36⅝ × 30 inches
Museo de Arte Contemporáneo
Alvar and Carmen T. de Carrillo Gil, Instituto Nacional de Bellas Artes, Mexico City

the 1936 U.S. Communist Party presidential candidates Earl Browder and James Ford, a black man.

And in Siqueiros's complex work *Portrait of the Bourgeoisie* (1939–40), painted in the Electricians Union Building in Mexico City, he equated the Axis partners with the Allies. Germany, Italy, and Japan were shown as helmeted, gas-masked uniformed figures, while Britain was symbolized by its flag, France by the red Phrygian cap of liberty, and the United States by the nude body of a lynched black man.

In 1943, Siqueiros painted a mural in Cuba, *Allegory of the Equality and Fraternity of the White and Black Races of Cuba*, showing a mythical Herculean figure hurtling forward to light the lamp of racial fraternity held by the hands of a black and a white woman.[9] His 1947 easel painting *Cain in the United States* (fig. 13) shows a dense group of nude white bodies, male and female, with sharp-beaked faces and howling mouths, lowering the lynched body of a black man, supported by a web of ropes, head bleeding, to the ground. Cain's sin is multiplied by the plurality of a mob.

El Taller Experimental Siqueiros en Nueva York (que incluía a Jackson Pollock y su hermano Sanford McCoy, que habían ayudado a Siqueiros en Los Angeles) produjo un par de retratos fotográficos grandes y retocados con pintura para una caravana en apoyo a los candidatos presidenciales del Partido Comunista de los Estados Unidos, Earl Browder y el negro James Ford.

Y en la obra compleja *Retrato de la burguesía* (1939–40), que Siqueiros pintó en el Edificio del Sindicato de Electricistas en la Ciudad de México, equiparó a los países del Eje con los Aliados. Mostró a Alemania, Italia y Japón como figuras uniformadas con cascos y máscaras de gas, mientras representó a Gran Bretaña por su bandera, Francia por el gorro frigio de la libertad, y los Estados Unidos por el cadáver desnudo de un negro linchado.

En 1943, Siqueiros pintó un mural en Cuba, *Alegoría de la igualdad y confraternidad de las razas blanca y negra en Cuba*, que muestra una figura como el Hércules mítico arrojándose estrepitosamente hacia adelante para encender la lámpara de la fraternidad racial, sostenida por las manos de una mujer negra y una blanca.[9] En su pintura de caballete *Caín en los Estados Unidos*, de 1947 (fig. 13), mostró un grupo compacto de cuerpos desnudos de hombres y mujeres blancos, que tenían facciones angulares y bocas aullantes mientras enterraban el cadáver linchado de un negro de cabeza ensangrentada, sostenido por una red de sogas. El pecado de Caín se multiplica por la pluralidad de la turba.

Para los africanoamericanos estadounidenses, el Taller de Gráfica Popular era tan atractivo como el movimiento muralista. El Taller, una organización no gubernamental que se mantenía con propios recursos, fue fundado como organización colectiva en 1937. Este grupo de grabadores consagrados, muchos de los cuales eran también muralistas, creía firmemente en la importancia de la gráfica social realista como forma de arte consciente y *público*. Inauguraron su proyecto con una prensa antigua que se decía haberla usado la Comuna de París.

Con una sola excepción destacada, los grabadores del Taller no representaban a afromexicanos.[10] La excepción es un grabado

The Taller de Gráfica Popular held as great an attraction for U.S. African-Americans as the mural movement. A self-supporting, nongovernment organization, the Taller had been founded as a collective in 1937. This group of dedicated printmakers, many of whom were also muralists, firmly believed in the importance of social realist graphics as a socially conscious, *public* art form. They established their project with an ancient press said to have been used by the Paris Commune.

With one outstanding exception, Taller printmakers did not represent Afro-Mexicans.[10] That exception is a powerful print by Adolfo Quinteros titled *Black Rebellions* (fig. 14), part of a large portfolio commemorating 450 years of Mexican history. The historical notation concerning this print reads:

Many thousands of blacks were brought from Africa to America as slaves. Their coming resulted, along with the Indians, in increasing the great mass of oppressed and exploited. On occasions they rebelled against their situation and their tyrants. Yanga, a courageous black man, headed one of these rebellions in Veracruz, which was crushed with bloody violence. The blacks brought from Africa are also part of Mexican history.[11]

In fact, the Yanga rebellion was *not* crushed. Later research has revealed that his seventeenth-century *palenque*, or encampment, of eighty escaped slaves (known in Mexico as "maroons") used guerrilla tactics to keep six hundred Spanish troops at bay. After thirty-eight years of resistance, the group finally won its freedom. Shortly thereafter, they founded an independent black town named San Lorenzo de los Negros, near the modern city of Córdoba, Veracruz.[12]

There can be little doubt that the presence of Elizabeth Catlett as a permanent resident of Mexico, and as a member of the Taller starting in 1947, served as a catalyst to raise the consciousness of the Taller artists concerning black people in the United States. This concern was demonstrated in the collectively created linocut series *Against Discrimination in the U.S* (1954).

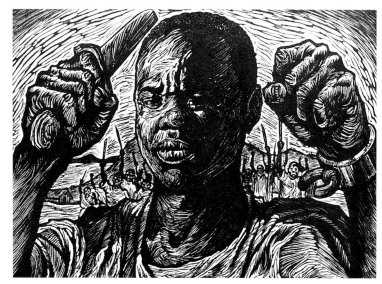

Figure 14
Adolfo Quinteros
Black Rebellions (Rebeliones de negros), ca. 1947
Linoleum cut
8¾ x 12 inches
Collection of Shifra M. Goldman

impactante de Adolfo Quinteros titulado *Rebeliones de negros* (fig. 14), parte de un gran portafolio que conmemora 450 años de historia mexicana. La anotación histórica respecto a este grabado dice:

Muchos miles de negros fueron traídos del Africa a la América, en condición de esclavos. Vinieron a engrosar, con los indios, la gran masa de oprimidos y explotados. En ocasiones se rebelaron contra su situación y sus verdugos. Yanga, un valeroso negro, encabezó una de estas rebeliones en Veracruz que fue aplastada con sangrienta violencia. Los negros traídos del Africa son también parte de la historia de México.[11]

En realidad, la rebelión de Yanga no fue aplastada. De acuerdo a investigaciones más recientes, su ejército de ochenta cimarrones, usando tácticas de guerrilla, logró mantener a raya a seiscientas tropas españolas. Tras treinta y ocho años de resistencia, el grupo finalmente conquistó su libertad. Poco después fundaron un pueblo negro independiente, llamado San Lorenzo de los

Dedicated to African-American heroes, *Against Discrimination* featured images of Crispus Attucks, Blanche K. Bruce, George Washington Carver, Frederick Douglass, W. E. B. Dubois, Paul Robeson, Bessie Smith, Harriet Tubman, Nat Turner, and Ida B. Wells. Catlett and Margaret Burroughs, a guest artist from Chicago in 1952–53, were the only black artists from the United States who produced prints for the portfolio.[13]

The Second Wave

By the 1950s, the New Deal programs were well over and the reactionary apparatus of the Cold War had been set into place. Social realism was replaced by abstract expressionism, the "heroic" mode championed by the U.S. establishment as a demonstration of cultural power and artistic freedom. Red-baiting emerged throughout the United States, artists and political leaders were jailed, foreigners were deported, Un-American and McCarthyite committees were established. The climate was not one propitious for social consciousness or protest. For the black community, racism, segregation, and discrimination in all aspects of life were still the order of the day.

African-American artist William Walker, who pioneered the U.S. street mural movement, provided a link between the New Deal art programs and the grass-roots mural movement of the 1960s.[14] Indeed, in the twenty-five years between the two periods, when the government provided no funding, public art was sustained by black artists and the patronage of black colleges.[15] Walker fell between these interstices, tutored in muralism by black artists, earning his living as best he could, doing murals when able.

Walker was also one of the progenitors of the "second wave" of Mexican influence, which appealed to the generations emerging in the turbulent years of the 1960s. He did so in Chicago, where Charles White had painted a WPA mural in the Chicago library system in 1940; and where Catlett had

Negros, cerca de la ciudad moderna de Córdoba, Veracruz.[12]

No cabe duda que la presencia de Elizabeth Catlett como residente permanente de México y como miembro del Taller desde 1947, ha sido agente catalítico para concientizar a los artistas del Taller respecto a la gente negra de los Estados Unidos. Esta preocupación se evidenció en la serie de obra colectiva grabada en linóleo, *Contra la discriminación en los Estados Unidos* (1954). Dedicada a los héroes africanoamericanos, la serie mostraba imágenes de Crispus Attucks, Blanche K. Bruce, George Washington Carver, Frederick Douglass, W. E. B. Dubois, Paul Robeson, Bessie Smith, Harriet Tubman, Nat Turner, e Ida B. Wells. Catlett y Margaret Burroughs, artista de Chicago invitada al Taller en 1952–53, fueron los únicos artistas negros de los Estados Unidos que hicieron grabados para el portafolio.[13]

La segunda ola

En la década de los 50, los programas del "New Deal" habían cesado y el aparato reaccionario de la Guerra Fría ya estaba en pie. El realismo social fue reemplazado por el Expresionismo Abstracto, que era la expresión "heroica" avanzada por la clase dirigente de los Estados Unidos como prueba de su poder cultural y libertad artística. Se perseguía a los "rojos" en todas partes de los Estados Unidos, se encarcelaba a artistas y a organizadores políticos, se deportaba a extranjeros, se crearon comités macartistas en contra de actividades "no americanas." No era un clima propicio para desarrollar conciencia social o protesta. Para la comnidad negra, el racismo, la segregación y la discriminación en todos los aspectos de la vida seguían siendo la orden del día.

El artista africanoamericano William Walker, pionero del movimiento muralista callejero de los Estados Unidos, era un vínculo entre los programas artísticos del "New Deal" y el movimiento muralista popular de los 1960.[14] De hecho, en los cinco lustros transcurridos entre los dos períodos, cuando el gobierno no proporcionaba fondos, el arte público fue sostenido por los

studied for several summers and met White. After White and Catlett married, they went South: first to Dillard University where she taught (Samella Lewis was one of her students), then to the Hampton Institute, where he painted his famous mural *The Contribution of the Negro to Democracy in America* in 1943 (cat. no. 71), based on the influence of Diego Rivera and assisted by then-student John Biggers. These facts, and the additional one that Chicago was also the city where Mark Rogovin, a young white artist, who served as an assistant to Siqueiros, returned to paint complex murals on Chicago's city walls as part of a multi-ethnic, multiracial mural movement, contribute to one of the conundrums of recent art history.

With Walker in the leadership, making cross-cultural alliances since murals were generally painted by teams rather than individuals, Chicago muralists discovered an appropriate language to address a political movement that demanded social and public expression. Technical innovation changed the nature of muralism: the widespread use of acrylic paints, pioneered in the 1930s when Siqueiros explored Duco (pyroxilin) for its flexibility and ability to survive outdoors, permitted a *street* mural movement. Siqueiros's innovative example also suggested that photography and collage could be applied to murals and that projected slides could eliminate the need for cartoons. Artists pitted themselves against billboards, advertising posters, and the mass media in their attempt to reach a wide popular audience with alternative themes and messages.

Walker had studied at the Columbus Gallery School of Arts (now the Columbus College of Art and Design) in Ohio partially under the GI Bill of Rights.[16] He also painted murals in 1947–48 under the tutelage of Samella Lewis, then studying for her doctorate at Ohio State University, in Columbus.[17] Lewis had learned a great deal about the Mexican muralists at the Hampton Institute, and, later, at Ohio State from James Grimes, an art professor who was particularly enthusiastic about Orozco and his murals at Dartmouth College. Walker, in turn, absorbed

artistas negros y el patrocinio de las escuelas negras de enseñanza superior.[15] Walker empezó a trabajar en ese período intermedio, instruido en el muralismo por artistas negros, ganándose la vida y pintando murales como y cuando podía.

Walker fue también uno de los progenitores de la "segunda ola" de influencia mexicana, que atraía a las generaciones que surgián de los turbulentos años de los 1960. Lo fue en Chicago, donde Charles White pintó un mural de la WPA en la biblioteca de Chicago en 1940, y donde Catlett estudió durante varios veranos y conoció a White. Después de casarse, White y Catlett fueron al sur: primero a Dillard University donde ella enseñaba (entre sus estudiantes estaba Samella Lewis), luego al Hampton Institute, donde en 1943 White pintó su famoso mural, *La contribución del negro a la democracia en américa* (cat. núm. 71), basado en la influencia de Diego Rivera y asistido por el entonces estudiante John Biggers. Una de las coincidencias más curiosas de la historia de arte reciente es que, además de estos hechos, Chicago era también la ciudad donde Mark Rogovin, artista blanco joven que había sido asistente de Siqueiros, regresó para realizar murales complejos en las paredes de la ciudad como parte de un movimiento multiétnico y multiracial.

Bajo la dirección de Walker, efectuando alianzas interculturales porque en general los murales fueron pintados por equipos más que por individuos, los muralistas de Chicago descubrieron un lenguaje adecuado para interpelar a un movimiento político que reivindicaba la expresión social y política. La innovación técnica cambió la naturaleza del muralismo: el uso extenso de pinturas acrílicas, iniciado en los años 1930 cuando Siqueiros experimentaba con Duco (piroxilina) por su plasticidad y su resistencia a la intemperie, permitía un movimiento de murales en las *calles*. El ejemplo innovador de Siqueiros también sugería la posibilidad de aplicar la fotografía y el collage a los murales, y de usar diapositivas proyectadas en lugar de dibujos preliminares. Los artistas abocaban las carteleras, los afiches de propaganda comercial, y los medios masivos de comunicación

Figure 15
William Walker
History of the Packing House Worker
(Historia del trabajador del frigorífico), 1974
Enamel
16 x 80 feet
Amalgamated Meatcutters Union Hall, Chicago

a great deal of information about the Mexican and the New Deal artists from his own professors, though he was not able to put this knowledge into practice until the late 1960s, in Chicago, where he returned to live in 1955.

Chicago's *Wall of Respect* (1967), in which Walker played a central role, provided a prototype for many mural artists in the United States. By the time it was destroyed in 1971, it had already passed into legend. Walker hit his stride with the Detroit *Wall of Dignity* in 1968 (painted with Eugene Eda and others). He was later instrumental in the creation of the murals *Let My People Go* (1968), the *Wall of Truth* (1969), *Peace and Salvation, Wall of Understanding* (1970), *Black Love* (1971), the *Wall of Family Love* (1971), *Walls of Unity and Truth* (1971), the *Wall of Mankind* cycle (1971–73), the *Hall of Friendship in Memory of Esther Flexner Glassner* cycle (1972), the *History of the Packing House Worker* (fig. 15), and many others. His fascination with Rivera's simplified figures and complex, cubist-derived compositional devices is evident in the 1974 mural. "Unlike large paintings, murals have a theme that includes many subjects related to that theme," says Walker. To gather those subjects together; to integrate them pictorially "requires a changed approach to space." It was this imperative that caused Walker to restudy the densely packed solutions of Rivera's murals, to which he added his own interpretations of the frescoes of Masaccio and Michelangelo.

en un esfuerzo por alcanzar a una audiencia popular amplia con temas y mensajes alternativos.

Walker había estudiado en la Columbus Gallery School of Arts (actualmente Columbus College of Art and Design) en Ohio, en parte con los beneficios de la Ley de Derechos de los Veteranos.[16] También pintó murales en 1947 y 1948 bajo la dirección de Samella Lewis, que estudiaba para el doctorado en Ohio State University, en Columbus.[17] Lewis había aprendido mucho sobre los muralistas mexicanos en el Hampton Institute, y luego en la Universidad de Ohio State con James Grimes, profesor de arte que era un entusiasta especialmente de Orozco y de los murales de éste en Dartmouth College. Walker, a su vez, absorbió mucha información sobre los artistas mexicanos y los del "New Deal" de sus propios profesores, aunque no pudo poner estos conocimientos en la práctica hasta fines de los años 1960, en Chicago, donde regresó a vivir en 1955.

El *Muro del respeto* en Chicago (1967), donde Walker tuvo un papel central, proporcionó un prototipo para muchos artistas muralistas en los Estados Unidos. Ya antes de ser destruido en 1971, se había hecho legendario. Walker alcanzó el dominio de su estilo con el *Muro de la dignidad* en Detroit (pintado con Eugene Eda y otros) en 1968. Luego contribuyó de manera importante en la creación de los murales *Dejen ir a mi gente* (1968), el *Muro de la verdad* (1969), *Paz y salvación, muro de la comprensión* (1970), *Amor negro* (1971), *El muro del amor familiar* (1971), y *Muros de unidad y verdad* (1971), el ciclo *Muro de la humanidad* (1971–73), la *Sala de amistad en memoria de Esther Flexner Glassner* (1972), y la *Historia del trabajador del frigorífico* (fig. 14), y muchos otros. La atracción que tienen para él las figuras simplificadas de Rivera los recursos compositivos complejos, derivados del cubismo, se hacen evidentes en el mural de 1974. "A diferencia de las pinturas grandes, los murales tienen un tema que abarca muchos sujetos relacionados con ese tema", dice Walker. Reunir esos sujetos e integrarlos pictóricamente "requiere una nueva manera de abordar el espacio". Fue ese imperativo que indujo a Walker a volver a estudiar

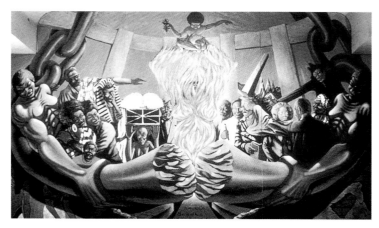

Figure 16
Dewey Crumpler
Untitled, Multiethnic Heritage: African-American
Panel (Sin título, Herencia multiétnica: Panel
africanoamericano), 1972–74
One of three panels
Politec acrylic on masonite
12 × 16 feet

Walker's lead was followed by other artists in a number of cities: among them were Mitchell Caton (active from 1970 on) in Chicago; Vanita Green (in 1970) in Chicago; Nelson Stevens; Charles David and George Hunt (in 1980) in Memphis; Dana Chandler and Gary Rickson (working from 1970 on) in Boston; David Bradford (from 1969 on) in San Francisco. In addition, there were easel painters like Walter Williams (who studied in Mexico); Bertrand Phillips (whose work exhibits a strong Orozco influence); and the sculptor Horace Washington.

Dewey Crumpler of San Francisco also sought out the Mexican School. Selected in 1969 to paint murals at George Washington High School in San Francisco, Crumpler, barely out of high school, took two years to prepare himself. He visited Chicago to see the *Wall of Respect* and to meet Walker and Eda. He visited Detroit and New York, and then went to Mexico to meet Pablo O'Higgins, Siqueiros, and Catlett. (Although San Francisco has three murals by Diego Rivera, one was inaccessible and the other two were not restored until the 1980s.) At the conclusion of this apprenticeship, Crumpler began to paint the

las soluciones apretadamente atestadas en los murales de Rivera, a las cuales agregó sus propias interpretaciones de los frescos de Masaccio y Miguel Angel.

Artistas en varias ciudades siguieron el ejemplo de Walker: entre ellos estaban Mitchell Caton (activo desde 1970) en Chicago; Vanita Green (en 1970) en Chicago; Nelson Stevens; Charles David y George Hunt (en 1980) en Memphis; Dana Chandler y Gary Rickson (a partir de 1970) en Boston; David Bradford (desde 1969) en San Francisco. Además, había artistas de caballete como Walter Williams (que estudió en México); Bertrand Phillips (cuya obra señala una fuerte influencia de Orozco); y el escultor Horace Washington.

Dewey Crumpler de San Francisco también se acercó a la Escuela Mexicana. Seleccionado en 1969 para pintar murales en la escuela secundaria George Washington en San Francisco, Crumpler, recién egresado él mismo de la escuela secundaria, tomó dos años para prepararse. Visitó Chicago para ver el *Muro del respeto* y para conocer a Walker y Eda. Visitó Detroit y Nueva York, y después fue a México para conocer a Pablo O'Higgins, Siqueiros y Catlett. (Aunque hay tres murales de Diego Rivera en San Francisco, uno de ellos no estaba accesible y los otros dos no fueron restaurados hasta los años 80.) Al concluir su aprendizaje, Crumpler empezó a pintar los murales de la escuela secundaria en 1972. Terminó el tríptico sobre las herencias africana, asiático-americana, e indígena/latina en 1974. El panel central sobre la América africana (fig. 16) claramente muestra la influencia de Siqueiros, en que dos brazos escorzados de hombres negros rompen sus cadenas. Una madre que levanta a su hijo está envuelta en un pilar de llamas (que evoca *El hombre en llamas* de Orozco en Guadalajara), mientras se despliegan a maestros, artistas y dirigentes africanos y africanoamericanos y símbolos (incluyendo esculturas rituales nigerianas y egipcias) a derecha e izquierda de un gran semicírculo simétrico.

Después de la serie en la escuela secundaria, Crumpler seguía pintando murales, llegando finalmente al tríptico *La próxima*

high school murals in 1972. He finished his triptych of murals on African, Asian-American, and Native/Latino heritages by 1974. The central panel on African America (fig. 16) distinctly shows the influence of Siqueiros, as two dramatically foreshortened arms of black men break their chains. A mother holding her child aloft is enveloped in a pillar of fire (reminiscent of Orozco's *Man of Fire* in Guadalajara) while African and African-American teachers, artists, leaders, and symbols (including Nigerian and Egyptian ritual sculptures) are deployed right and left of a great symmetrical semicircle.

After the high school series, Crumpler continued to paint murals, culminating in the triptych *Fire Next Time* (1977–83). There, Crumpler maintains the fire motif as a cleansing and enlightening force, but draws more explicitly on African religious symbols like paired Senufo antelopes, the male-female dualities of the Dogon (rendered realistically), and a Nigerian Ife figure horizontally scarified like the famous Benin bronzes—a treatment he saw earlier in a Walker mural. In circular frames are portraits honoring Mary McCloud Bethune, Martin Luther King, Jr., Paul Robeson, Sojourner Truth, Harriet Tubman, and Malcolm X.

To further underscore the continuum of public muralism from the 1940s to the 1960s and 1970s, one need only consider the case of John Biggers, who started as a mural assistant for Charles White at the Hampton Institute. As a teacher and art department head at Texas Southern University (a black institution in Houston) from 1949 on, Biggers had his students paint murals for many years in the corridors of the school. In the 1970s, Houston's most important Chicano muralist, Leo Tanguma, began his mural activities with Biggers. Tanguma created his major work in Houston to earn his art degree, and then painted two works in a black housing project. Tanguma has since continued his activities in Denver with monumental works based on Siqueiros's concept of sculptural painting, Rivera's compositional devices, and Orozco's expressionism.

A final example of the ongoing Mexican/African-American

vez, el fuego (1977–83). Ahí Crumpler conserva el motivo del fuego como fuerza saneadora e iluminadora, pero esta vez usa más expresamente los símbolos religiosos africanos tales como la pareja de antílopes senufo, las dualidades varón-hembra de los dogones (dibujadas de modo realista), y una figura Ife de Nigeria, cicatrizada horizontalmente como los famosos bronces de Benín —un tratamiento que había visto antes en un mural de Walker. En marcos circulares hay retratos en honor a Mary McCloud Bethune, Martin Luther King, Jr., Paul Robeson, Sojourner Truth, Harriet Tubman, y Malcolm X.

Para subrayar aún más la continuidad del muralismo público desde los años 1940 hasta los 1960 y 1970, sólo cabe tomar en cuenta el caso de John Biggers, que se inició como asistente de murales de Charles White en el Hampton Institute. Como maestro y director del departamento de arte en Texas Southern University (una institución negra en Houston) desde 1949, durante muchos años Biggers hacía que sus estudiantes pintaran murales en los corredores de la escuela. En la década de 1970, el muralista chicano más importante de Houston, Leo Tanguma, inició su actividad muralista con Biggers. Tanguma creó su obra mayor en Houston para completar su título de arte, y luego realizó dos pinturas en un complejo de vivienda pública negra. Tanguma desde entonces ha continuado sus actividades en Denver con obras monumentales basadas en el concepto de pintura escultural de Siqueiros, los recursos compositivos de Rivera, y el expresionismo de Orozco.

Un último ejemplo del intercambio cultural que se sigue dando entre mexicanos y africanoamericanos es el fotógrafo negro de Los Angeles Tony Gleaton, dedicado durante varios años a documentar las poblaciones afrolatinas en México y en América Central y del Sur. Gleaton, desde luego, no se interesaba en el arte de la Escuela Mexicana, sino en reexaminar la historia social y cultural de México. Sin buscarlo, una de sus fotografías de Costa Chica, *El amado de Afrodita* (fig. 17), se parece asombrosamente a la pintura de Arrieta, *El costeño*. A pesar de ser fotografía docu-

cultural exchange concerns the black Los Angeles photographer Tony Gleaton, who has dedicated himself for several years to the documentation of Afro-Latino peoples in Mexico, Central, and South America.

Gleaton, of course, was not interested in the art of the Mexican School, but in a reexamination of Mexican social and cultural history. Quite inadvertently, one of his photographs from Costa Chica, *Beloved of Aphrodite* (fig. 17), is amazingly similar to Arrieta's painting *El costeño*. Although it is a documentary photograph, *Beloved of Aphrodite* is just as poetic as Arrieta's painting. But it lacks the symbolism of servitude represented by the leather strap that Arrieta shows supporting the fruit basket. In a subtle way, that strap makes the black man subservient to the still life, to the fruit that he may have planted and harvested but which is for someone else to eat. Gleaton's beautiful young man simply holds the cord of his hammock with grace and calm. This gesture is as much a product of the artist's imaginary as any other factor. With Gleaton's photographs, the African-Mexican connection has come full circle.

Figure 17
Tony Gleaton
Beloved of Aphrodite
(El amado de Afrodita),
1990
Gelatin silver print
14 x 14 inches

mental, *El amado de Afrodita* es tan poética como la pintura de Arrieta. Pero carece del simbolismo de servidumbre representado por la correa de cuero que, en la pintura de Arrieta, sostiene la canasta de fruta. De un modo sutil, la correa subordina al negro al bodegón, a la fruta que él puede haber sembrado y cosechado pero que otro comerá. El hermoso joven de Gleaton sencillamente sostiene la cuerda de su hamaca con donaire y calma. Este gesto es tanto producto de la imaginación del artista como de cualquier otro factor. Con las fotografías de Gleaton, la conexión entre México y los africanoamericanos ha completado el círculo.

Notes

Foreword

1. See David Alfaro Siqueiros, "Vigencia del movimiento plástico mexicano contemporáneo," *Revista de la Universidad de Mexico* 20, no. 4 (December 1966). The article is reprinted in Raquel Tibol, *Textos de David Alfaro Siqueiros* (Mexico City: Fondo de Cultura Económica, 1974), pp. 215 ff.

2. José Clemente Orozco, *Autobiografía* (Mexico City: Ediciones Occidente, 1945), p. 65.

3. The relationship of Covarrubias to the so-called Harlem Renaissance is fully documented in Adriana Williams, *Covarrubias* (Austin: University of Texas Press, 1994). See especially Chapter 3, pp. 36 ff.

4. Ibid., p. 38.

5. Orozco, *Autobiografía*, p. 138.

6. Described by Elsa Honig Fine in *The Afro-American Artist* (New York: Holt, Rinehart and Winston, 1973), p. 94.

7. Published in *Creative Art* 4, no. 1 (1929).

8. Quoted in Raquel Tibol, *Textos de David Alfaro Siqueiros*, p. 13.

Redefining the African-American Self

1. Henry Louis Gates, Jr., "The Face and Voice of Blackness," in *Facing History: The Black Image in American Art, 1710–1940* (Washington, D.C.: Bedford Arts, Publishers, in association with the Corcoran Gallery of Art, 1990), p. 33.

2. Ibid., p. 36.

3. Ibid., p. 39.

4. Randolph argued, "That education must constitute the basis of all action is beyond the realm of question. And to fight back in self-defense, should be accepted as a matter of course. No one who will not fight to protect his life is fit to live." Quoted in ibid., p. 51.

5. Ibid.

6. Ibid., p. 7.

7. Alain Locke, "The New Negro," in *The American Negro: His History and Literature* (New York: Arno Press and *The New York Times*, 1968), p. 7.

8. Ibid.

9. Ibid., p. 15.

10. Ibid.

11. With national and international influences upon their work, African-American artists sought ways of image-making that would thrust African-Americans into a new and redefined dialogue that shed the image of

Notas

Prólogo

1. Consúltese el artículo de David Alfaro Siqueiros, "Vigencia del movimiento plástico mexicano contemporáneo", *Revista de la Universidad de México* 20, núm. 4 (diciembre de 1966). Reproducido en Raquel Tibol, *Textos de David Alfaro Siqueiros* (Ciudad de México: Fondo de Cultura Económica, 1974), pág. 215 y sig.

2. José Clemente Orozco, *Autobiografía* (Ciudad de México: Ediciones Occidente, 1945), pág. 65.

3. La relación de Covarrubias con el llamado Harlem Renaissance está ampliamente documentada en Adriana Williams, *Covarrubias* (Austin: University of Texas Press, 1994), Véase especialmente el capítulo 3, pág. 36 y sig.

4. Ibid., pág. 38.

5. Orozco, *Autobiografía*, pág. 138.

6. Relatado por Elsa Honig Fine en *The Afro-American Artist* (Nueva York: Holt, Rinehart and Winston, 1973), pág. 94

7. Publicado en *Textos de Orozco,* estudio y apéndice de Justino Fernandez (Ciudad de México: Imprenta Universitaria, 1955), págs. 44–45.

8. Citado en Raquel Tibol, *Textos de David Alfaro Siqueiros*, pág. 13.

Redefinición del yo africanoamericano

1. Henry Louis Gates, Jr., "The Face and Voice of Blackness", en *Facing History: The Black Image in American Art 1710–1940* (Washington, D.C.: Bedford Arts, Publishers, en colaboración con la Corcoran Gallery of Art, 1990), pág. 33.

2. Ibid., pág. 36.

3. Ibid., pág. 39.

4. Randolph decía, "Es indudable que la educación debe ser la base de toda acción. Y combatir en defensa propia debe aceptarse sin titubeos. El que no pelea para defender su vida no merece vivir". Citado en ibid., pág. 51.

5. Ibid.

6. Ibid., pág. 7.

7. Alain Locke, "The New Negro", en *The American Negro: His History and Literature* (Nueva York: Arno Press and *The New York Times*, 1968, pág. 7.

8. Ibid.

9. Ibid., pág. 15.

10. Ibid.

11. Absorbiendo influencias nacionales e internacionales en su trabajo, los artistas africanoamericanos buscaban modos de hacer imágenes que lanzarían a los africanoamericanos a un nuevo diálogo redefinido que desecharía la ima-

slavery. Like Negritude ideologies, they sought to define their own cultural heritage, free from the eroticized sexual voyeurism that plagued other roots of modernism.

12. Negritude had its roots in the revolt against slavery and colonial subjugation. The term was coined by Martiniquan Aimé Césaire, and the concept formulated and developed collectively with other black students of the Ecole Normale Supérieure in Paris in the 1930s. This ideology dominates the work of Césaire and Senegalese poet Leopold Senghor. The ideology asserts that blacks have their own culture and civilization and make unique contributions.

13. Gary A. Reynolds and Beryl J. Wright, "The Harmon Foundation in Context: Early Exhibitions and Alain Locke's Concept of a Racial Idiom of Expression, in *Against the Odds: African American Artists and the Harmon Foundation* (Newark: Newark Museum, 1989), pp. 13–14.

African-American Modernists and the Mexican Muralist School

1. "Charles Alston: Biographical Chronology," in *Charles Alston: Artist and Teacher* (New York: Kenkeleba House, 1990), p. 21. Alston is further included in this study because as artist and teacher he was crucial to the development of several younger artists. He was founder of the 306 Art Center and a cofounder of the Harlem Arts Guild. He also provided insights into the Mexican School of painters for many artists.

2. Alain Locke, *The New Negro* (New York: Albert and Charles Boni, 1925), p. 264.

3. Edmund B. Gaither, "Building on Porter," in *James A. Porter, Artist and Art Historian: The Memory of the Legacy* (Washington, D.C.: Howard University Gallery of Art, 1992), pp. 57ff.

4. This point was communicated to me by Latin American art historian Shifra M. Goldman.

5. Many African-American artists and other black artists from African and Caribbean nations held progressive views for self-determination in their culture. They sought, experimented with, and rejected organizations that they felt would embrace their ideology for self-determination.

6. Richard D. McKinzie, *The New Deal for Artists* (Princeton: Princeton University Press, 1973), p. 145.

7. Greta Berman, "Out of the Woodwork: A New Look at WPA/FAP Murals," Greta Berman Papers, Archives of American Art, Smithsonian Institution, Washington, D.C.

8. Jacqueline Rocker Brown, "The Works Progress Administration and the Development of an Afro-American Artist, Jacob Lawrence, Jr." (master's thesis, Howard University, 1974), p. 109, quoted in Ellen Harkins Wheat, *Jacob Lawrence: American Painter* (Seattle: Seattle Art Museum, 1986), p. 30.

9. Wheat, *Jacob Lawrence: American Painter*, p. 37, n. 50.

10. Ibid., p. 36, n. 48.

11. Jacob Lawrence, telephone conversation with author, August 17, 1995.

gen de la esclavitud. Como las ideologías de la negritud, buscaban definir su propio legado cultural, libres del voyerismo erotizado que plagaba las otras raíces del modernismo.

12. La Negritud tuvo sus raíces en la revuelta contra la esclavitud y la subyugación colonial. El término fue acuñado por el martinicano Aimé Césaire, y el concepto fue formulado y desarrollado colectivamente con otros estudiantes negros en la Ecole Normale Supérieure en París en la década de 1930. Esta ideología domina la obra de Césaire y del poeta senegalés Léopold Senghor. La ideología asevera que los negros tienen cultura y civilización propias y que hacen aportes únicos.

13. Gary A. Reynolds y Beryl J. Wright, "The Harmon Foundation in Context: Early Exhibitions and Alain Locke's Concept of a Racial Idiom of Expression", en *Against the Odds: African American Artists and the Harmon Foundation* (Newark: Newark Museum, 1989), págs. 13–14

Los modernistas africanoamericanos y la Escuela Muralista Mexicana

1. "Charles Alston: Biographical Chronology", en *Charles Alston: Artist and Teacher* (New York: Kenkeleba House, 1990), pág. 21. Además, se ha incluido a Alston en este estudio porque como artista y maestro, tuvo un papel crítico en el desarrollo de varios artistas más jóvenes. Fue fundador del Centro de Arte 306 y cofundador del Harlem Arts Guild (Gremio de Arte de Harlem). También proporcionó nuevas percepciones de la Escuela Mexicana de pintores para muchos artistas.

2. Alain Locke, *The New Negro* (Nueva York: Albert y Charles Boni, 1925), pág. 264.

3. Edmund B. Gaither, "Building on Porter", en *James A. Porter, Artist and Art Historian: The Memory of the Legacy* (Washington, D.C.: Howard University Gallery of Art, 1992), págs. 57 sigs.

4. Este punto me fue comunicado por la historiadora de arte latinoamericano Shifra M. Goldman.

5. Muchos artistas africanoamericanos y otros artistas negros de los países africanos y caribeños tenían ideas progresistas respecto a la autodeterminación en su cultura. Buscaban, probaban y rechazaban organizaciones que en su juicio apoyaban su ideología de autodeterminación.

6. Richard D. McKinzie, *The New Deal for Artists* (Princeton: Princeton University Press, 1973), pág. 145.

7. Greta Berman, "Out of the Woodwork: A New Look at WPA/FAP Murals", Greta Berman Papers, Archives of American Art, Smithsonian Institution, Washington, D.C.

8. Jacqueline Rocker Brown, "The Works Progress Administration and the Development of an Afro-American Artists, Jacob Lawrence, Jr." (tesis de maestría, Howard University, 1974), pág. 109, citado en Ellen Harkins Wheat, *Jacob Lawrence: American Painter* (Seattle: Seattle Art Museum, 1986), pág. 30.

9. Wheat, *Jacob Lawrence: American Painter*, pág. 37, n. 50.

10. Ibid., pág. 36, n. 48

12. "Draft Manifesto of the John Reed Clubs," in David Shapiro, ed., *Social Realism: Art As Weapon* (New York: Frederick Ungar, 1973), pp. 86–87.

13. Berman, "Out of the Woodwork."

14. Lucinda Gedeon, "The Introduction of the Artist Charles W. White (1918–1979): A Catalogue Raisonné," (master's thesis, University of California, Los Angeles, 1981), p. 11, n. 34.

15. Oakley Johnson, "The John Reed Club Convention," in Shapiro, ed., *Social Realism: Art As Weapon*, p. 50.

16. Rivera joined the Trotskyite International Communist League, but by 1939 he had begun to distance himself from the Communist Party in Mexico.

17. Charles Alston, interview with Albert Murray, October 19, 1968. Transcript in Charles Alston Papers, Archives of American Art, Washington, D.C., p. 17.

18. Gylbert Garvin Coker, "Charles Alston: The Legacy," in *Charles Alston: Artist and Teacher*, p. 21. The Harlem Hospital is located on 135th Street, across from where one of Alston's students, Jacob Lawrence, exhibited with him in May 1937. The artists had previously exhibited together in April 1937 at the Harlem Artists Guild at the 115th Street Library. As Alston's student, Lawrence was aware of the two murals at the Harlem Hospital.

19. Ibid. An easel painting titled *Magic and Medicine* (1935; present whereabouts unknown) was probably painted in preparation for the mural panels.

20. Alston, interview, p. 6.

21. Coker, "Charles Alston: The Legacy," p. 11.

22. Ibid., p. 12. See also Nathan I. Huggins, *Harlem Renaissance* (New York: Oxford University Press, 1971).

23. The central placement of a machine of the industrial world also appears in Orozco's Dartmouth College mural *The Epic of American Civilization: The Machine* (1932–34). Orozco felt that ideas should be expressed in paintings ("abstract visual forms") rather than narratives ("stories and other literary associations"), which he argued exist only in the mind of the spectators. He was critical of Rivera for relying too heavily on narrative. This information appears in the preface to *The Orozco Frescos at Dartmouth* (1932–33), Dartmouth College.

24. Alvia J. Wardlaw, "Metamorphosis: The Life and Art of John Biggers," in *The Art of John Biggers: View from the Upper Room* (New York: Harry N. Abrams in association with the Museum of Fine Arts, Houston, 1995).

25. Willard F. Motley, "Negro Art in Chicago," *Opportunity* 18 (January 1940): 22. As it turned out, White had written about the oppressive forces of racism in a booklet to recruit young communists in June 1934 in an article titled "Free Angelo Herndon" for the Young Worker. A photocopy is in the Charles White Papers, Woodruff Library, Clark/Atlanta University, Atlanta.

26. The incident occurred on February 3, 1946. A story titled "L I Cop Slays 2 Negroes: Citizens' Group Asks Probe" by Harry Raymond appeared in *Daily Worker* (February 6, 1946).

11. Jacob Lawrence, conversación telefónica con la autora, 17 de agosto de 1995.

12. "Draft Manifesto of the John Reed Clubs", en David Shapiro, recopilador, *Social Realism: Art As Weapon* (New York: Frederick Ungar, 1973), págs. 86–87.

13. Berman, "Out of the Woodwork".

14. Lucinda Gedeon, "The Introduction of the Artists Charles W. White (1918–1979): A Catalogue Raisonné" (tesis de maestría, University of California, Los Angeles, 1981), pág. 11, n. 34.

15. Oakley Johnson, "The John Reed Club Convention", en Shapiro, recopilador, *Social Realism: Art As Weapon*, pág. 50.

16. Rivera se unió a la Liga Comunista Internacional trotskista, pero para 1939 había empezado a distanciarse del Partido Comunista de México.

17. Charles Alston, entrevista por Albert Murray, 19 de octubre de 1968. Transcripción en los Charles Alston Papers, Archives of American Art, Washington, D.C., pág. 17.

18. Gylbert Garvin Coker, "Charles Alston: The Legacy", en *Charles Alston: Artist and Teacher*, pág. 21. El Hospital de Harlem se ubica en la calle 135, frente a donde un estudiante de Alston, Jacob Lawrence, expuso con él en mayo de 1937. Los artistas habían expuesto sus obras juntos en abril de 1937 en el Gremio de Artistas de Harlem en la Biblioteca de la calle 115. Como estudiante de Alston, Lawrence sabía de los dos murales en el Hospital de Harlem.

19. Ibid. Una pintura de caballete titulada *Magia y medicina* (1935; ubicación actual desconocida) pintada probablemente en preparación para los paneles del mural.

20. Alston, entrevista, pág. 6.

21. Coker, "Charles Alston: The Legacy", pág. 11.

22. Ibid., pág. 12. Véase también Nathan I. Huggins, *Harlem Renaissance* (Nueva York: Oxford University Press, 1971).

23. La ubicación de una máquina del mundo industrial en el centro de la composición también aparece en el mural en Dartmouth College *La epopeya de la civilización americana: La máquina* de Orozco (1932–34). Orozco pensó que sus ideas debían expresarse en pinturas ("formas abstractas visuales") en lugar de narrativas ("cuentos y otras asociaciones literarias"), que según él existían únicamente en la mente de los espectadores. Criticaba a Rivera por apoyarse demasiado en la narrativa. Esta información aparece en el prefacio a *The Orozco Frescos at Dartmouth* (1932–33), Dartmouth College.

24. Alvia J. Wardlaw, "Metamorphosis: The Life and Art of John Biggers", en *The Art of John Biggers: View from the Upper Room* (Nueva York: Harry N. Abrams en conjunto con el Museo de Bellas Artes, Houston, 1995).

25. Willard F. Motley, "Negro Art in Chicago", *Opportunity* 18 (enero 1940): 22. En realidad, White sí había escrito sobre las fuerzas opresivas del racismo en un panfleto para reclutar a jóvenes comunistas en junio de 1934 en un artículo titulado "Free Angelo Herndon" (Libertad para Angelo Herndon),

27. Alston, interview, p. 10.

28. "If We Must Die" (1919), repr. in Richard Barksdale and Kenneth Kinnamon, eds., *Black Writers of America: A Comprehensive Anthology* (New York: Macmillan, 1972), pp. 493–94.

29. Wheat, *Jacob Lawrence: American Painter*, p. 59, n. 3.

30. Ibid., p. 59, n. 4.

31. One of the six goals of the John Reed Club, under which all intellectuals were to unite, was the "fight against white chauvinism against all forms of Negro discrimination or persecution and against the persecution of the foreign-born." Another goal was to "fight against the influence of middle-class ideas in the work of revolutionary writers and artists." Shapiro, "Draft Manifesto of the John Reed Clubs," *Social Realism: Art As Weapon*, p. 46.

32. Patricia Hills, S*ocial Concern and Urban Realism: American Painting of the 1930s* (Boston: Boston University Art Gallery, 1983), p. 15.

33. Langston Hughes, "Scottsboro," *Opportunity* 9 (December 1931): 379. Reprinted by permission of the National Urban League, Inc.

34. Oliver W. Larkin, "Background, Social and Aesthetic," in Shapiro, ed., *Social Realism: Art As Weapon*, p. 136.

35. Hills, *Social Concern and Urban Realism*, p. 4.

36. Ibid., p. 105.

37. John Wilson, interview by author, Brookline, Mass., April 30, 1994.

38. Gedeon, "The Introduction of the Artist Charles W. White (1918–1979): A Catalogue Raisonné," p. 11, n. 22.

39. McKinzie, *New Deal for Artists*, p. 108.

40. Shapiro, *Social Realism: Art As Weapon*, p. 61.

41. James Oles, *South of the Border: Mexico in the American Imagination, 1914–1947* (Washington, D.C.: Smithsonian Institution Press, 1993), p. 19.

42. Jacinto Quirarte, *Mexican American Artists* (Austin: University of Texas Press, 1931), p. 31.

43. Jean Charlot, *The Mexican Mural Renaissance, 1920–1925* (New Haven: Yale University Press, 1963), p. 68.

44. Paul J. Sachs, *Modern Prints and Drawings: A Guide to a Better Understanding of Modern Draughtsmanship* (New York: Alfred A. Knopf, 1954), p. 195.

45. See Reiman's discussion "Constructing a Modern Mexican Art, 1910–1940," in *South of the Border*, pp. 19–29.

46. Oles, *South of the Border*, p. 43.

47. Sachs, *Modern Prints and Drawings*, p. 195.

48. Wheat, *Jacob Lawrence: American Painter*, p. 37, n. 57. Lawrence credits Charles Alston with introducing him to the Mexican muralists through readings and illustrations in books. While he concedes that the influence was secondhand, Lawrence came to admire and know Orozco later in life.

para el *Young Worker*. Hay una fotocopia en los archivos de Charles White, Woodruff Library, Clark/Atlanta University, Atlanta.

26. Este incidente ocurrió el 3 de febrero de 1946. Un artículo titulado "L. I. Cop Slays 2 Negroes: Citizens' Group Asks Probe" (Agente en Long Island mata a dos negros: grupo de civiles reclama investigación), por Harry Raymond, apareció en el periódico *Daily Worker* (6 de febrero de 1946).

27. Alston, entrevista, pág. 10.

28. "If We Must Die" (1919), reproducido en Richard Barksdale y Kenneth Kinnamon, eds., *Black Writers of America: A Comprehensive Anthology* (Nueva York: Macmillan, 1972), págs. 493–94.

29. Wheat, *Jacob Lawrence: American Painter*, pág. 59, n. 3.

30. Ibid., pág. 59, n. 4.

31. Una de las seis metas bajo las cuales todos los intelectuales del Club John Reed tenían que unirse era el "combate contra la patriotería blanca, contra toda forma de discriminación contra el negro o persecución contra el que haya nacido en el extranjero". Otra meta era "combatir la influencia de ideas de clase media en la obra de escritores y artistas revolucionarios". Shapiro, "Draft Manifesto of the John Reed Clubs", *Social Realism: Art As Weapon*, pág. 46.

32. Patricia Hills, *Social Concern and Urban Realism: American Painting of the 1930s* (Boston: Boston University Art Gallery, 1983), pág. 15.

33. Langston Hughes, "Scottsboro", *Opportunity* 9 (diciembre de 1931): 379.

34. Oliver W. Larkin, "Background, Social and Aesthetic", en Shapiro, ed., *Social Realism: Art As Weapon*, pág. 136.

35. Hills, *Social Concern and Urban Realism*, pág. 4.

36. Ibid., pág. 105.

37. John Wilson, entrevista por la autora, Brookline, Massachusetts, 30 de abril de 1994.

38. Gedeon, "The Introduction of the Artist Charles W. White (1918–1979): A Catalogue Raisonné", pág. 11, n. 22.

39. McKinzie, *New Deal for Artists*, pág. 108.

40. Shapiro, *Social Realism: Art As Weapon*, pág. 61.

41. James Oles, *South of the Border: Mexico in the American Imagination, 1914–1947* (Washington, D.C.: Smithsonian Institution Press, 1993), pág. 19.

42. Jacinto Quirarte, *Mexican American Artists* (Austin: University of Texas Press, 1931), pág. 31.

43. Jean Charlot, *The Mexican Mural Renaissance, 1920–1925* (New Haven: Yale University Press, 1963), pág. 68.

44. Paul J. Sachs, *Modern Prints and Drawings: A Guide to a Better Understanding of Modern Draughtsmanship* (Nueva York: Alfred A. Knopf, 1954), pág. 195.

45. Véase la discusión por Reiman en "Constructing a Modern Mexican Art, 1910–1940", en *South of the Border*, págs. 19–29.

49. Lawrence explained his initial contact with social realism and the work of the muralists this way: "This was the way that all artists in every area were thinking: the writers, the artists, the people in the theater . . . It wasn't a selection on my part. It was just that this was the trend, this was it . . . And therefore any youngster involved in that period of art, this was all he would get. Because his teachers were oriented in this way." Ibid., p. 37, n. 56.

50. *San Francisco Chronicle*, October 6, 1935.

51. Verna Arvey, "Sargent Johnson," *Opportunity* 17 (July 1939): 214.

52. Ibid.

53. Ibid.

54. Donald Bogle, *Toms, Coons and Mulattoes, Mammies and Bucks: An Interpretive History of Blacks in American Films* (New York: Viking Press, 1973).

55. Ironically, though Johnson encouraged other African-American artists to "go South" to find the characteristic "primitive slave type," he only visited the South once, when he traveled to New Orleans, where the mammy image stereotype is perpetuated in the form of salt and pepper shakers, dolls, potholders, and souvenirs.

56. Arvey, "Sargent Johnson," p. 213.

57. Ibid., p. 214.

58. Ibid., p. 213.

59. The author is currently organizing a retrospective of the work of Sargent Claude Johnson that will open at the San Francisco Museum of Modern Art in fall 1997.

60. Oles, *South of the Border*, p. 17.

61. The lyrics to strange fruit were a poem written by Lewis Allen and Holiday recorded it first for Commodore Records, April 20, 1939.

62. Albert Murray, "An Interview with Hale Woodruff," in *Hale Woodruff: 50 Years of His Art* (New York: Studio Museum in Harlem, 1979), p. 78.

63. Quoted in John Lovell, Jr. *Black Song: The Forge and the Flame, The Story of How the Afro-American Spiritual Was Hammered Out* (New York: Macmillian, 1972), p. 521.

64. Albon, L. Holsey, "Erosion Control for Soils and Souls," *Opportunity* 15 (January 1937): 45.

65. *Hale Woodruff: 50 Years of His Art*, p. 77.

66. Ibid., p. 60.

67. Southland seems to be a term that was commonly used to refer to the South. In an editorial titled "O Southland" in *Opportunity* (April 1931), disappointment is voiced toward a supposedly enlightened South.

68. The interpretive information on this mural comes from sketchy archival records at the Wadell Art Gallery at Atlanta University. It is not known who interpreted the murals or when the information was written or placed in the files. The information consists of the title for each panel and an identification of the principle figures.

46. Oles, *South of the Border*, pág. 43.

47. Sachs, *Modern Prints and Drawings*, pág 195

48. Wheat, *Jacob Lawrence: American Painter*, pág. 37, n. 57. Lawrence le acredita a Charles Alston haberle hecho conocer a los muralistas mexicanos mediante lecturas e ilustraciones en libros. Aunque admite que la influencia era de segunda mano, Lawrence llegó a admirar y a conocer a Orozco más tarde.

49. Lawrence explicó su contacto inicial con el realismo social y el trabajo de los muralistas de esta manera: "Así pensamos todos los artistas en todos los campos: los escritores, los artistas, la gente del teatro . . . No fue elección mía. Sólo fue parte de la tendencia, eso era todo . . . Y entonces cualquier joven involucrado en ese período del arte, eso era todo lo que recibiría. Porque sus maestros tenían esa orientación". Ibid., pág. 37, n. 56.

50. *San Franciso Chronicle*, 6 de octubre de 1935.

51. Verna Arvey, "Sargent Johnson", *Opportunity* 17 (julio de 1939): 214.

52. Ibid.

53. Ibid.

54. Donald Bogle, *Toms, Coons and Mulattoes, Mammies and Bucks: An Interpretive History of Blacks in American Films* (Nueva York: Viking Press, 1973).

55. Irónicamente, aunque Johnson alentaba a otros artistas africanoamericanos a "andar al Sur" para encontrar "el tipo primitivo de esclavo", él visitó el Sur sólo una vez, cuando viajó a Nueva Orleans, donde se perpetúa la imagen de las niñeras negras en la forma de saleros y pimenteros, muñecas, agarraderas de cazuelas y otros mementos.

56. Arvey, "Sargent Johnson", pág. 213.

57. Ibid., pág. 214.

58. Ibid., pág. 213.

59. La autora actualmente está preparando una muestra restrospectiva de las obras de Sargent Claude Johnson que se inaugurará en el Museo de Arte Moderno de San Francisco en el otoño de 1997.

60. Oles, *South of the Border*, pág. 17.

61. La letra de esta canción era un poema de Lewis Allen; Holiday la grabó primero para Commodore Records, el 20 de abril de 1939.

62. Albert Murray, "An Interview with Hale Woodruff", en *Hale Woodruff: 50 Years of His Art* (Nueva York: Studio Museum in Harlem, 1979), pág. 78.

63. Citado en John Lovell, Jr. *Black Song: The Forge and the Flame, The Story of How the Afro-American Spiritual Was Hammered Out* (Nueva York: Macmillan, 1972), pág. 521.

64. Albon, L. Holsey, "Erosion Control for Soils and Souls", *Opportunity* 15 (enero de 1937): 45.

65. *Hale Woodruff: 50 Years of His Art*, pág. 77.

66. Ibid., pág. 60.

69. Interview by author with the present owner, who received this interpretation from the first owner.

70. This mural is extremely provocative and warrants further scholarly attention.

71. Gedeon, "The Introduction of the Artist Charles W. White (1918–1979): A Catalogue Raisonné," p. 30, n. 38. Charles White had been attempting to go to Mexico since 1942 when he received a Rosenwald Fellowship but was unable to leave the country because he was inducted into the armed services. Instead, he and Catlett went to the Hampton Institute, where he painted the tempera mural *The Contribution of the Negro to Democracy in America* in 1943.

72. In the 1960s, because of ill health, White returned to printmaking. Ibid., p. 30.

73. Gedeon, "The Introduction of the Artist Charles W. White (1918–1979): A Catalogue Raisonné," p. 33.

74. Samella Lewis, *The Art of Elizabeth Catlett* (Claremont, Calif.: Hancraft Studio, 1984), p. 19.

75. Ibid.

76. McKinzie, *New Deal for Artists*, p. 108.

77. Lewis, *The Art of Elizabeth Catlett*, p. 21.

78. Elizabeth Catlett, conversation with author, Cuernavaca, Mexico, December 4, 1995.

79. Ibid.

80. Ibid., p. 110.

81. Coker, "Charles Alston: The Legacy," p. 15.

82. Ibid., p. 11.

83. Lawrence Schmecbeir, *John Steuart Curry's Pageant of America* (New York: American Artists Group, 1943).

84. Wilson, interview.

85. Ibid.

86. Ibid. Although Wilson only knew the Mexican work through books, he recalls that Orozco's Escuela Nacional Prepartoria mural of soldiers going to war with women embracing in the foreground was an influence on his own painting *Grief* (1943).

87. Ibid.

88. Lowery Stokes Sims, "Myth and Primitivism: The Work of Wifredo Lam In the Context of the New York School and the School of Paris, 1942–1952," in *Wifredo Lam and His Contemporaries, 1938–1952* (New York: Studio Museum in Harlem, 1992), p. 76. While Newman seemed to share some of Alain Locke's philosophies on indigenous art, his theories were based more in the Freudian psychology, which had little impact on African-American artists.

67. "Southland" (tierra sureña) era un término que parece haber sido común. En un editorial titulado "O Southland" en *Opportunity* (abril de 1931), se expresa decepción respecto al Sur supuestamente iluminado.

68. La información interpretativa sobre este mural viene de registros incompletos de archivos en la Wadell Art Gallery de Atlanta University. No se sabe quién interpretó los murales ni cuándo se escribió esta información o cuándo se archivó. La información consiste del título de cada panel y una identificación de las figuras principales.

69. Entrevista del autor con el dueño actual, que recibió la información del primer dueño de la obra.

70. Este mural fue extremadamente provocador y merece más atención de los expertos.

71. Gedeon, "The Introduction of the Artist Charles W. White (1918–1979): A Catalogue Raisonné", pág. 30, n. 38. Charles White había tratado de llegar a México desde 1941 cuando recibió una subvención Rosenwald pero no pudo salir del país porque lo reclutaron para las fuerzas armadas. En cambio, él y Catlett fueron al Hampton Institute, donde pintó el mural al temple *La contribución del negro a la democracia en América* en 1943.

72. En los años 1960, debido a su mala salud, White volvió a hacer grabados. Ibid., pág. 30.

73. Gedeon, "The Introduction of the Artist Charles W. White (1918–1979): A Catalogue Raisonné", pág. 33.

74. Samella Lewis, *The Art of Elizabeth Catlett* (Claremont, Calif.: Hancraft Studio, 1984), pág. 19.

75. Ibid.

76. McKinzie, *New Deal for Artists*, pág. 108.

77. Lewis, *The Art of Elizabeth Catlett*, pág. 21.

78. Elizabeth Catlett, conversación con la autora, Cuernavaca, México, 4 de diciembre de 1995.

79. Ibid.

80. Ibid., pág. 110.

81. Coker, "Charles Alston: The Legacy", pág. 15.

82. Ibid., pág. 11.

83. Lawrence Schmecbeir, *John Steuart Curry's Pageant of America* (Nueva York: American Artists Group, 1943).

84. Wilson, entrevista.

85. Ibid.

86. Ibid. Aunque Wilson conocía el trabajo mexicano sólo por libros, recuerda que el mural de Orozco en la Escuela Nacional Preparatoria de los soldados yendo a la guerra, con la mujeres abrazando a los del primer plano, influenció su propia pintura *Dolor* (1943).

89. Ibid.

90. Hills, *Social Concern and Urban Realism*, p. 12.

91. Enslaved African-Americans and newly freed men and women were often viewed as peasants by foreign and native artists, largely as a result of the convention of heroic French peasants developed by Jean-François Millet and others. Wilson says that when he made his black-and-white drawings and prints in 1946, he was very angry about the unequal treatment of blacks in the United States.

92. Gedeon, "The Introduction of the Artist Charles W. White (1918–1979): A Catalogue Raisonné," p. 26, n. 33.

93. Both artists, especially Lam, were known to African-American artists through Langston Hughes, who made several trips to Cuba, his first one with a formal introduction to an artist friend of Covarrubias. See Langston Hughes's *I Wonder as I Wander, An Autobiographical Journey* (New York: Thunder's Mouth Press, 1956), p. 7.

The Mexican School, Its African Legacy, and the "Second Wave" in the United States

1. Houston A. Baker, Jr., *Modernism and the Harlem Renaissance* (Chicago: University of Chicago Press) 1987, pp. 91–92.

2. David Alfaro Siqueiros, "Vida Americana," Barcelona, May 1921.

3. Printed in the newspaper *El Machete*, Mexico City, 1924. Citation from English version in Ades, ed., *Art in Latin America*, p. 324.

4. "Black American writing had outgrown its innocence," says Nathan Irvine Huggins. "The writing of the thirties and forties and after was much more tough and self-confident than would have been possible in the twenties. Thus, there was a new spirit of social realism." Huggins, *Voices From the Harlem Renaissance* (New York: Oxford University Press), 1976, p. 369. For reception to the Mexicans as vanguard, see Shifra M. Goldman, "Siqueiros and Three Early Murals in Los Angeles," in Goldman, *Dimensions of the Americas: Art and Social Change in Latin America and the United States* (Chicago: University of Chicago Press, 1994), pp. 87–100.

5. Magnus Mörner, *Race Mixture in the History of Latin America* (Boston: Little, Brown and Co., 1967), p. 1. Mörner gives extensive information about the caste system in Mexico and Peru, which was the basis for the infamous caste paintings.

6. The earliest and most noted investigator on Afro-Mexicans was Gonzalo Aguirre Beltrán, who studied with Melville Herskovits at Northwestern University. See Aguirre Beltrán's *La población negra de México: estudio etnográfico* (Mexico City: Fondo de Cultural Económica, 1946; new edition, 1972).

7. Examples of such caste paintings are reproduced in the catalogue *Mexico: Splendors of Thirty Centuries* (New York: The Metropolitan Museum of Art, 1990), pp. 432–34.

8. Laurance P. Hurlburt, *The Mexican Muralists in the United States* (Albuquerque: The University of New Mexico Press, 1989), pp. 45, 47.

87. Ibid.

88. Lowrey Stokes Sims, "Myth and Primitivism: The Work of Wifredo Lam in the Context of the New York School and the School of Paris, 1942–1952", en *Wifredo Lam and His Contemporaries, 1938–1952* (Nueva York: Studio Museum in Harlem, 1992), pág. 76. Aunque Newman parece haber compartido algunas de las ideas de Alain Locke sobre el arte indígena, sus teorías se basaban más en la psicología freudiana, que tuvo poco impacto en los artistas africanoamericanos.

89. Ibid.

90. Hills, *Social Concern and Urban Realism*, pág. 12.

91. Los africanoamericanos esclavizados y los libertos frecuentemente eran vistos como campesinos por artistas extranjeros y nacionales, en gran parte por la convención de campesinos franceses heroicos, desarrollada por Jean François Millet y otros. Wilson dice que cuando hizo sus dibujos y grabados en blanco y negro en 1946, estaba muy resentido por el trato desigual que recibían los negros en los Estados Unidos.

92. Gedeon, "The Introduction of the Artist Charles W. White (1918–1979): A Catalogue Raisonné", pág. 26, n. 33.

93. Ambos artistas, especialmente Lam, eran conocidos por los artistas africanoamericanos gracias a Langston Hughes, que hizo varios viajes a Cuba, el primero con una introducción formal a un artista amigo de Covarrubias. Véase Langston Hughes, *I Wonder as I Wander, An Autobiographical Journey* (Nueva York: Thunder's Mouth Press, 1956), pág. 7.

La Escuela Mexicana, su herencia africana, y la "segunda ola" en los Estados Unidos

1. Houston A. Baker, Jr., *Modernism and the Harlem Renaissance* (Chicago: University of Chicago Press, 1987), págs. 91–92.

2. David Alfaro Siqueiros, "Vida Americana," Barcelona, mayo de 1921. Raquel Tibol, *Siqueiros: Vida y obra* (Ciudad de México: Colección Metropolitana, 1973), págs. 49, 51.

3. Redactado por Siqueiros, Secretario General del Sindicato, y que firmaron junto con Diego Rivera, Fermín Revueltas, José Clemente Orozco, Ramón Alva Guadarrama, Germán Cueto y Carlos Mérida. Fue publicado en el núm. 7 del periódico *El Machete*, en la segunda quincena de junio de 1924. Raquel Tibol, *David Alfaro Siqueiros: Un mexicano y su obra* (Ciudad de México: Empresas Editoriales, S.A., 1969), págs. 89–90.

4. "La literatura negra americana había dejado atrás su inocencia", dice Nathan Irvine Huggins. "Los escritos de los años 30 y 40 y más tarde eran mucho más duros y seguros de lo que hubiera sido posible en los años 20. Así, había un nuevo espíritu de realismo social". Huggins, *Voices From the Harlem Renaissance* (Nueva York: Oxford University Press), 1976, pág. 369. Para la acogida de los mexicanos como vanguardia, véase Shifra M. Goldman, "Siqueiros and Three Early Murals in Los Angeles", en Goldman, *Dimensions of the Americas: Art and Social Change in Latin America and the United States* (Chicago: University of Chicago Press, 1994), págs. 87–100.

9. Raquel Tibol, *Siqueiros: Introductor de realidades* (Mexico City: Universidad Autónoma de México, 1961), p. 108. Siqueiros indicated at the time that the mural was a "small professional contribution by the author of the work to the struggle of the progressive sectors of the Cuban population against the remnants of racial discrimination that lamentably still existed in the democratic land of Maceo." Lacking official Cuban support, the mural was painted in a private apartment, and its survival is uncertain. See Tibol, *David Alfaro Siqueiros: Un mexicano y su obra* (Mexico City: Empresas Editoriales, 1969), p. 284. Translation mine.

10. I am, of course, relying on *published* images issued in Mexico, the United States, and Germany. The last source, and the most recent, is the well researched and comprehensive: Helga Prignitz, *TGP: Ein Grafiker Kollektiv in Mexico von 1937–1977* (Berlin: Verlag Richard Seitz & Co., 1981).

11. Taller de Gráfica Popular, *450 años de lucha: Homenaje al pueblo mexicano* (Mexico City: Talleres Gráficos de la Nación, ca. 1947; reissued 1960). The portfolio contains 146 prints on 450 years of the Mexican people's struggles. Translation mine.

12. Michael C. Meyer and William L. Sherman, *The Course of Mexican History* (5th ed., New York: Oxford University Press, 1995), pp. 216–17. In 1932, San Lorenzo de los Negros was renamed in honor of Yanga, a Muslim man from what is now Nigeria. See Miriam Jiménez Román, "What is a Mexican," in *Africa's Legacy in Mexico: Photographs by Tony Gleaton*, (Washington, D.C.: Smithsonian Institution Traveling Exhibition Service, 1993), p. 8.

13. As nearly as I have been able to ascertain, there were twelve (or more) prints in the series, and approximately eleven artists, since Francisco Mora (Catlett's husband) did two. The TGP members also included Alberto Beltrán, Angel Bracho, Erasto Cortés Juárez, Leopoldo Méndez, Pablo O'Higgins, and Mariana Yampolsky. The series was intended for publication in a Harlem newspaper. See "Twenty Years of the Taller de Gráfica Popular," in *Artes de México* 3, no. 18 (July and August 1957): n.p.

14. For full and well-illustrated accounts of the U.S. street mural movement see Eva Cockcroft, John Weber, and James Cockcroft, *Toward a People's Art: The Contemporary Mural Movement* (New York: E. P. Dutton & Co., 1977); and Alan W. Barnett, *Community Murals: The People's Art* (Philadelphia: The Art Alliance Press, 1984). There are also useful regional mural guides for Los Angeles, the San Francisco Bay area, and Chicago.

15. Barnett, *Community Murals*, p. 24. See also Floyd Coleman, "Black Colleges: The Development of an African-American Visual Tradition," *International Review of African American Art* 2, no. 3 (1994): 30–38.

16. Information about Walker, unless otherwise noted, derives from my telephone interview with the artist, October 6, 1995.

17. Victor A. Sorell, ed., *Images of Conscience: The Art of Bill Walker* (Chicago: Chicago State University Galleries, 1987). Samella Lewis (who went on to become an outstanding promoter of African-American art, teacher, editor of a magazine, author, founder of galleries and a museum, and painter), hearing that Walker had won a prize in a school with only two black students, sought him out and invited him to live with her husband and family. They spent time drawing together and got mural painting jobs in "night clubs and barbecue houses" to earn a living. Lewis, who studied with Catlett at Dillard

5. Magnus Mörner, *Race Mixture in the History of Latin America* (Boston: Little, Brown and Co., 1967), pág. 1. Mörner ofrece información extensa sobre el sistema de castas en México y el Perú, que era la base de las infames pinturas de castas.

6. El primer investigador y el más conocido de los afromexicanos fue Gonzalo Aguirre Beltrán, que estudió con Melville Herskovits en Northwestern University. Véase Aguirre Beltrán, *La población negra de México: estudio etnográfico* (Ciudad de México: Fondo de Cultura Económica, 1946; reeditado 1972).

7. Algunos ejemplos de estas pinturas se reproducen en el catálogo *Mexico: Splendors of Thirty Centuries* (Nueva York: The Metropolitan Museum of Art, 1990), págs. 432–34.

8. Laurance P. Hurlburt, *The Mexican Muralists in the United States* (Albuquerque: The University of New Mexico Press, 1989), págs. 45, 47.

9. Raquel Tibol, *Siqueiros: Introductor de realidades* (Ciudad de México: Universidad Autónoma de México, 1961), pág. 108. Siqueiros indicó en ese momento que el mural era "un pequeño aporte profesional de su autor a la lucha de los sectores progresistas del pueblo cubano contra los restos de discriminación racial que aún subsisten lamentablemente en la democrática tierra de Maceo". Por falta de apoyo cubano oficial, el mural se pintó en un apartamento privado, y no se sabe de su supervivencia. Véase Tibol, *David Alfaro Siqueiros: Un mexicano y su obra* (Ciudad de México: Empresas Editoriales, 1969), pág. 284.

10. Mis fuentes, claro está, son las imágenes *editadas* en México, los Estados Unidos, y Alemania. La fuente más reciente es la edición bien documentada y extensa por Helga Prignitz, *TGP: Ein Grafiker Kollectiv in Mexico von 1937–1977* (Berlin: Verlag Richard Seitz & Co., 1981).

11. Taller de Gráfica Popular, *450 años de lucha: Homenaje al pueblo mexicano* (Ciudad de México: Talleres Gráficos de la Nación, ca. 1947; reeditado 1960). El portafolio tiene 146 grabados.

12. Michael C. Meyer y William L. Sherman, *The Course of Mexican History* (5ª edición, Nueva York: Oxford University Press, 1995), págs. 216–17. En 1932, San Lorenzo de los Negros se rebautizó con el nombre de Yanga, un musulmán de lo que es ahora Nigeria. Véase Miriam Jiménez Román, "What is a Mexican", en *Africa's Legacy in Mexico: Photographs by Tony Gleaton* (Washington, D. C.: Smithsonian Institution Traveling Exhibition Service, 1993), pág. 8.

13. Hasta donde he podido averiguar, hubo por lo menos doce grabados en la serie, por aproximadamente once artistas, dado que Francisco Mora (marido de Catlett) realizó dos. Los miembros del TGP también incluían a Alberto Beltrán, Angel Bracho, Erasto Cortés Juárez, Leopoldo Méndez, Pablo O'Higgins, y Mariana Yampolsky. La serie fue hecha para ser publicada en un periódico de Harlem. Véase "Twenty Years of the Taller de Gráfica Popular", en *Artes de México* 3, núm. 18. (julio y agosto de 1957): sin pág.

14. Para descripciones completas y ampliamente ilustradas del movimiento muralista de los E.U., véase Eva Cockcroft, John Weber, y James Cockcroft. *Toward a People's Art: The Contemporary Mural Movement.* (New York: E. P. Dutton & Co., 1977); y Alan W. Barnett, *Community Murals: The People's Art* (Filadelfia: The Art Alliance Press, 1984).

University in New Orleans and then went on to Hampton Institute, recalls that in 1943 Lowenfeld had organized a conference on the Mexican muralists at Hampton, the same year Charles White completed his mural there. Samella Lewis, interview with author, Los Angeles, September 29, 1995.

15. Barnett, *Community Murals*, pág. 24. Véase también Floyd Coleman, "Black Colleges: The Development of an African-American Visual Tradition", *International Review of African American Art* 2, núm. 3 (1994): 30–38.

16. Toda información sobre Walker, cuando no se indica aquí otra fuente, proviene de mi entrevista con el artista, 6 de octubre de 1995.

17. Victor A. Sorell, ed., *Images of Conscience: The Art of Bill Walker* (Chicago: Chicago State University Galleries, 1987). Samella Lewis (que después llegó a ser promotora destacada del arte africanoamericano, maestra, directora de revista, autora, fundadora de galerías y de un museo, y pintora), al saber que Walker había ganado un premio en una escuela donde había solamente dos alumnos negros, lo buscó y lo invitó a vivir con su marido y familia. Pasaron tiempo dibujando juntos y consiguieron trabajos para pintar murales en "cabarets y casas de barbacoas" para ganarse la vida. Lewis, que estudió con Catlett en Dillard University en Nueva Orleans y después asistió al Hampton Institute, recuerda que Lowenfeld había organizado un encuentro sobre los muralistas mexicanos en Hampton en 1943, el mismo año en que Charles White terminó su mural allá. Samella Lewis, entrevista con la autora, Los Angeles, 29 de septiembre de 1995.

Catalogue

The Museum of Modern Art

The Mexican Muralist School
La Escuela Muralista Mexicana

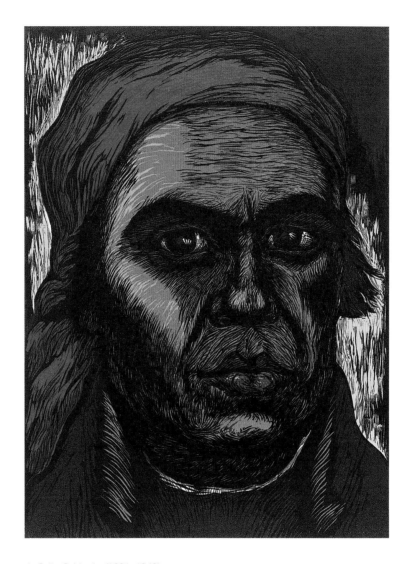

1. Celia Calderón (1921–1969)
Morelos, 1947 (from the portfolio
*Graphic Works of the Mexican
Revolution*/del portafolio "Estampas
de la Revolución Mexicana")
Color linocut
16 x 10¾ inches
Private collection, Oakland

2. Miguel Covarrubias (1904–1957)
Rockefeller Discovering the Rivera Murals
(Rockefeller descubriendo los murales
de Rivera), 1933
Gouache on paper
14 x 10 inches
The FORBES Magazine Collection,
New York

3. Miguel Covarrubias
The Museum of Modern Art Presents
Twenty Centuries of Mexican Art
(El Museo de Arte Moderno presenta
veinte siglos de arte mexicano), 1940
Watercolor on paper
15⅜ x 22½ inches
Yale University Art Gallery, New
Haven; gift of Sra. Rosa R. de
Covarrubias

4. Sarah Jiménez (b. 1928)
and Alberto Beltrán (b. 1923)
Teachers' Struggles
(Luchas de los maestros), 1947
(from the portfolio *Graphic Works of
the Mexican Revolution*/del portafolio
"Estampas de la Revolución Mexicana")
Linocut
10¾ x 16 inches
Private collection, Oakland

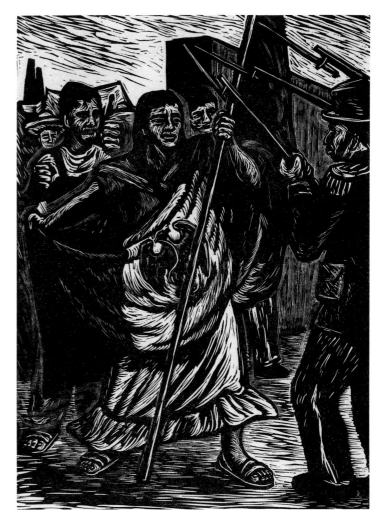

5. Sarah Jiménez (b. 1928)
Lucrecia Toriz, 1947
(from the portfolio *Graphic Works of
the Mexican Revolution*/del portafolio
"Estampas de la Revolución Mexicana")
Linocut
16 x 10¾ inches
Private collection, Oakland

6. Sarah Jiménez
Carmen Serdan, 1947
(from the portfolio *Graphic Works of the
Mexican Revolution*/del portafolio
"Estampas de la Revolución Mexicana")
Linocut
16 x 10¾ inches
Private collection, Oakland

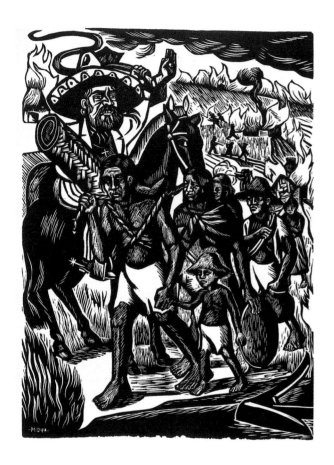

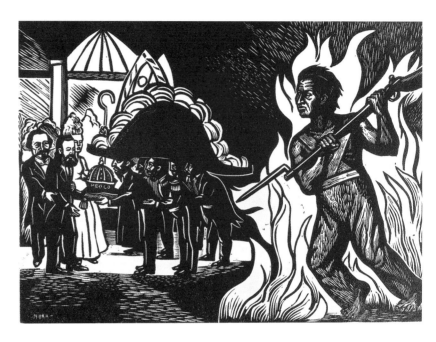

7. Francisco Mora (b. 1922)
Land Is Taken Away from the Native Mexicans
(Los indígenas de México son despojados de sus tierras), 1947
(from the portfolio *Graphic Works of the Mexican Revolution*/del portafolio "Estampas de la Revolución Mexicana")
Linocut
16 x 10¾ inches
Private collection, Oakland

8. Francisco Mora
The Conservators and the Second Empire
(Los conservadores y el Segundo Imperio), 1947
(from the portfolio *Graphic Works of the Mexican Revolution*/del portafolio "Estampas de la Revolución Mexicana")
Linocut
10¾ x 16 inches
Private collection, Oakland

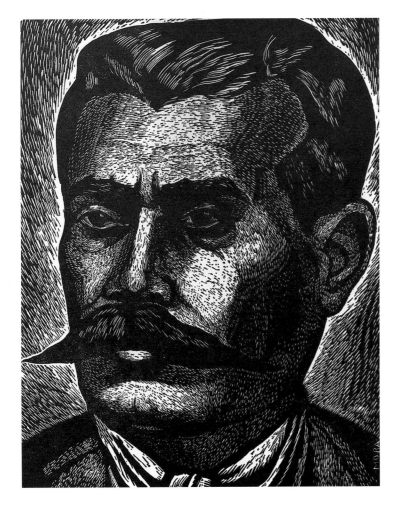

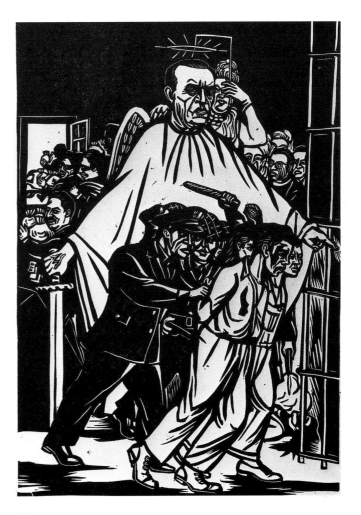

9. Francisco Mora
Emiliano Zapata, Leader of the Agrarian Revolution
(Emiliano Zapata, líder de la revolución agraria), 1947
(from the portfolio *Graphic Works of the Mexican Revolution*/del portafolio "Estampas de la Revolución Mexicana")
Linocut
16 x 10¾ inches
Private collection, Oakland

10. Francisco Mora
Contradictions Under Ruiz Cortines
(Contradicciones bajo Ruiz Cortines), 1947
(from the portfolio *Graphic Works of the Mexican Revolution*/del portafolio "Estampas de la Revolución Mexicana")
Linocut
16 x 10¾ inches
Private collection, Oakland

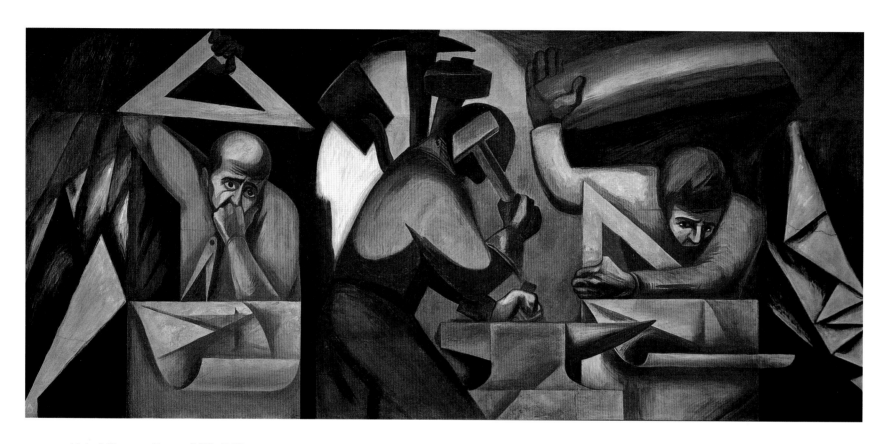

11. José Clemente Orozco (1883–1949)
Creative Man: Science, Work, and Art
(Hombre creativo: Ciencia, trabajo y
artes), 1930–31
Fresco
6¼ × 16 feet
The New School for Social Research,
New York

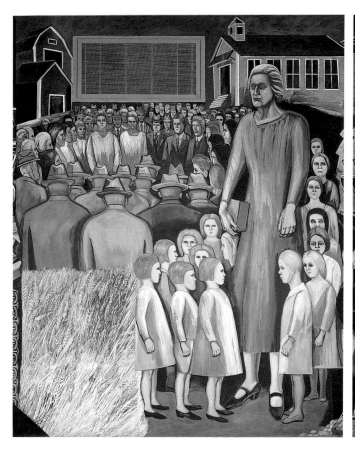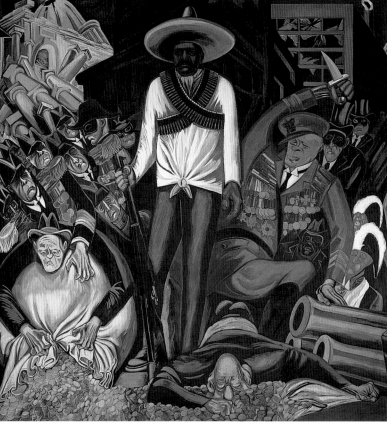

12, 13. José Clemente Orozco
The Epic of American Civilization: Anglo-America and *Hispano-America*
(La epopeya de la civilización americana: Angloamérica y Hispanoamérica),
1932–34
Two of twenty-six panels
Fresco
10 x 8¾ feet, 10 x 10 feet
Hood Museum of Art; commissioned
by the Trustees of Dartmouth College,
Hanover, New Hampshire

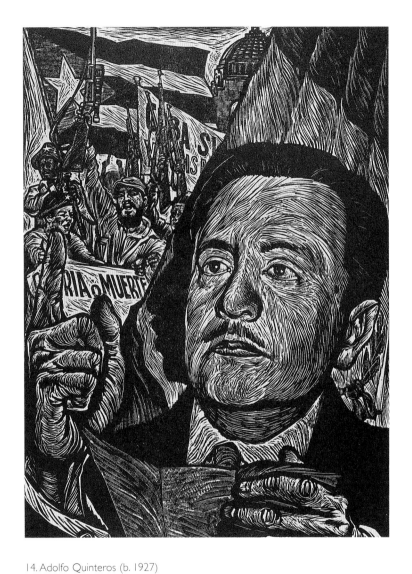

14. Adolfo Quinteros (b. 1927)
Mexico's Solidarity with the Cuban Revolution
(Solidaridad de México con la Revolución Cubana), 1947
(from the portfolio *Graphic Works of the Mexican Revolution*/del portafolio "Estampas de la Revolución Mexicana")
Linocut
16 x 10¾ inches
Private collection, Oakland

15. Diego Rivera (1886–1957)
Tobacco Seller
(Vendedora de tabaco), 1923
Graphite on paper
8⅜ x 10¾ inches
San Francisco Museum of Modern
Art, Albert M. Bender Collection; gift
of Albert M. Bender

16. Diego Rivera
Landscape
(Paisaje), 1927
Graphite on paper
12¼ x 18⅝ inches
Fogg Art Museum, Harvard
University, Louise E. Bettens Fund

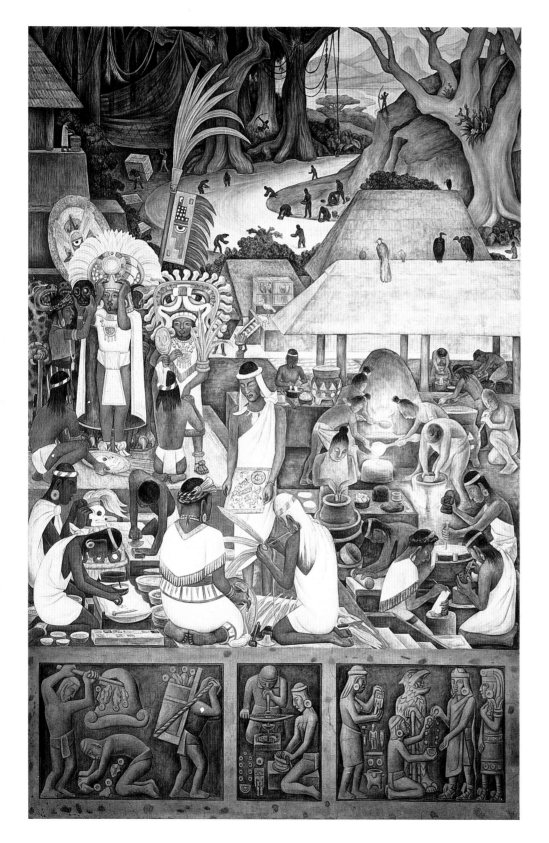

17. Diego Rivera
Mexico Through the Centuries: The Zapotec Civilization (México a través de los siglos: La civilización zapoteca), 1929–51
One of eleven panels from patio corridor
Fresco
16 x 10½ feet
Palacio Nacional, Mexico City

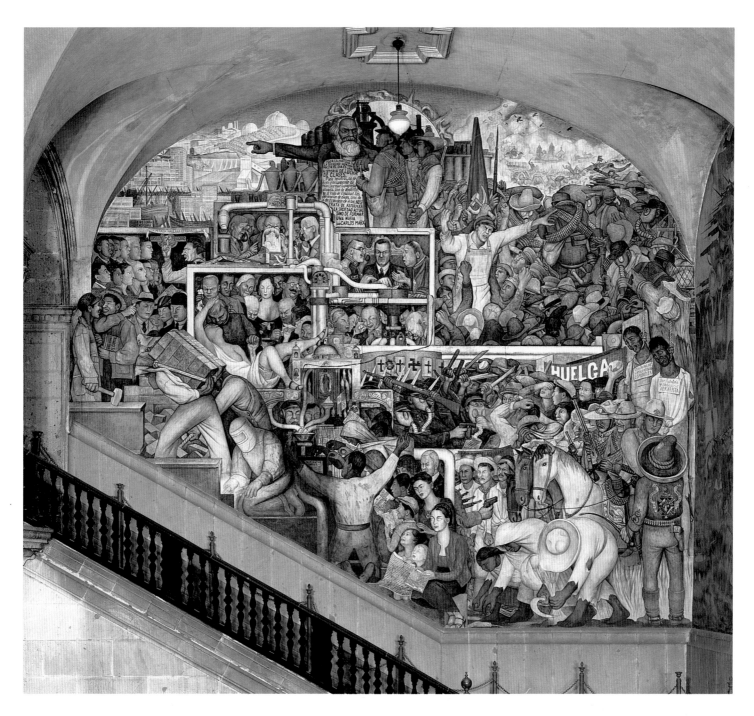

18. Diego Rivera
Mexico Through the Centuries: Mexico Today and Tomorrow (México a través de los siglos: México hoy y mañana), 1935
One of three panels from south wall
Fresco
24½ x 26½ feet
Palacio Nacional, Mexico City

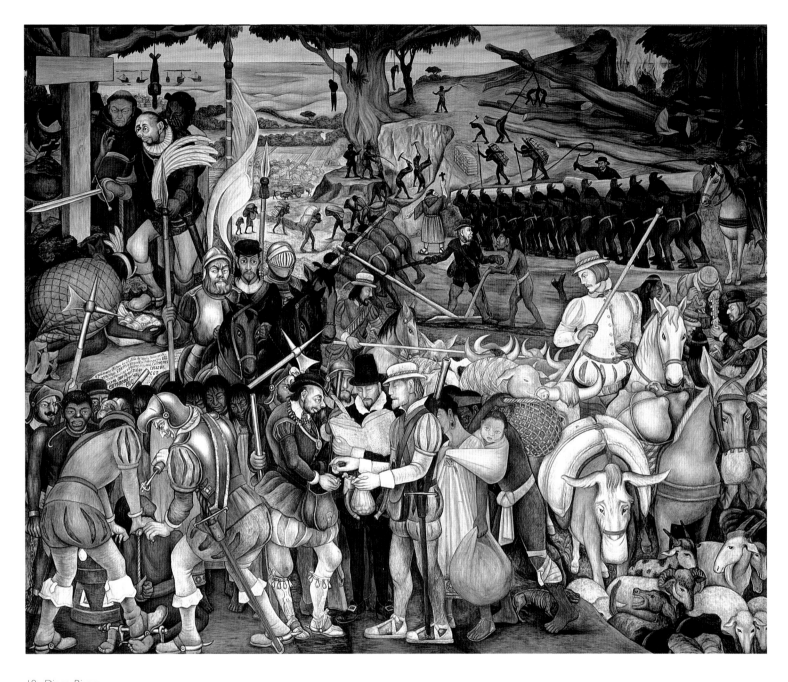

19. Diego Rivera
Mexico Through the Centuries:
Disembarkation of the Spanish at Veracruz
(México a través de los siglos:
Desembarque de los españoles en
Veracruz), 1929–51
One of eleven panels from patio corridor
Fresco
16 x 17¼ feet
Palacio Nacional, Mexico City

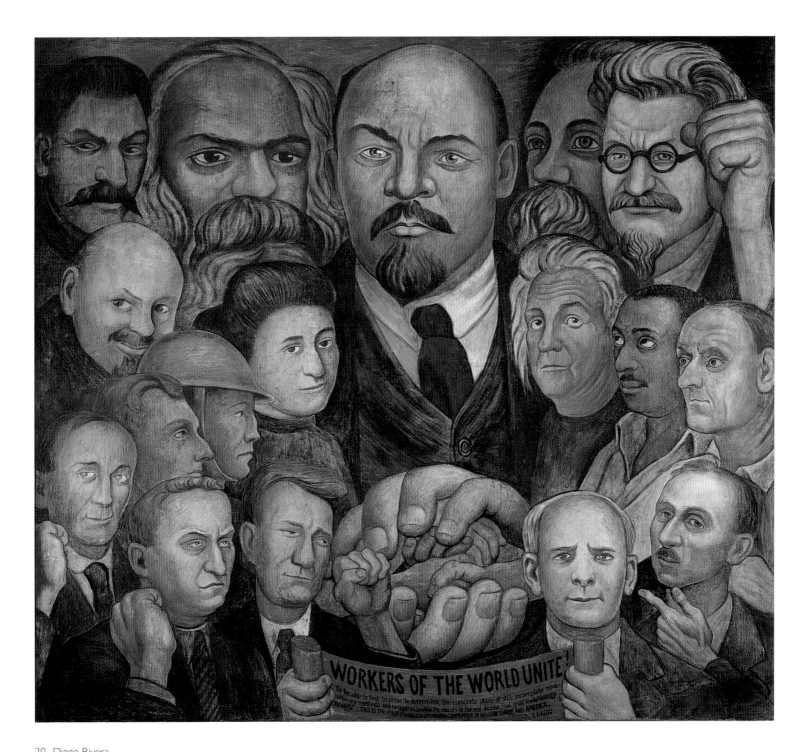

20. Diego Rivera
Proletarian Unity
(Unidad proletaria) (panel 19 of *Portrait of America*/panel 19 del "Retrato de América"), 1933
Fresco
63¾ x 79¼ inches
Collection of Paul Willen and Deborah Willen Meier

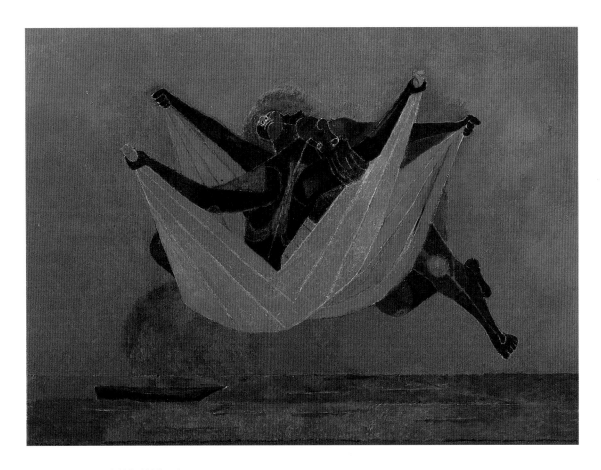

21. Rufino Tamayo (1899–1991)
Dancers Over the Sea
(Danzantes frente al mar), 1945
Oil on canvas
30 x 40 inches
Cincinnati Art Museum; gift of
Mr. Lee A. Ault

African-American Modernists
Los modernistas africanoamericanos

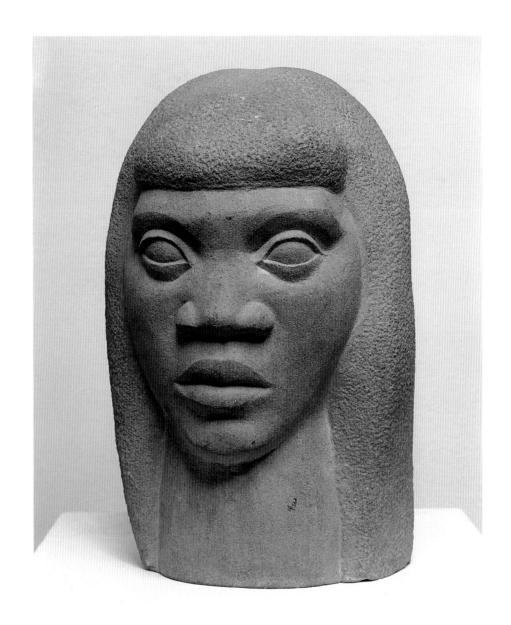

22. Charles Alston (1907–1977)
Head (Cabeza), ca. 1937
Limestone
12 inches
Kenkeleba House, New York

23. Charles Alston
Arizona: Blue Horizon
(Arizona: Horizonte azul), 1944
Watercolor
15 x 21 inches
Essie Green Galleries, Inc., New York

24. Charles Alston
Army Barracks—AW95
(Cuartel—AW95), 1944
Charcoal on paper
18 x 24 inches
Collection of Ms. Marilyn Grey,
courtesy of Essie Green Galleries, Inc.,
New York

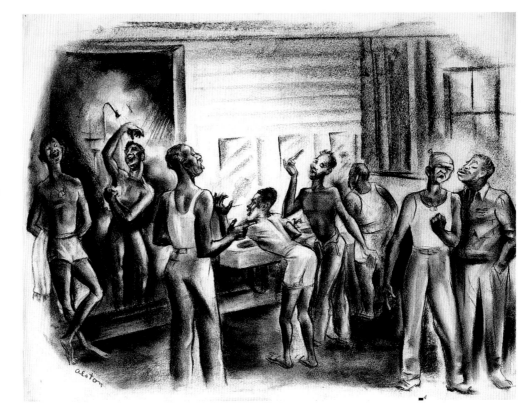

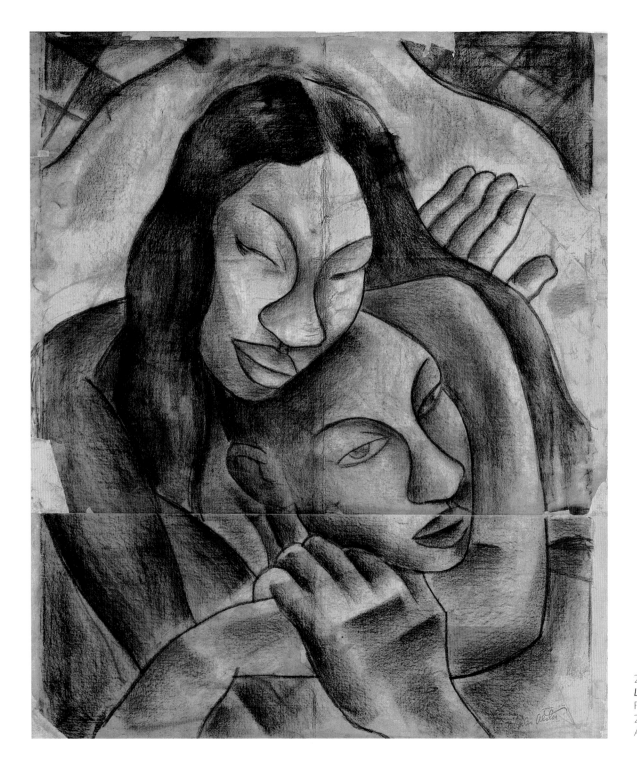

25. Charles Alston
Lovers (Amantes), ca. 1947
Pastel and charcoal on paper
29 x 24½ inches
Alitash Kebede Gallery, Los Angeles

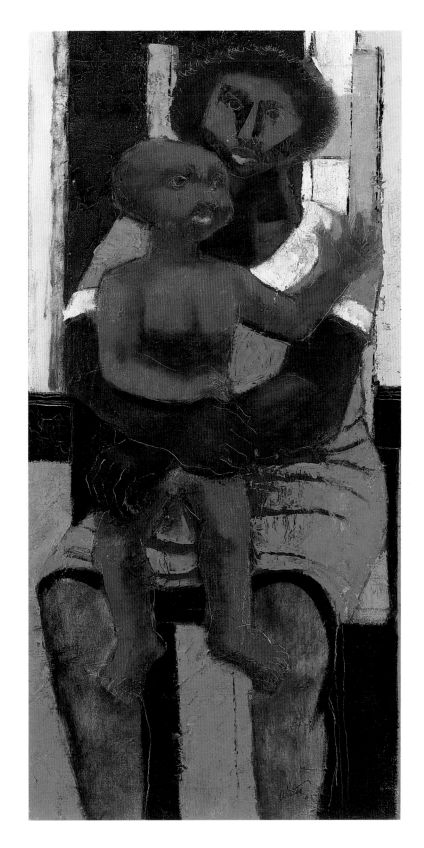

26. Charles Alston
Mother and Child
(Madre y niño), ca. 1950s
Oil on canvas
30 x 15 inches
Essie Green Galleries, Inc., New York

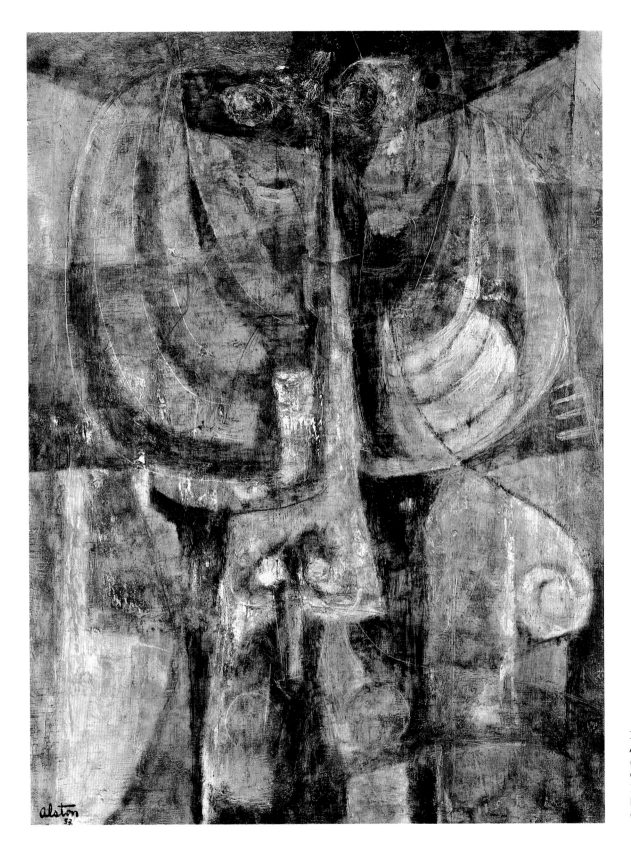

27. Charles Alston
African Theme #2
(Tema africano #2), 1953
Oil on canvas
36 x 27 inches
Hale House, courtesy of Essie
Green Galleries, Inc., New York

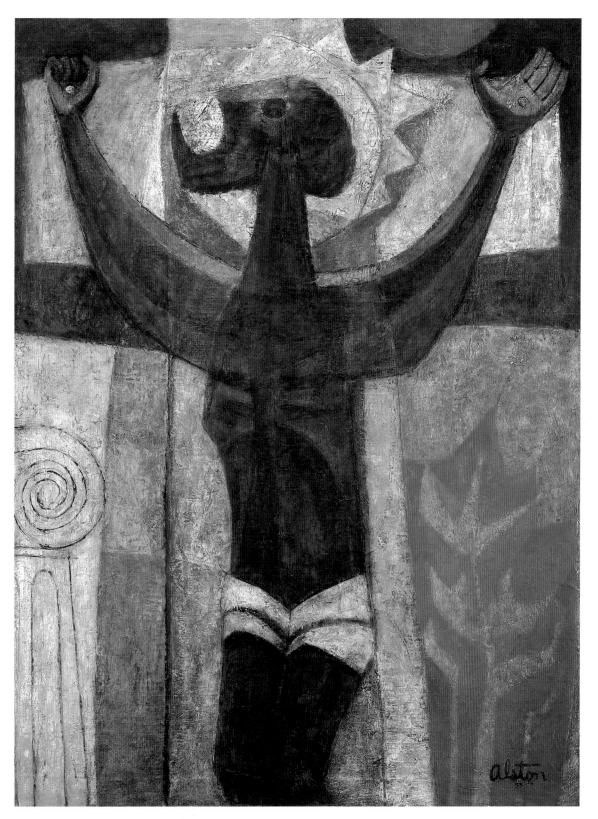

28. Charles Alston
Crucifixion (Crucifixión), 1953
Oil on canvas
40 x 30 inches
Collection of Eric Robertson,
New York

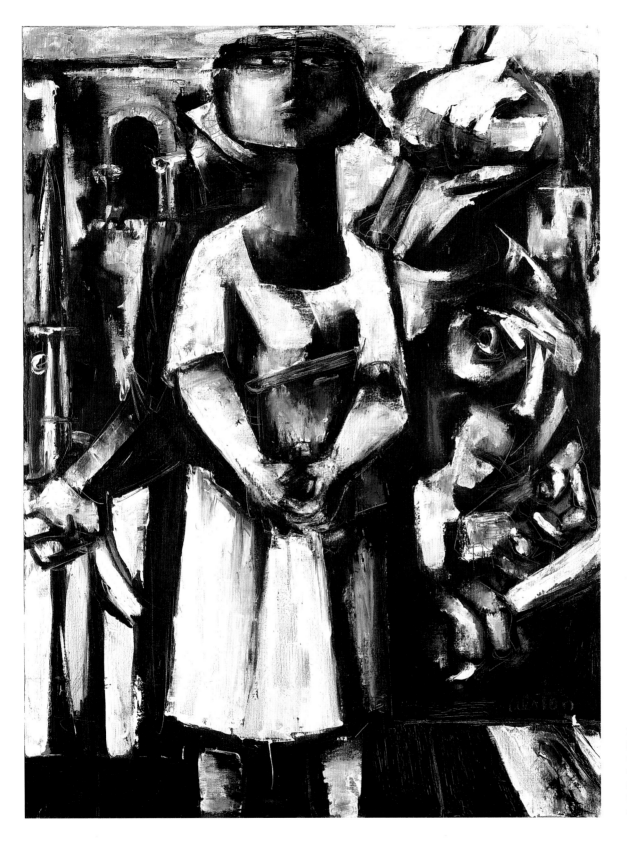

29. Charles Alston
School Girl (La colegiala), 1957
Oil on canvas
40 x 30 inches
Collection of Richard and Laura
Parsons, courtesy of Essie Green
Galleries, Inc., New York

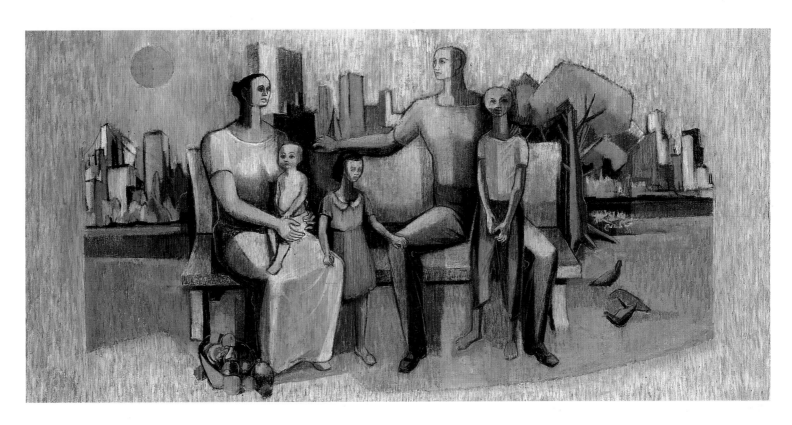

30. Charles Alston
Family in Cityscape
(Familia en paisaje urbano), 1966
Oil on canvas
30 x 60 inches
Essie Green Galleries, Inc., New York

31. John Biggers (b. 1924)
Washerwoman (Lavandera), 1943
Graphite on paper
17¼ x 15 inches
Hampton University Museum, Hampton,
Virginia

32. John Biggers
Sharecroppers (Medianeros), ca. 1944
Pencil on board
36 x 31 inches
Barnett-Aden Collection, Museum of
African American Art, Tampa, Florida

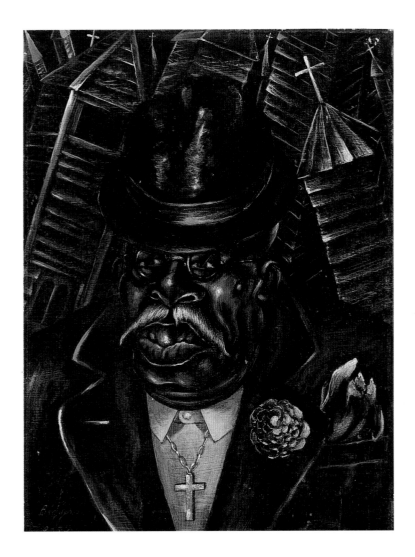

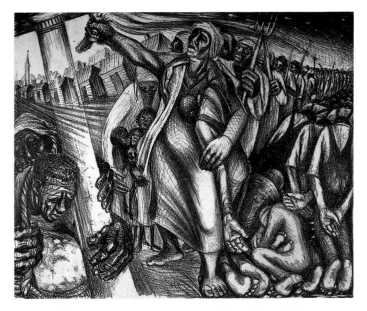

33. John Biggers
Preacher Man (Predicador), 1945
Oil on board
24 x 18 inches
Hampton University Museum,
Hampton, Virginia

34. John Biggers
Harriet Tubman and Her Underground Railroad
(Harriet Tubman y su ferrocarril subterráneo), 1952
Lithograph
15½ x 19½ inches
Hampton University Museum,
Hampton, Virginia

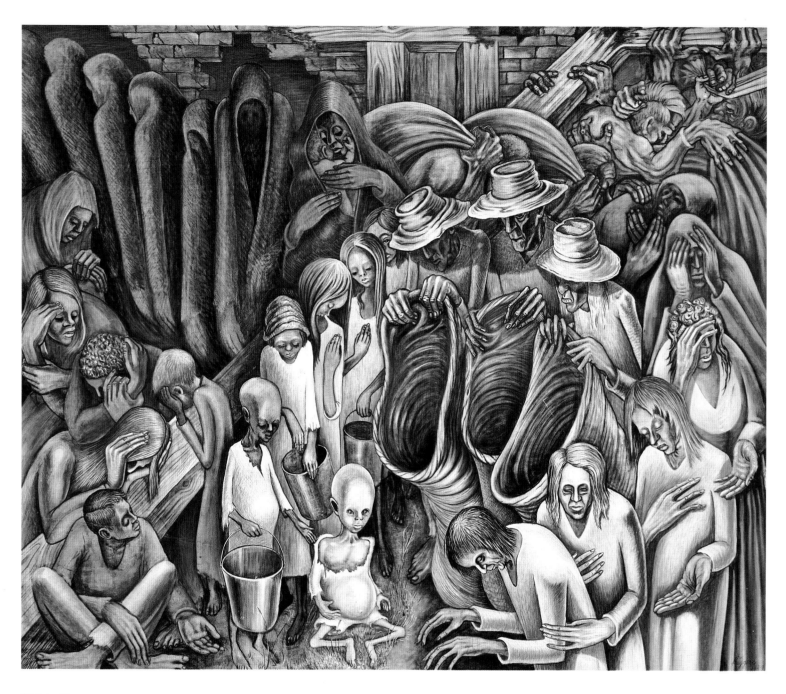

35. John Biggers
Night of the Poor
(La noche de los pobres), 1955
Egg tempera mural
8 × 10 feet
Sparks Building, Pennsylvania State
University, University Park

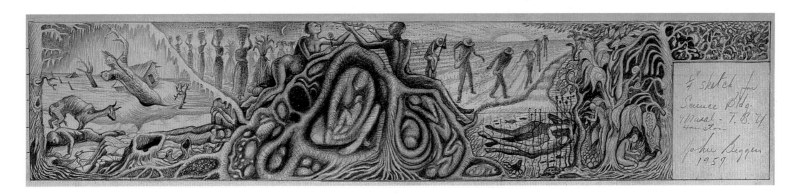

36. John Biggers
Web of Life (Telaraña de la vida), 1957
Graphite on paper
3 x 15 inches
Collection of Dr. Kenneth Tollett, Sr.

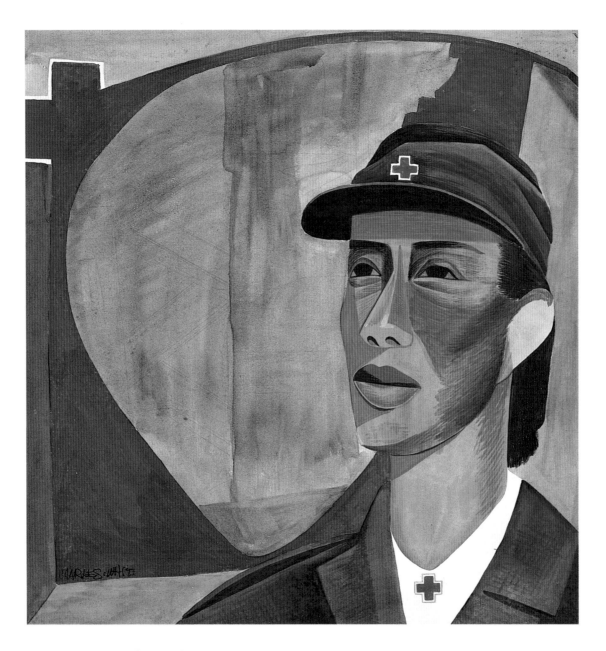

37. Elizabeth Catlett (b. 1915)
Red Cross Woman (Nurse)
(Mujer de la Cruz Roja [Enfermera]), ca. 1944
Tempera on paper
20½ x 20 inches
Hampton University Museum, Hampton,
Virginia

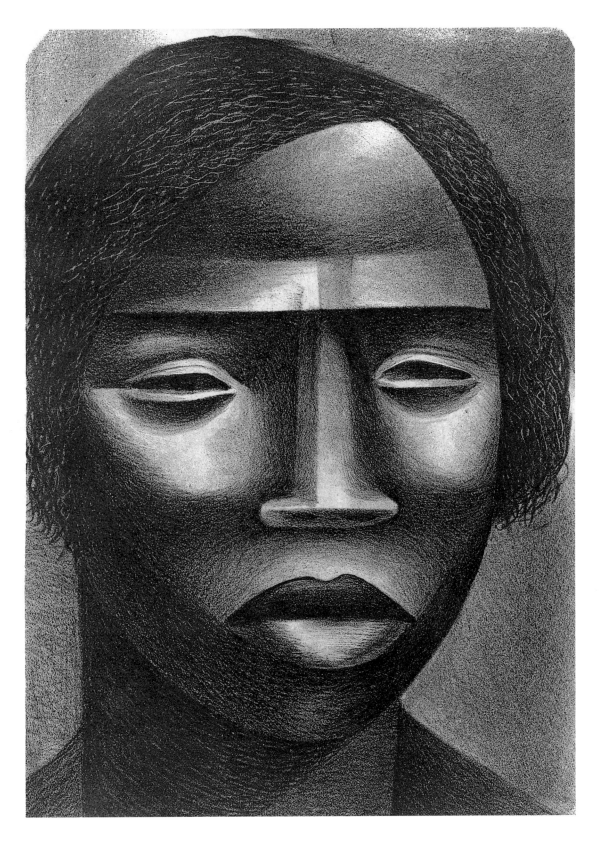

38. Elizabeth Catlett
Negro Woman (Negra), 1945
Lithograph
53 x 25 inches
Charles White Estate

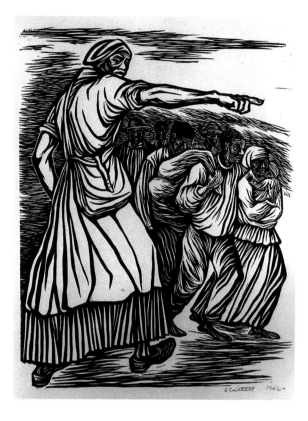

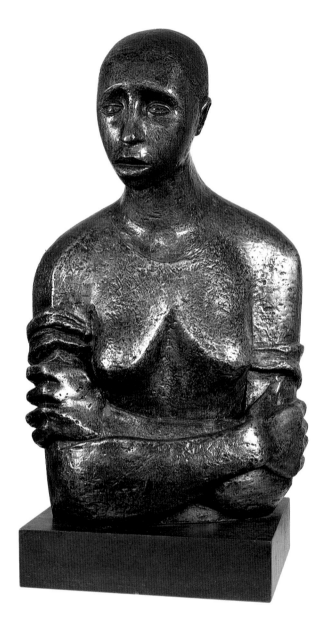

39. Elizabeth Catlett
In Harriet Tubman, I Helped
Hundreds to Freedom
(En Harriet Tubman, ayudé a centenares
a alcanzar la libertad), 1946
Linocut
10 × 8¼ inches
The Howard University Gallery of Art,
Washington, D.C.

40. Elizabeth Catlett
Pensive (Pensativo), 1946
Bronze
18 × 9 × 5½ inches
Private collection, Michigan

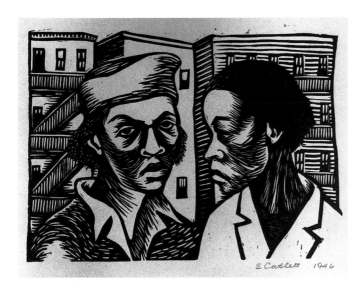

41. Elizabeth Catlett
I Have Special Houses
(Tengo casas especiales), 1946
Linocut
5¾ x 6½ inches
The Howard University Gallery of Art,
Washington, D.C.

42. Elizabeth Catlett
I Have Made Music for the World
(He hecho música para el mundo),
1946
Color woodcut
13½ x 9½ inches
The Howard University Gallery of Art,
Washington D.C.

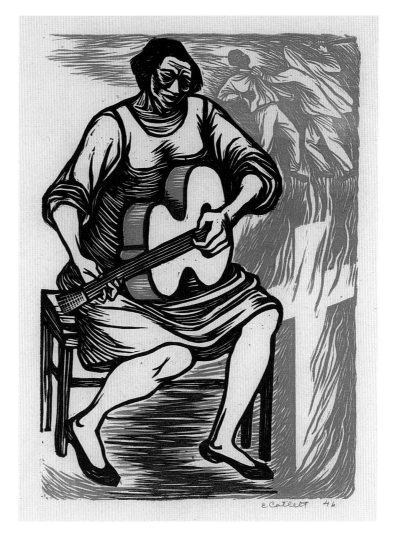

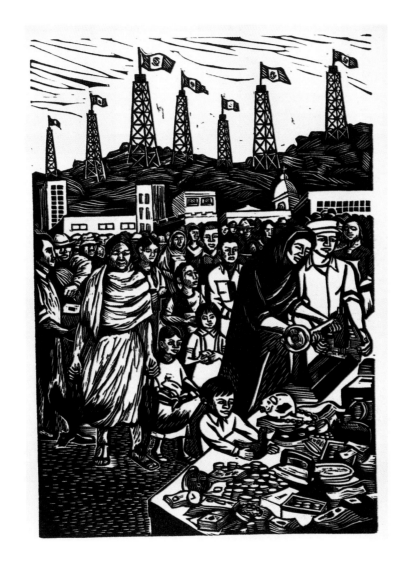

43. Elizabeth Catlett
Contribution of the People for the
Expropriation of Petroleum. 18 March,
1938 (Contribución del pueblo para la
expropiación del petróleo. 18 de
Marzo de 1938), 1947
Linocut
Paper, 16 x 10¾ inches
Image, 12 x 8¾ inches
Private collection, Oakland, California

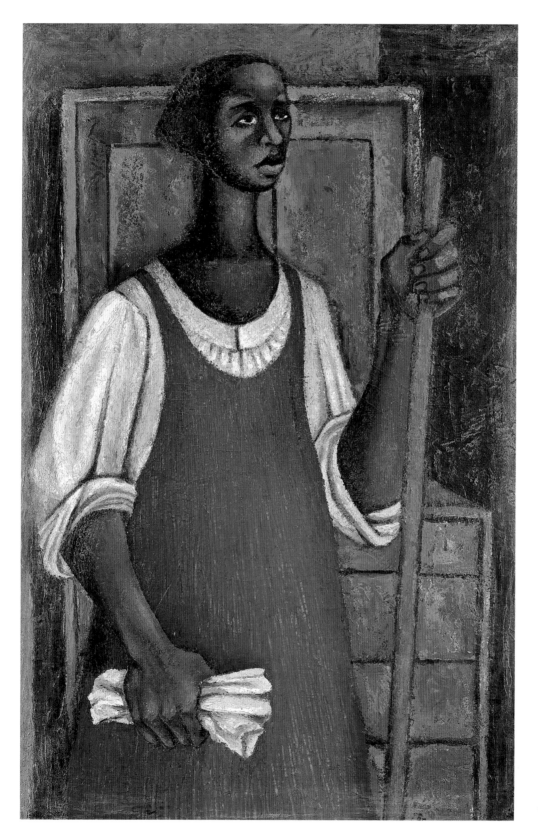

44. Elizabeth Catlett
Working Woman
(Trabajadora), 1947
Oil on canvas
28½ x 21½ inches
Museum of African American Art,
Tampa, Florida

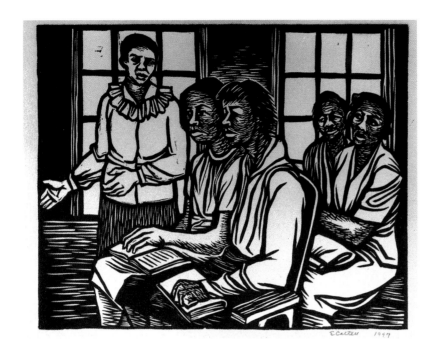

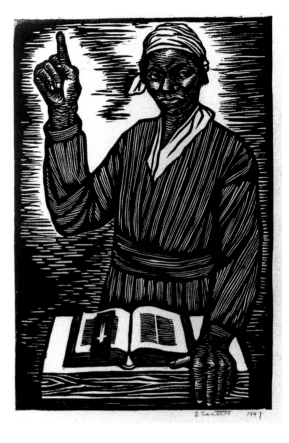

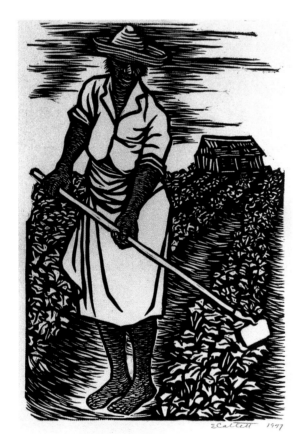

45. Elizabeth Catlett
I Have Studied in Ever Increasing Numbers
(He estudiado en números cada vez
mayores), 1947
Linocut
7 x 10 inches
The Howard University Gallery of Art,
Washington, D.C.

46. Elizabeth Catlett
*In Sojourner Truth, I Fought for the Rights
of Women*
(En Sojourner Truth, luché por los dere-
chos de las mujeres), 1947
Linocut
10 x 7 inches
The Howard University Gallery of Art,
Washington, D.C.

47. Elizabeth Catlett
I Have Always Worked Hard in the Fields
(Siempre trabajé con ahinco en los
campos), 1947
Linocut
10 x 7 inches
The Howard University Gallery of Art,
Washington, D.C.

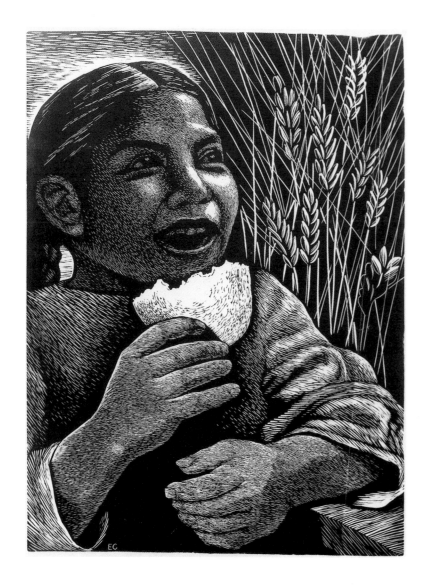

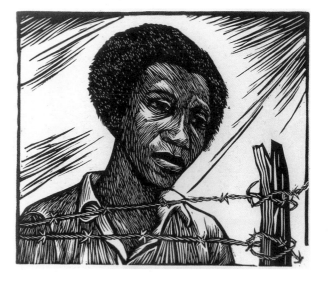

48. Elizabeth Catlett
Bread for All (Pan para todos), 1954 (from the portfolio *Graphic Works of the Struggle of the Mexican People*/del portafolio "Estampas de la lucha del pueblo de México")
Linocut
15⅞ x 11¾ inches
The Studio Museum in Harlem, New York

49. Elizabeth Catlett
Separation (Separación), 1954
Linocut
4¾ x 5⅝ inches
The Studio Museum in Harlem, New York

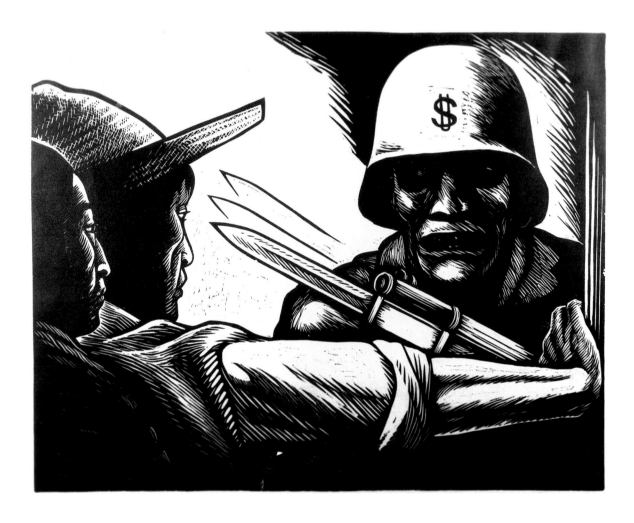

50. Elizabeth Catlett
Latin America Says "No!"
(América Latina dice "¡No!"), 1963
Linocut
16 x 20⅝ inches
The Studio Museum in Harlem, New York

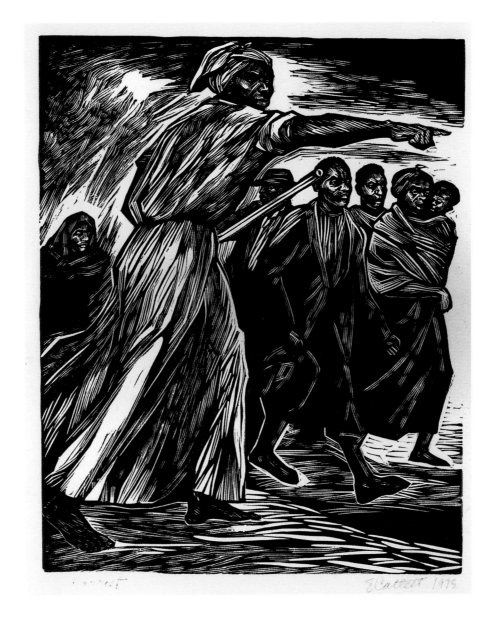

51. Elizabeth Catlett
Harriet, 1975
Linocut
22 x 18 inches
Hampton University Museum, Hampton,
Virginia

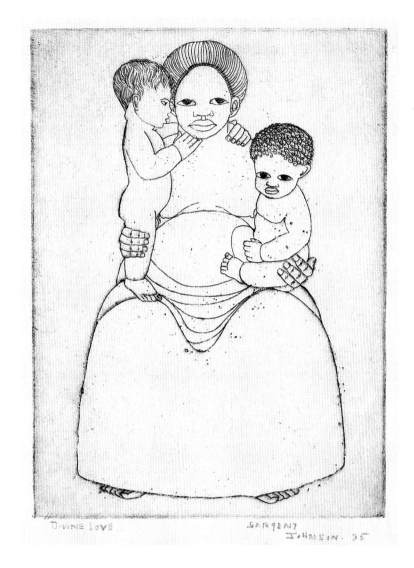

52. Sargent Claude Johnson (1888–1967)
Divine Love (Amor divino), 1934
Etching
16 x 12 inches
Melvin Holmes Collection, San Francisco

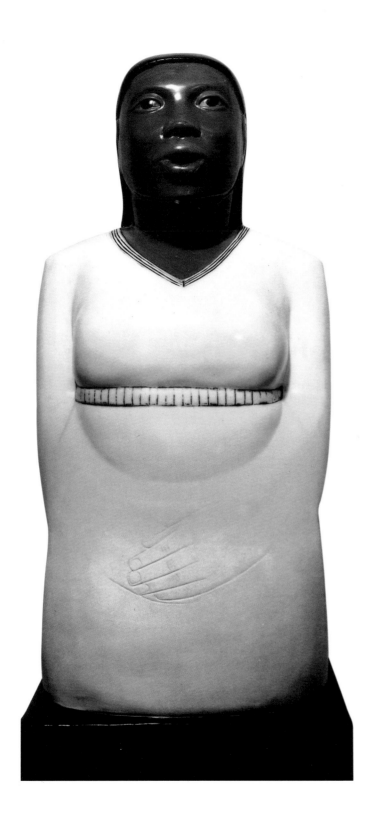

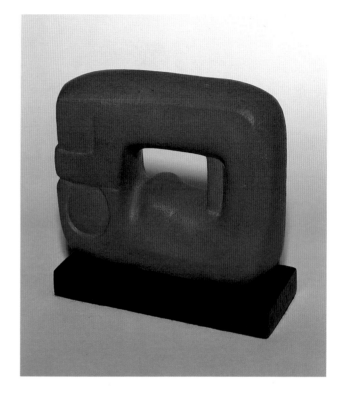

53. Sargent Claude Johnson
Negro Woman (Negra), 1935
Wood with lacquer on cloth
32 x 13½ x 11¾ inches
San Francisco Museum of Modern Art,
Albert M. Bender Collection; gift of
Albert M. Bender

54. Sargent Claude Johnson
Lovers (Amantes), ca. 1939
Painted stone
6 x 7 x 2 inches
Melvin Holmes Collection, San
Francisco

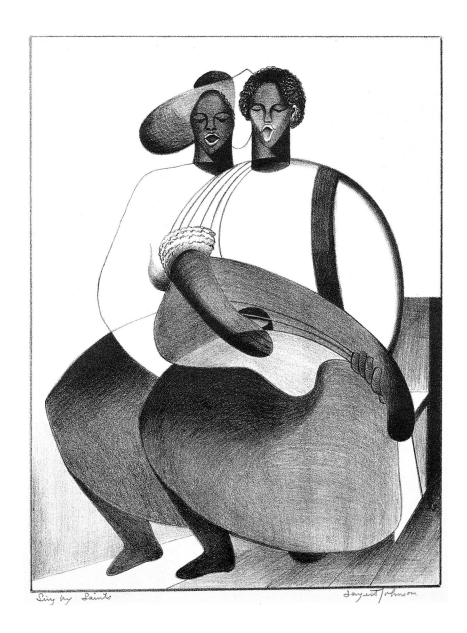

55. Sargent Claude Johnson
Singing Saints
(Santos de canto), 1940
Lithograph
20 x 16 inches
Melvin Holmes Collection, San
Francisco

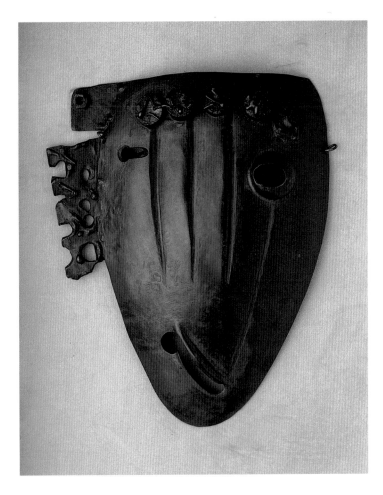

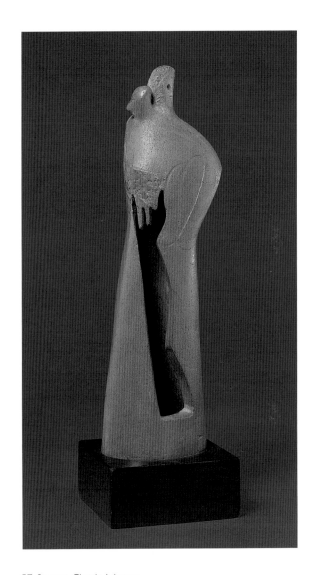

56. Sargent Claude Johnson
#2 Mask (Máscara #2), ca. 1940
Copper
8 × 6½ × 1½ inches
Walter O. Evans Collection of African-
American Art, Detroit

57. Sargent Claude Johnson
Untitled (Sin título), ca. 1940
Terracotta
10⅛ × 3 × 2½ inches
National Museum of American Art,
Smithsonian Institution; gift of an
anonymous donor

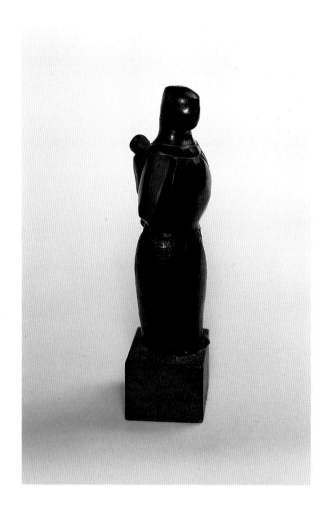

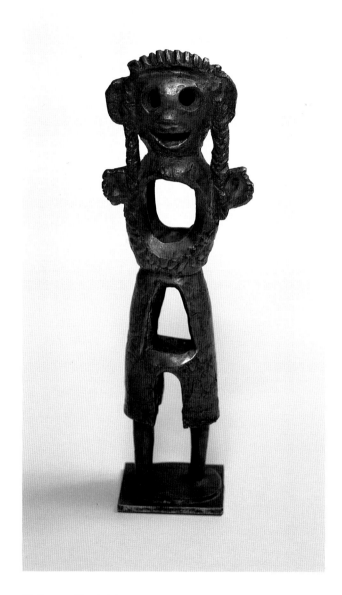

58. Sargent Claude Johnson
Mother and Child
(Madre y niño), ca. 1945
Black Oaxacan clay
7½ x 3 x 2½ inches
Melvin Holmes Collection, San
Francisco

59. Sargent Claude Johnson
Girl with Braids
(Niña con trenzas), 1964
Bronze
13 x 4½ inches
Melvin Holmes Collection, San
Francisco

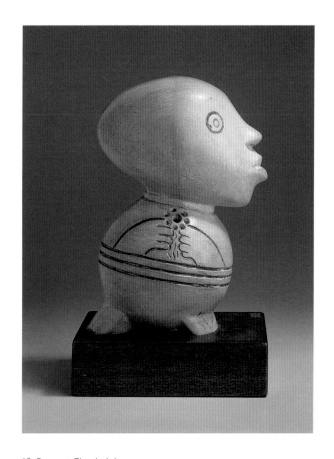

60. Sargent Claude Johnson
Young Girl (Chica), n.d.
Painted plaster on wood base
8 x 3½ inches
The Oakland Museum of California;
Museum Donor's Acquisition Fund

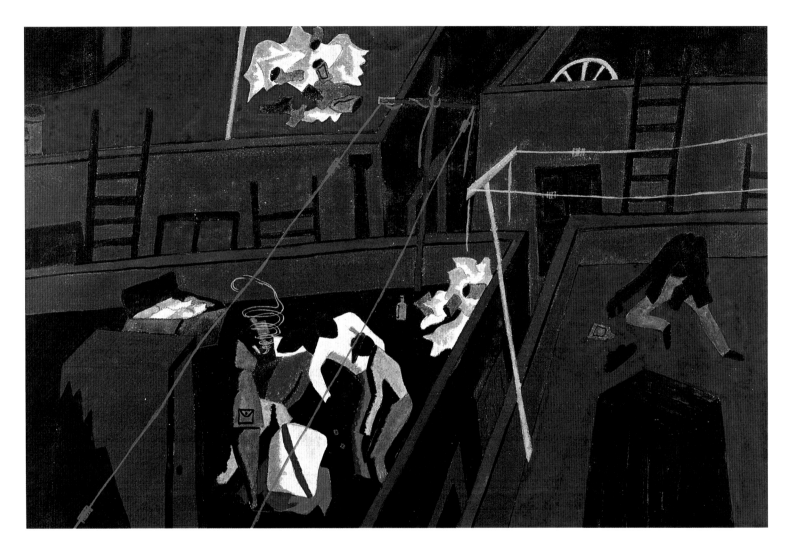

61. Jacob Lawrence (b. 1917)
Harlem Series, No. 16: Harlem Rooftops
(Serie de Harlem, núm. 16: Los techos
de Harlem), 1943
Gouache on paper
14 x 21¾ inches
University Galleries, Fisk University,
Nashville, Tennessee

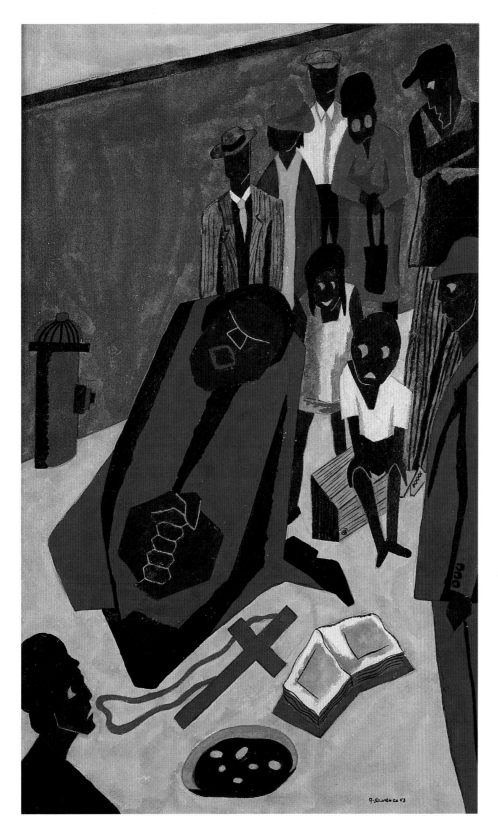

62. Jacob Lawrence
Harlem Series No. 20: In the Evening Evangelists Sing and Preach on Streetcorners (Serie de Harlem, núm. 20: Al atardecer los evangelistas cantan y predican en las esquinas), 1943
Gouache on paper
25 x 17 inches
Neuberger Museum of Art, Purchase College, State University of New York; gift of Roy R. Neuberger

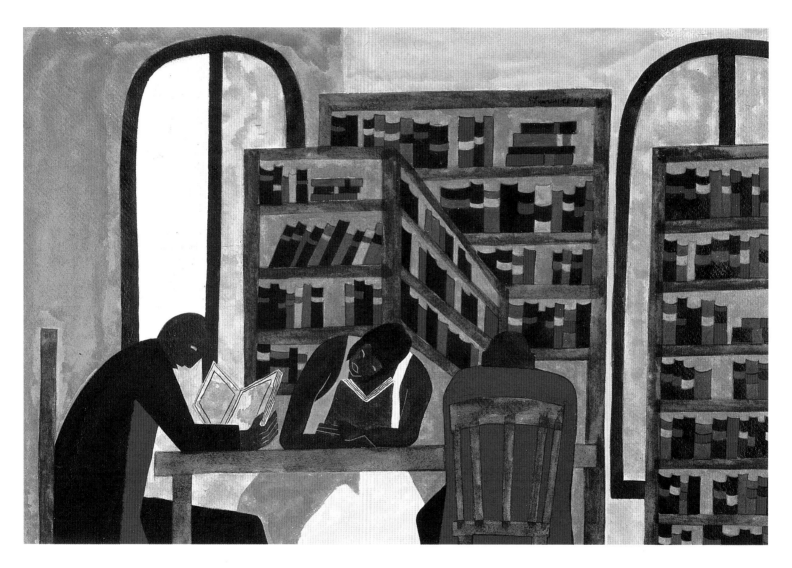

63. Jacob Lawrence
Students in a Library (Estudiantes en
una biblioteca), 1943
Gouache on paper
14¼ x 21¼ inches
The Philadelphia Museum of Art;
Louis E. Stern Collection

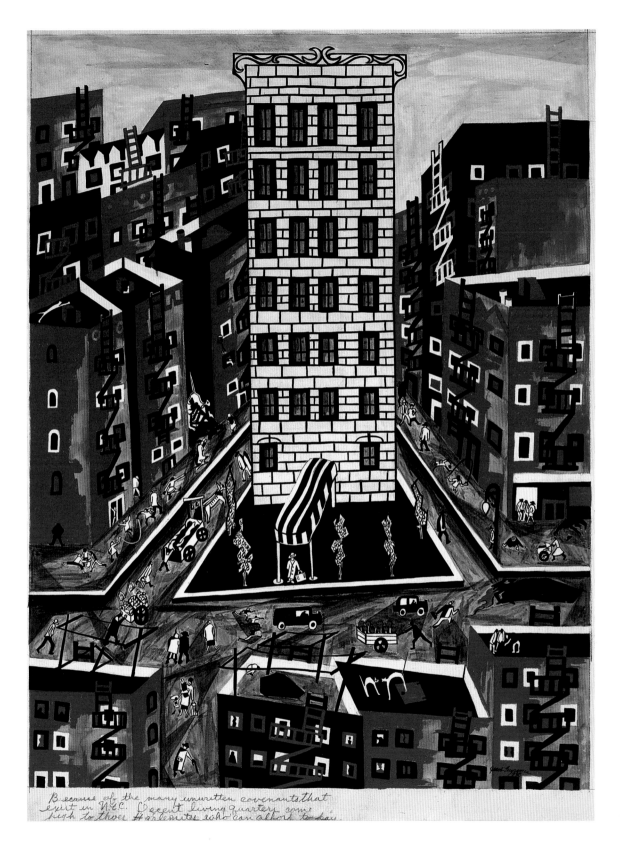

Because of the many unwritten covenants that
exist in N.Y.C. Decent living quarters come
high to those Harlemites who can afford to pay

64. Jacob Lawrence
Harlem, 1946
Watercolor on paper
28¼ x 21½ inches
Auburn University, Alabama

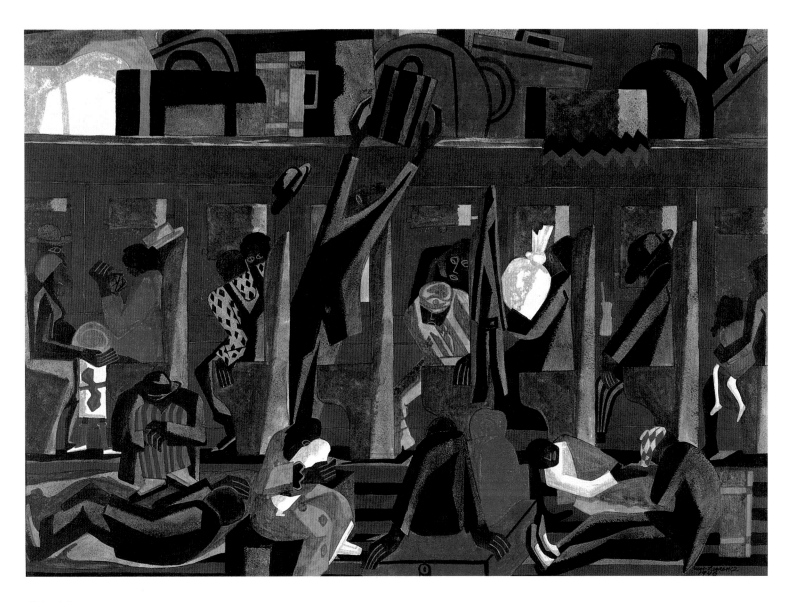

65. Jacob Lawrence
Going Home (Retorno a la casa), 1946
Gouache on paper
21½ x 29½ inches
Private collection

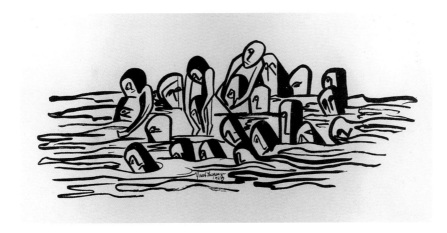

66. Jacob Lawrence
Underground Railroad: Fording a Stream
(Ferrocarril subterráneo: cruzando un
arroyo), 1948 (from the portfolio *Negro,
USA*/del portafolio "Negro USA")
Lithograph
Paper, 9 × 14 inches; image 5 × 11¼ inches
Museum of the National Center of
Afro-American Artists, Inc., Boston

67. Jacob Lawrence
*The History of the American People Series,
No. 27* (Serie de la historia del pueblo
americano, núm. 27), 1955–56
Tempera on hardboard
12 × 16 inches
Collection of Gwendolyn Knight and Jacob
Lawrence

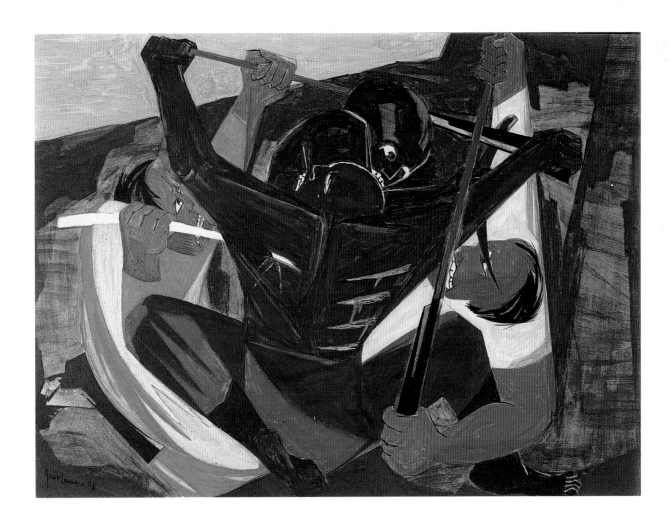

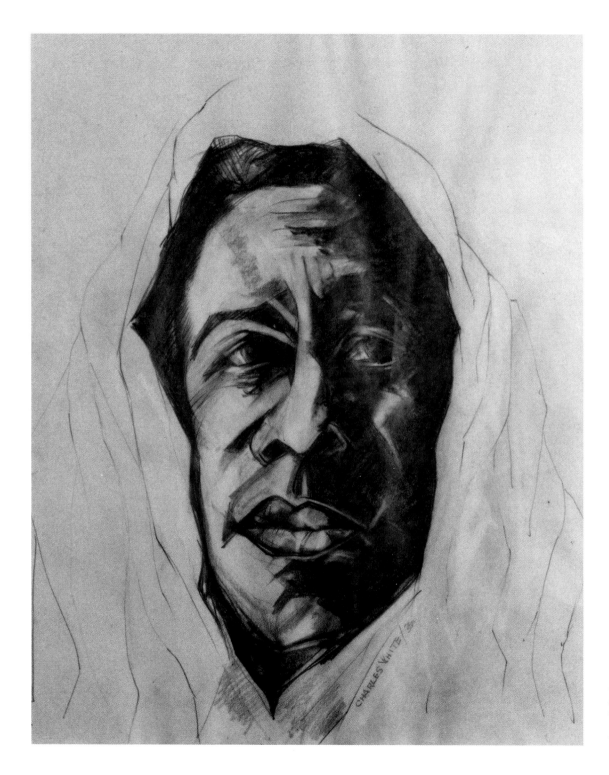

68. Charles White (1918–1979)
Prophet (Profeta), 1936
Graphite on paper
32 × 28 inches
The Paul Jones Collection, Atlanta

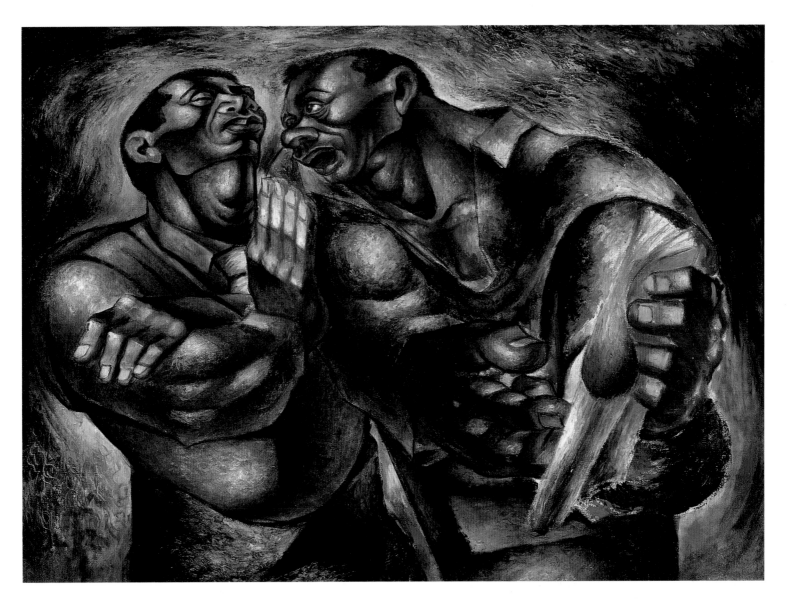

69. Charles White
Hear This (Escuchen esto), 1942
Oil on canvas
21½ x 29½ inches
The Harmon and Harriet Kelley
Foundation for the Arts

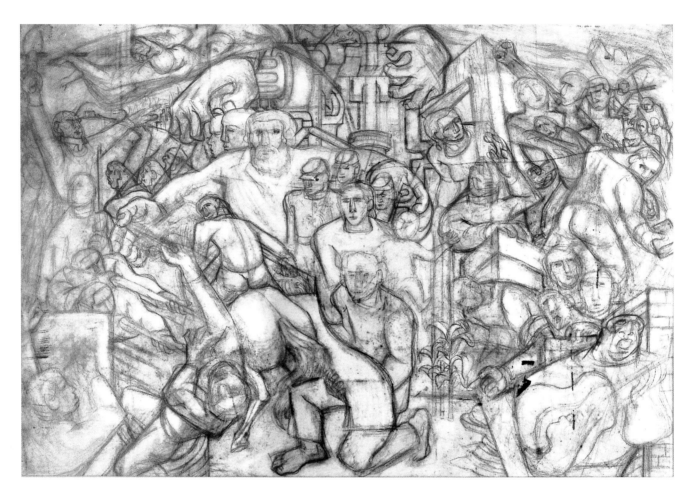

70. Charles White
Study for *The Contribution of the Negro to Democracy in America* (Boceto para "La contribución del negro a la democracia en América"), 1943
Graphite on illustration board
20 x 29 inches
Collection of John Biggers, Hampton University Museum, Hampton, Virginia

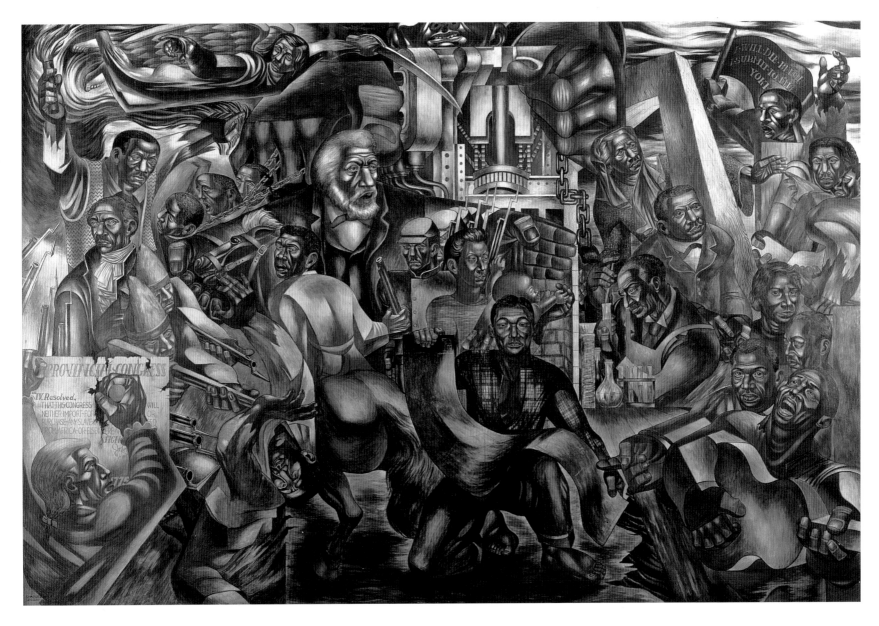

71. Charles White
The Contribution of the Negro to Democracy in America (La contribución del negro a la democracia en América), 1943
Tempera mural
12 x 18 feet
Hampton University Museum, Hampton, Virginia

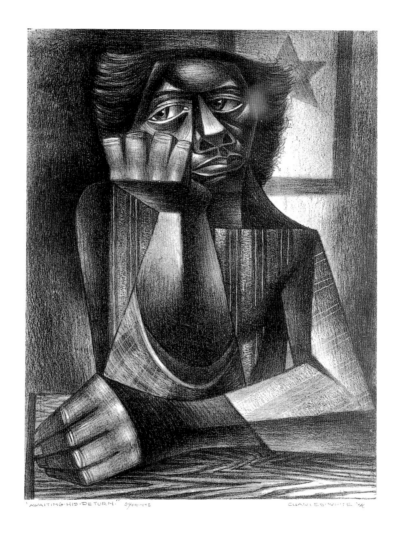

"AWAITING HIS RETURN" 2/PRINTS CHARLES WHITE '46

72. Charles White
Awaiting His Return
(Esperando su retorno), 1946
Lithograph
15¾ x 13¾ inches
The Howard University Gallery of Art,
Washington, D.C.

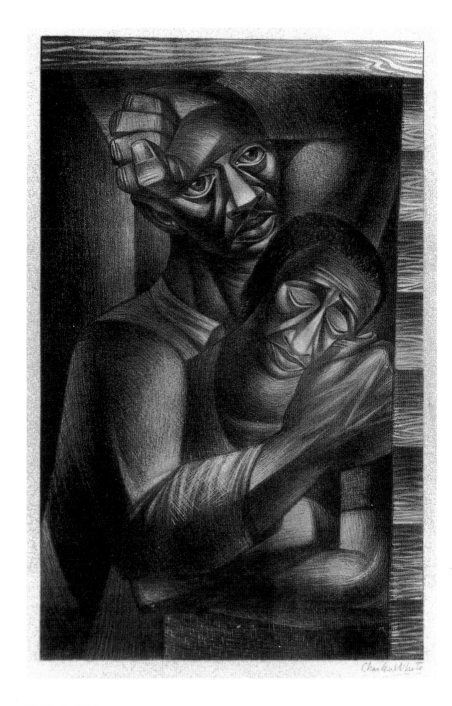

73. Charles White
Negro Grief (Dolor negro), 1946
Lithograph
23 × 16⅛ inches
Arizona State University Art
Museum, Tempe; gift of Dr. and Mrs.
Jules Heller

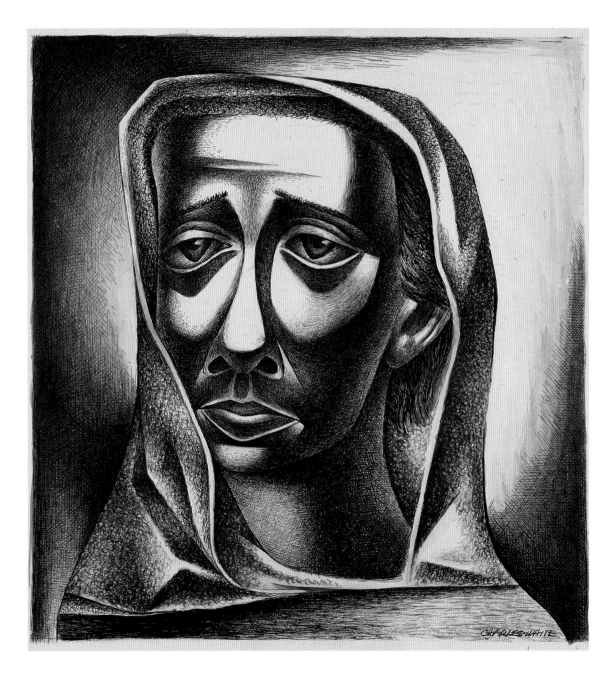

74. Charles White
Woman in Pain (Dolorosa), 1947
Ink on paper
24 x 19¼ inches
Alitash Kebede Gallery, Los
Angeles

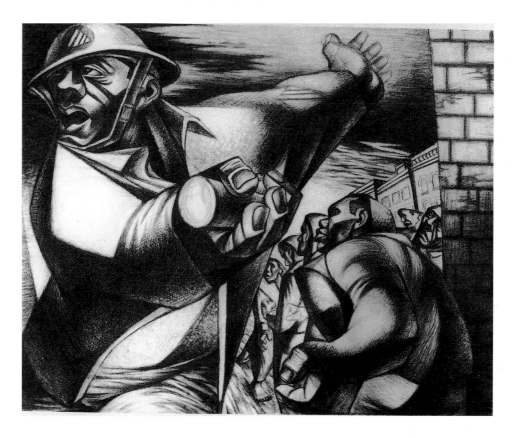

75. Charles White
Our War (Nuestra guerra), ca. 1947
(from the portfolio *Negro, USA*/del
portafolio "Negro, USA")
Lithograph
9 x 14 inches
Museum of the National Center for
Afro-American Artists, Inc., Boston

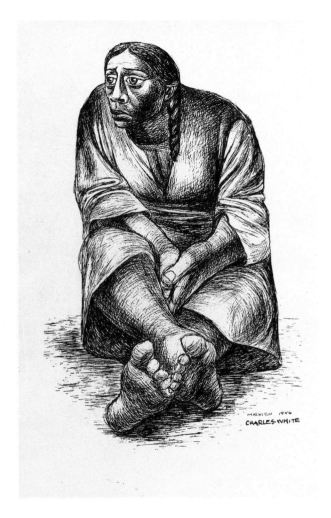

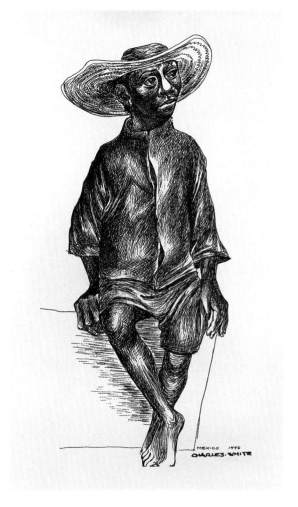

76. Charles White
Mexican Woman (Mujer mexicana),
1946 (from the portfolio *Yes, the
People*/del portafolio "Sí, el pueblo")
Lithograph
Paper, 14 x 9 inches; image, 11 x 7 inches
Museum of the National Center for
Afro-American Artists, Inc., Boston

77. Charles White
Mexican Boy (Niño mexicano),
1946 (from the portfolio *Yes, the People*/del
portafolio "Sí, el pueblo")
Lithograph
Paper, 14 x 9 inches; image, 11 x 6½ inches
Museum of the National Center for
Afro-American Artists, Inc., Boston

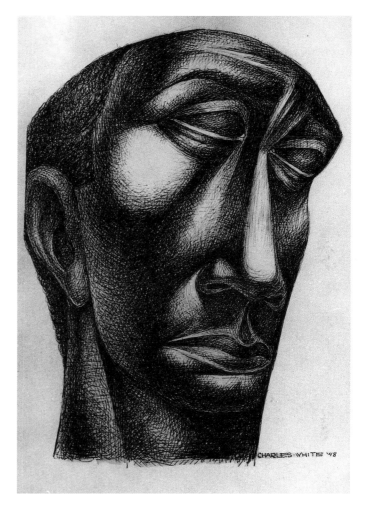

78. Charles White
Cover Page (Portada), 1948 (from the portfolio *Negro, USA*/del portafolio "Negro, USA")
Lithograph
14 x 9 inches
Museum of the National Center for Afro-American Artists, Inc., Boston

79. Charles White
Negro, USA, 1948 (from the portfolio *Negro, USA*/del portafolio "Negro USA")
Lithograph
Paper, 14 x 9 inches; image, 11½ x 8¼ inches
Museum of the National Center for Afro-American Artists, Inc., Boston

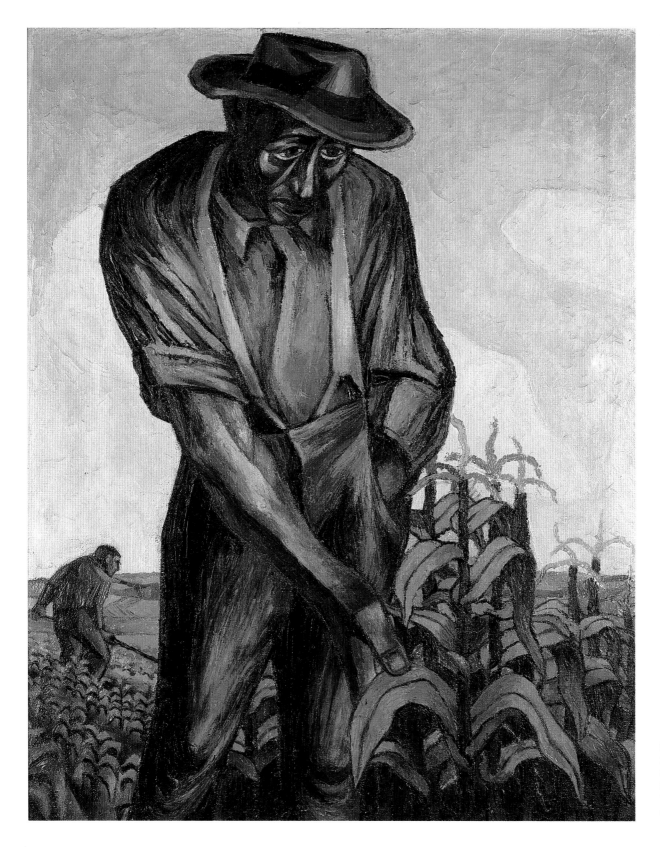

80. Charles White
Sharecropper
(Medianero), ca. 1947–48
Oil on canvas
76¾ x 61 inches
Charles White Estate

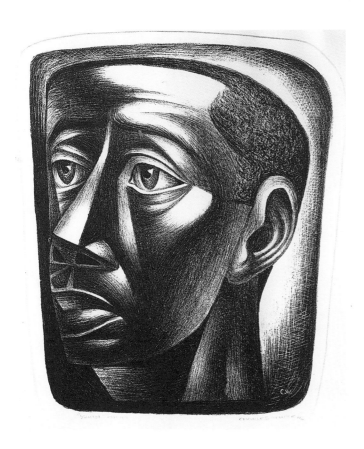

81. Charles White
Youth (Joven), 1949
Lithograph
14 x 11 inches
Clark Atlanta University Collection of
African-American Art

82. Charles White
Centrailia Madonna (Mother Courage)
(Madona de Centrailia [Madre
Coraje]), 1961
Colored ink woodcut
53 x 25½ inches
The Howard University Gallery of
Art, Washington, D.C.

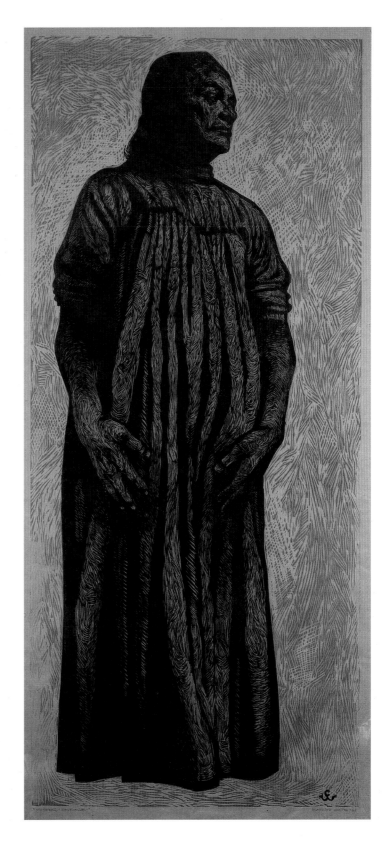

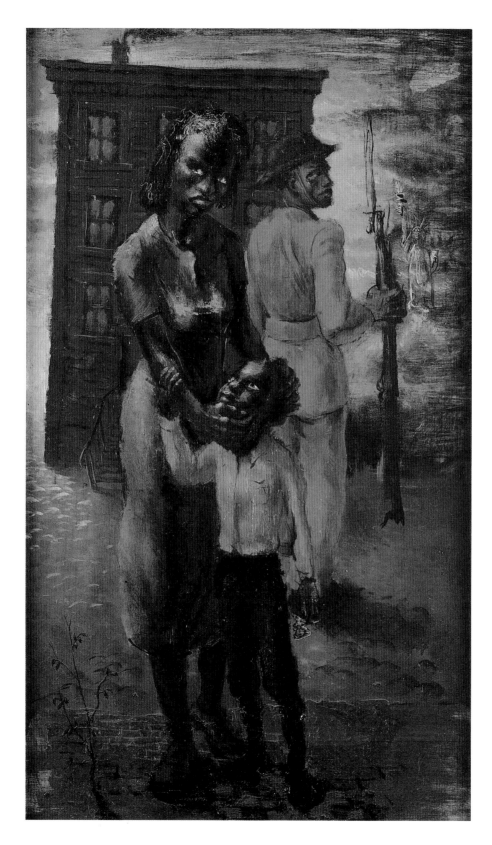

83. John Wilson (b. 1922)
Black Soldier
(Soldado negro), ca. 1942
Tempera on board
26½ x 15½ inches
Clark Atlanta University Collection
of African-American Art

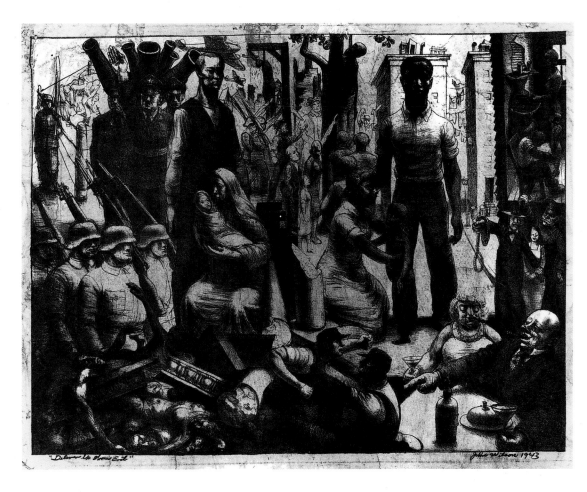

84. John Wilson
Deliver Us from Evil
(Líbranos del mal), 1943
Lithograph with litho crayon
overdrawing
12 × 16 inches
Sragow Gallery, New York

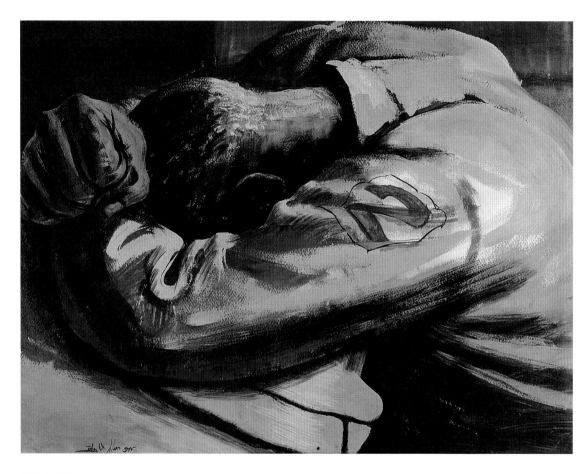

85. John Wilson
Black Despair
(Desesperación negra), 1945
Gouache
19 x 25½ inches
Clark Atlanta University Collection of
African-American Art

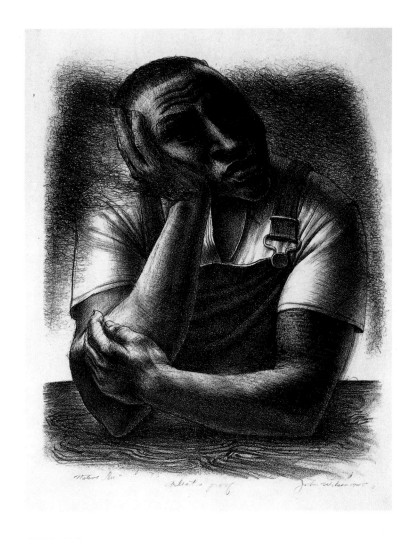

86. John Wilson
Native Son (Hijo nativo), 1945
Lithograph
18 x 10 inches
Collection of the artist

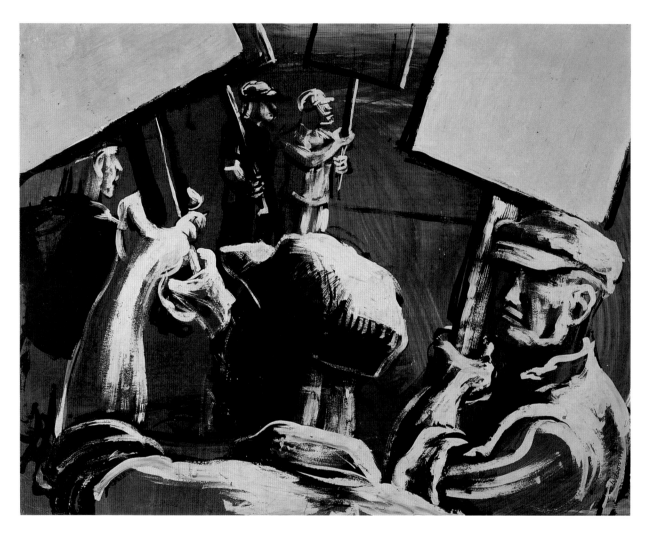

87. John Wilson
Strike (Huelga), 1946
Gouache on paper
18½ x 23½ inches
Collection of the artist

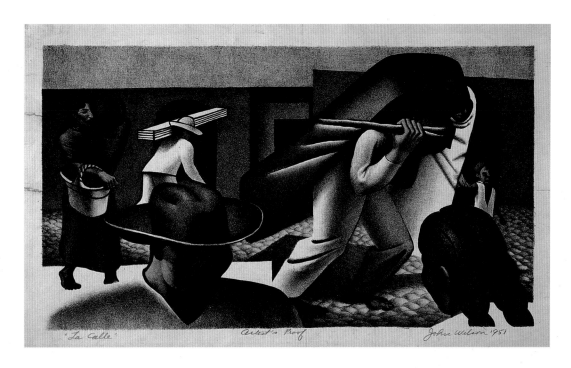

"La Calle" Artist's Proof John Wilson 1951

88. John Wilson
The Street (La calle), 1951
Lithograph
9 × 15 inches
Collection of the artist

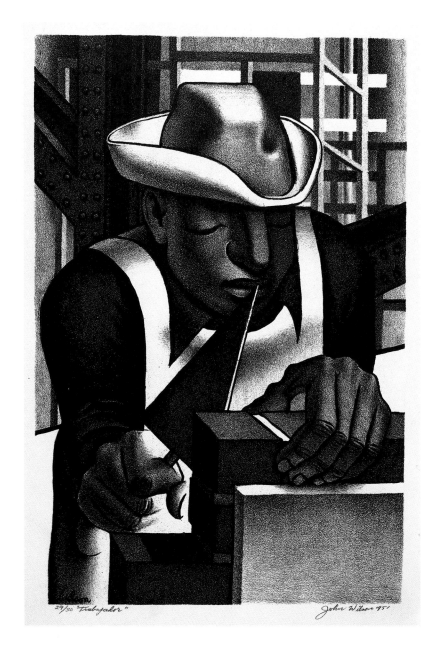

89. John Wilson
The Worker (Trabajador), 1951
Lithograph
18½ x 12½ inches
Collection of the artist

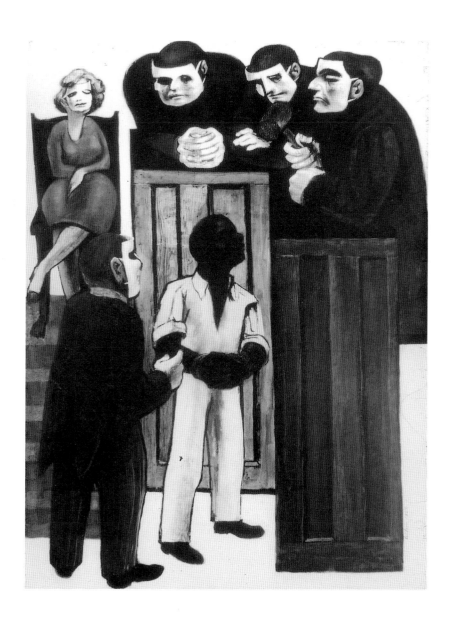

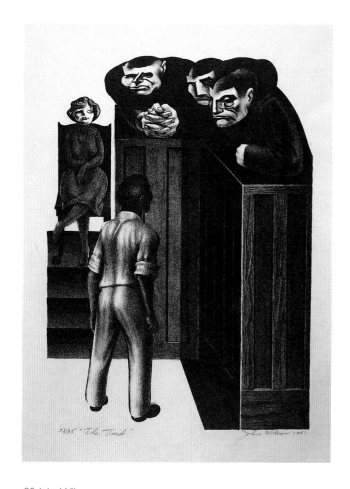

90. John Wilson
Study for **The Trial**
(Boceto para "El juicio"), 1950–52
Gouache on paper
15½ x 10 inches
Collection of Joseph and Judith
McEntyre, Esquires, Montpelier,
Vermont

91. John Wilson
The Trial (El juicio), 1951
Lithograph
13½ x 10 inches
Collection of the artist

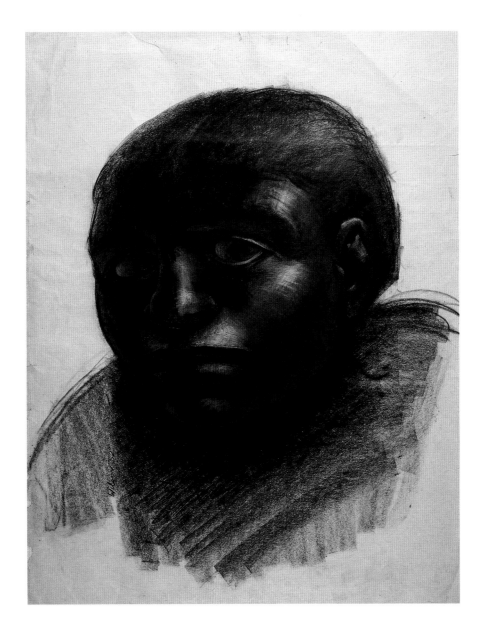

92. John Wilson
Angry Woman (Mujer enojada)
(study for a mural/boceto para un mural),
1952
Charcoal on paper
24 x 18 inches
Collection of the artist

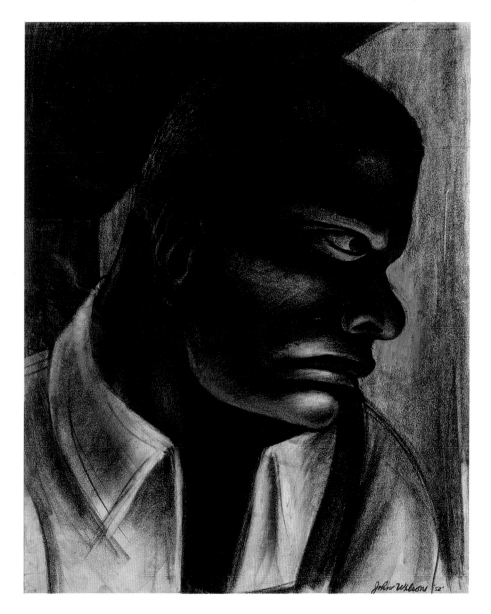

93. John Wilson
Angry Man (Hombre enojado), 1952
Charcoal on paper
24 x 19 inches
Private collection, New York

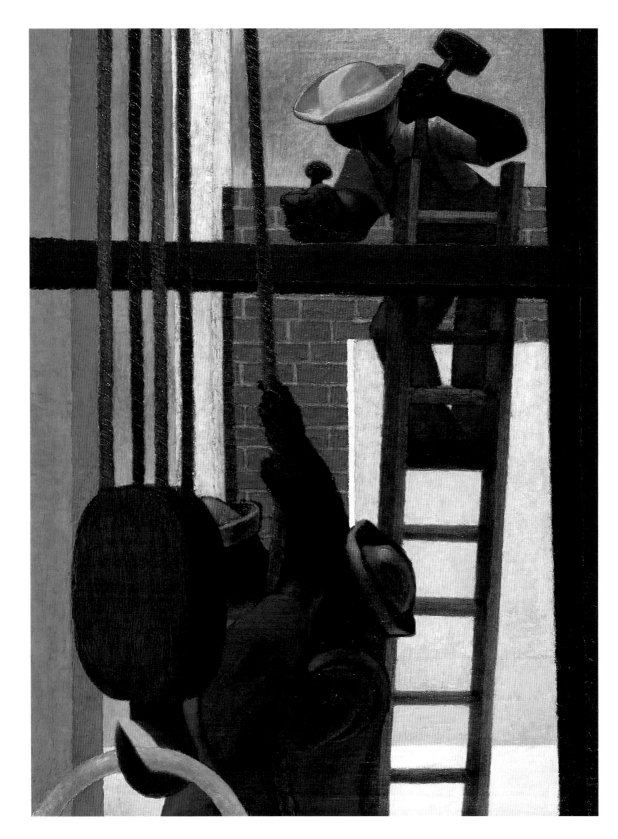

94. John Wilson
The Worker
(Trabajador), begun in 1954
Oil on canvas
46 x 34 inches
Collection of the artist

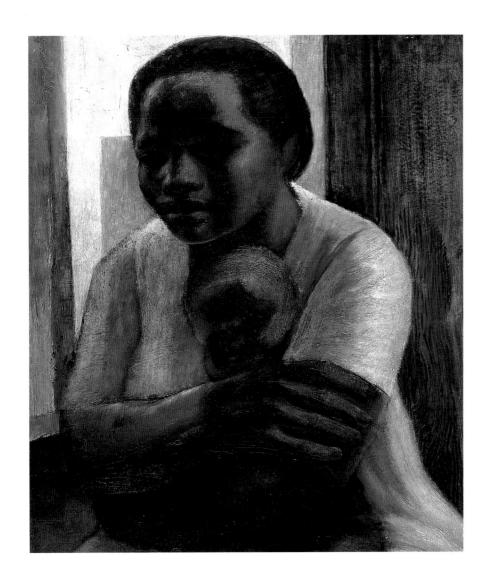

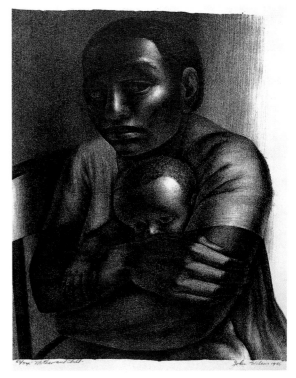

95. John Wilson
Mother and Child
(Madre y niño) (study for a
mural/boceto para un mural),
1955–70
Oil on masonite
36½ x 32 inches
Collection of the artist

96. John Wilson
Mother and Child
(Madre y niño), 1956
Lithograph
15½ x 12½ inches
Collection of the artist

97. Hale Woodruff (1900–1980)
Untitled (Southern Landscape)
(Sin título [Paisaje del sur]), ca. 1931–32
Watercolor on paper
10¾ x 14½ inches
Kenkeleba House, New York

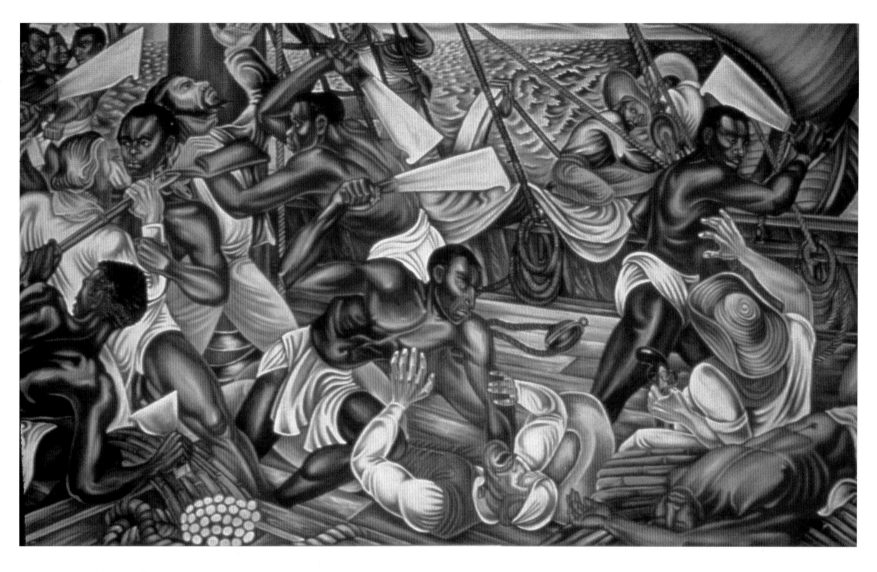

98. Hale Woodruff
*Amistad Murals: The Mutiny Aboard the
Amistad, 1839* (Murales del Amistad:
Motín a bordo del Amistad, 1839), 1939
One of three panels
Oil on canvas
6 x 10¹/₃ feet
Savery Library, Talladega College,
Talladega, Alabama

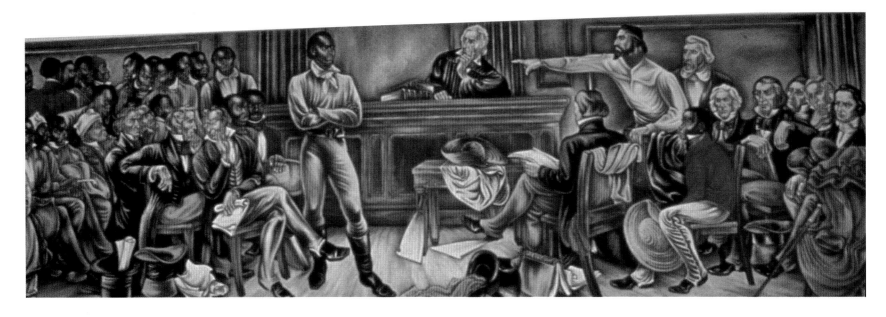

99. Hale Woodruff
Amistad Murals: The Amistad Slaves on Trial at New Haven, Connecticut, 1840
(Murales del Amistad: Los esclavos del Amistad a prueba en New Haven, Connecticut, 1840), 1939
One of three panels
Oil on canvas
6 × 20²/₃ feet,
Savery Library, Talladega College, Talladega, Alabama

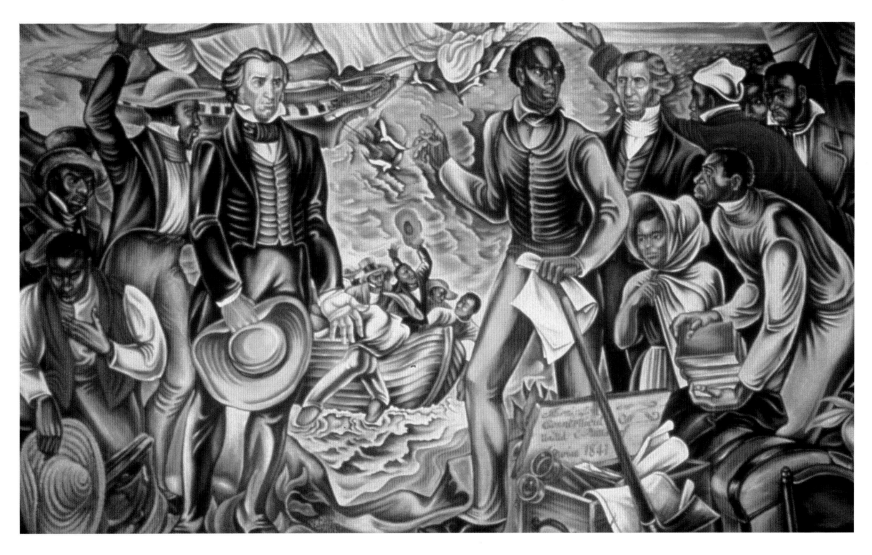

100. Hale Woodruff
Amistad Murals: The Return to Africa,
1842 (Murales del Amistad: El regreso
a Africa, 1842), 1939
One of three panels
Oil on canvas
6 x 10½ feet
Savery Library, Talladega College,
Talladega, Alabama

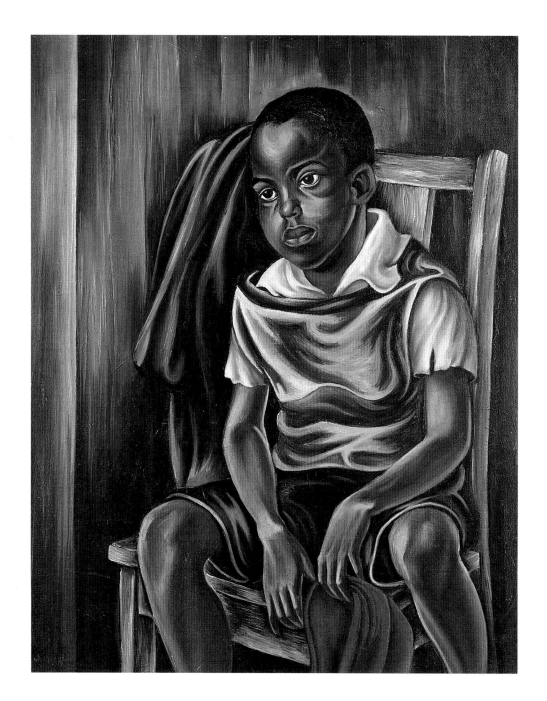

101. Hale Woodruff
Negro Boy
(Niño negro), ca. 1941
Oil on masonite
35½ x 20½ inches
Museum of African American Art,
Tampa, Florida

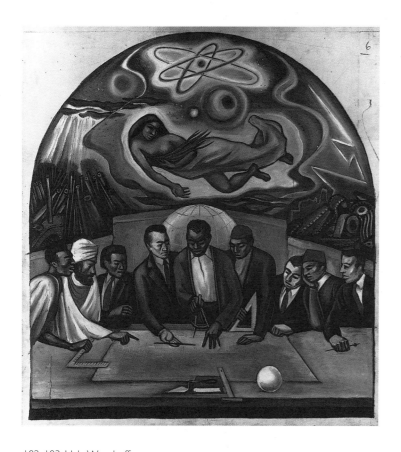

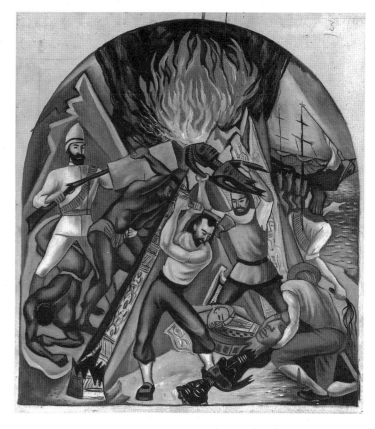

102, 103. Hale Woodruff
Sketches for *The Art of the Negro:*
Muses and Dissipation
(Bocetos para "El arte de los negros:
Musas y disipación"), 1945
Oil on canvas
21 x 23 inches each
New Jersey State Museum Collection;
Purchase, FA1986.22.2, Trenton, New
Jersey

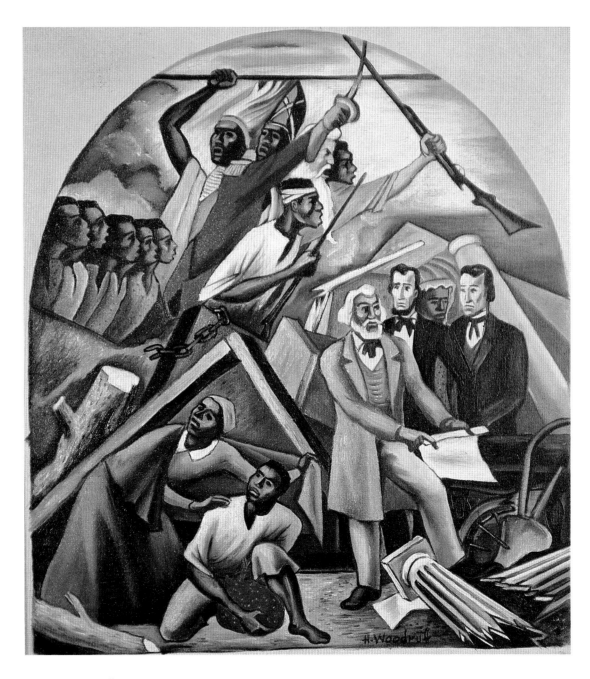

104. Hale Woodruff
Sketch for *The Art of the Negro* (panel 4)
(Boceto para "El arte de los negros"
[panel 4]), 1946
Oil on canvas
23 x 21 inches
Private collection

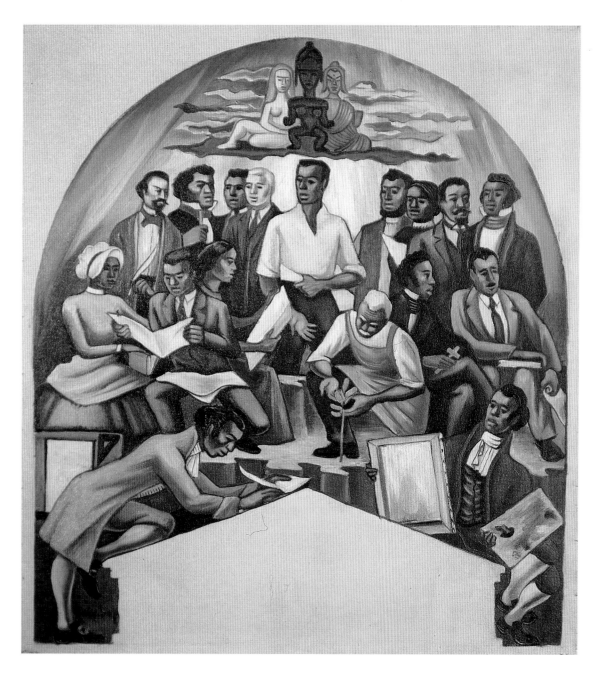

105. Hale Woodruff
Sketch for *The Art of the Negro* (panel 5)
(Boceto para "El arte de los negros"
[panel 5]), 1946
Oil on canvas
23 x 21 inches
Private collection

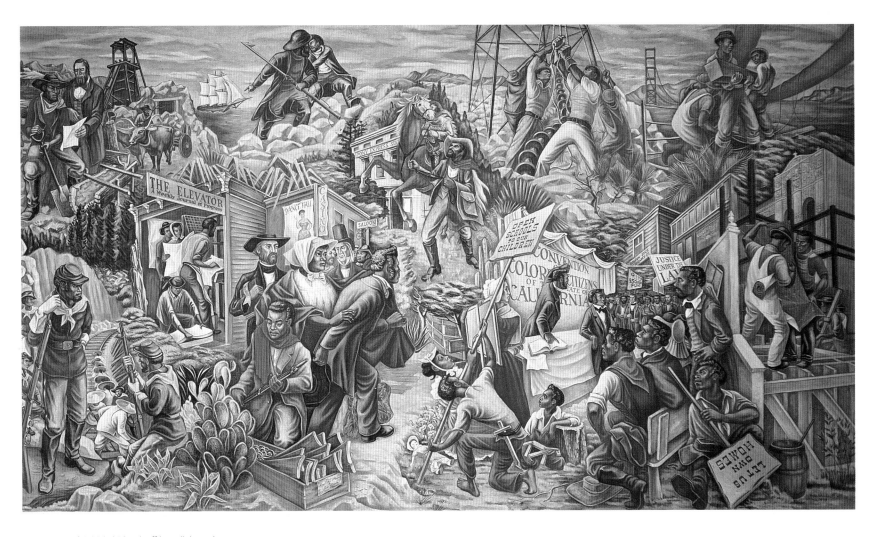

106. Hale Woodruff in collaboration
with Charles Alston
(Hale Woodruff en colaboración con
Charles Alston)
*The Negro in California History,
1850–1949: Settlement*
(El negro en la historia de California,
1850–1949: Establecimiento), 1949
One of two panels
Oil on canvas
9¼ x 16½ feet
Golden State Mutual Life Insurance
Co., Los Angeles

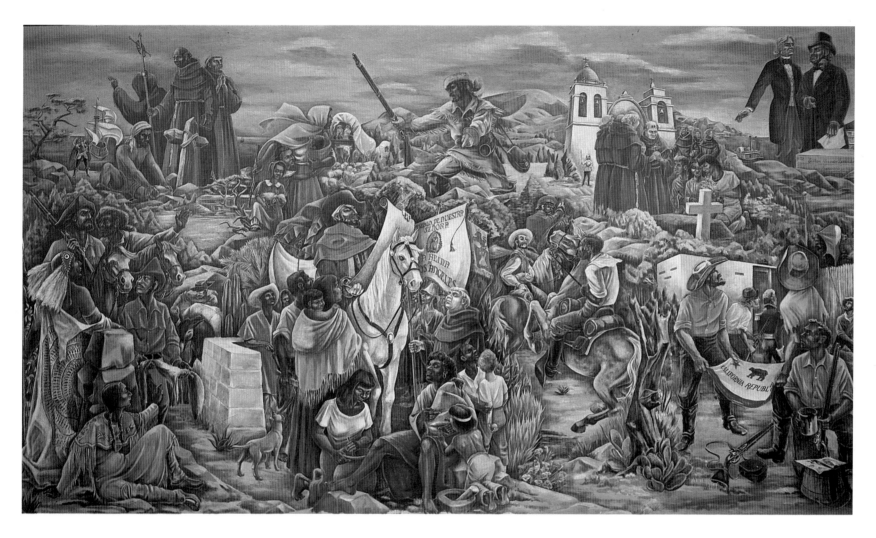

107. Hale Woodruff in collaboration
with Charles Alston
(Hale Woodruff en colaboración con
Charles Alston)
The Negro in California History,
1850–1949: Development
(El negro en la historia de California,
1850–1949: Desarrollo), 1949
One of two panels
Oil on canvas
9¼ × 16½ feet
Golden State Mutual Life Insurance
Co., Los Angeles

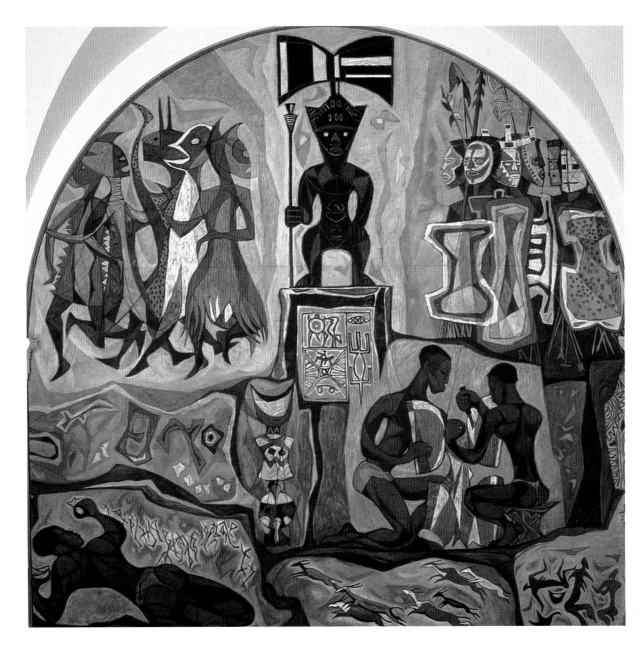

108. Hale Woodruff
The Art of the Negro: Native Forms
(El arte de los negros: Formas nativas),
1952
One of six panels
Oil on canvas
12 x 12 feet
Trevor Arnett Gallery, Clark Atlanta
University Collection of African-
American Art

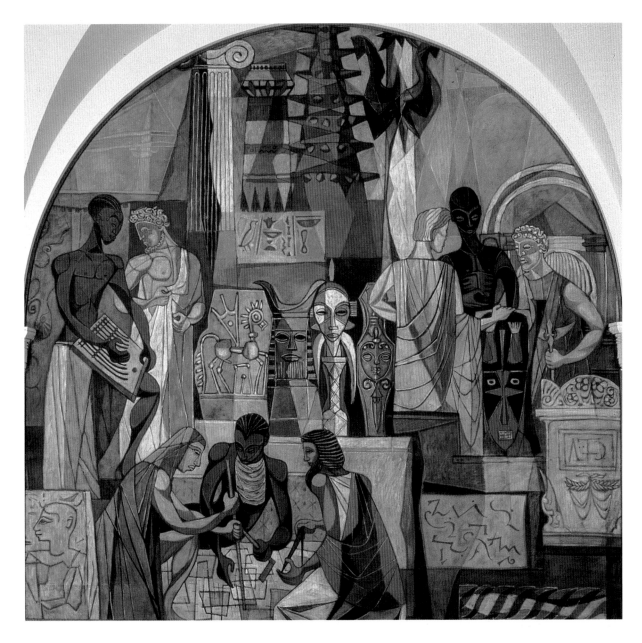

109. Hale Woodruff
The Art of the Negro: Interchange
(El arte de los negros: Intercambio), 1952
One of six panels
Oil on canvas
12 x 12 feet
Trevor Arnett Gallery, Clark Atlanta
University Collection of African-
American Art

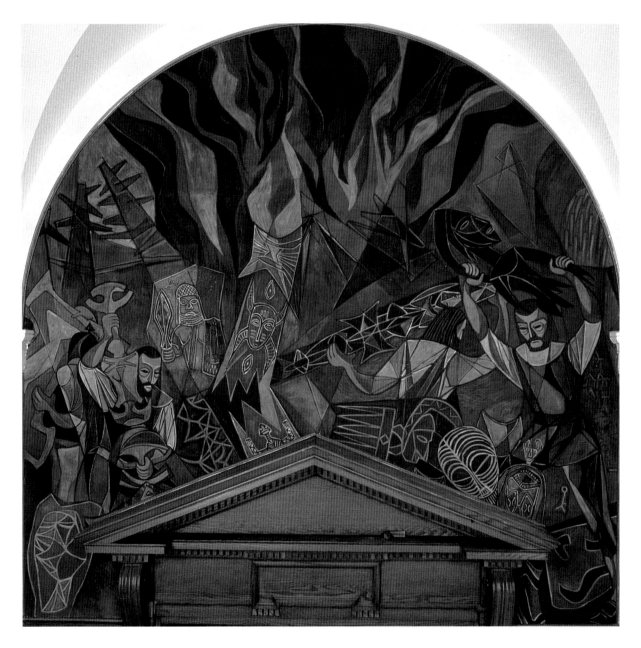

110. Hale Woodruff
The Art of the Negro: Dissipation
(El arte de los negros: Disipación), 1952
One of six panels
Oil on canvas
12 x 12 feet
Trevor Arnett Gallery, Clark Atlanta
University Collection of African-
American Art

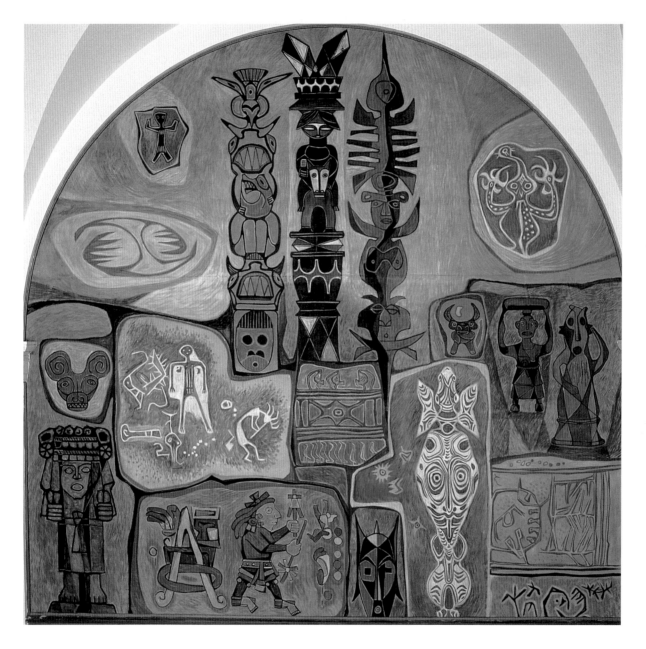

111. Hale Woodruff
The Art of the Negro: Parallels
(El arte de los negros: Paralelos), 1952
One of six panels
Oil on canvas
12 × 12 feet
Trevor Arnett Gallery, Clark Atlanta
University Collection of African-
American Art

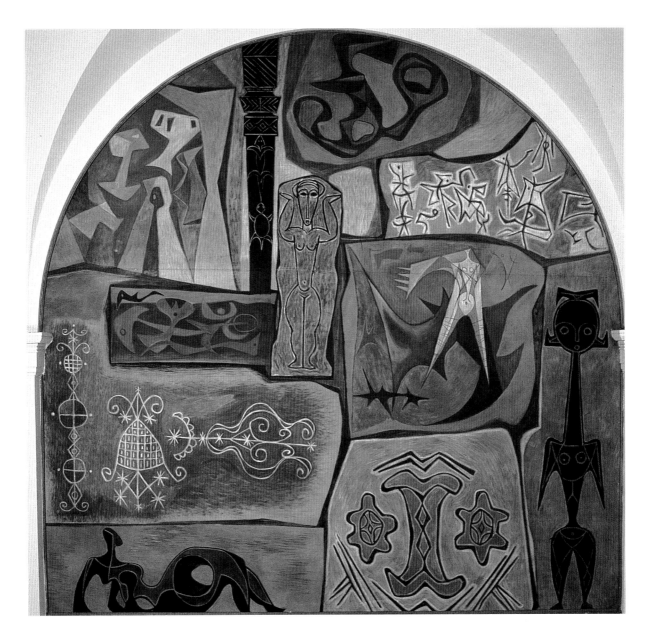

112. Hale Woodruff
The Art of the Negro: Influences
(El arte de los negros: Influencias), 1952
One of six panels
Oil on canvas
12 x 12 feet
Trevor Arnett Gallery, Clark Atlanta
University Collection of African-
American Art

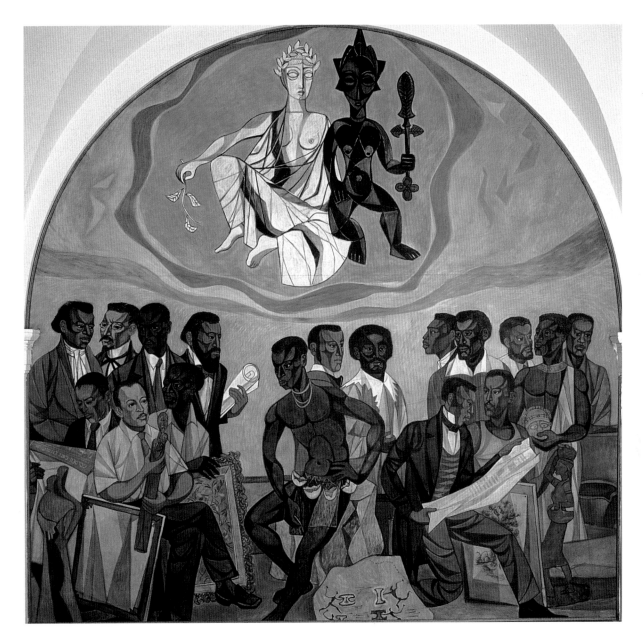

113. Hale Woodruff
The Art of the Negro: Muses
(El arte de los negros: Musas), 1952
One of six panels
Oil on canvas
12 x 12 feet
Trevor Arnett Gallery, Clark Atlanta
University Collection of African-
American Art

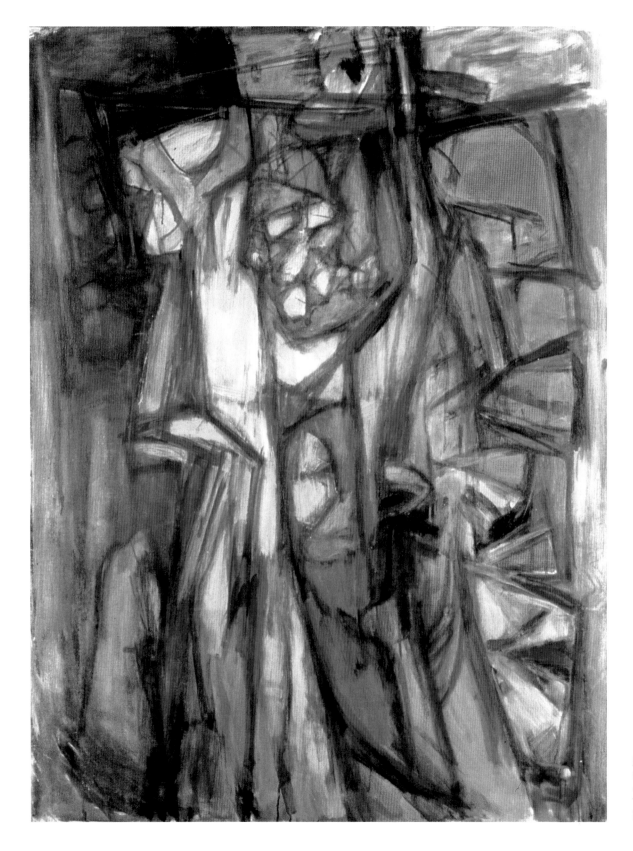

114. Hale Woodruff
Portal (Entrada), n.d.
Oil on canvas
42⅜ x 32 inches
The Studio Museum in
Harlem, New York

Bibliography

Albright, Thomas. *Art in the San Francisco Bay Area, 1945–1980*. Berkeley and Los Angeles: University of California Press, 1985.

Alston, Charles. Papers. Archives of American Art. Smithsonian Institution, Washington, D.C.

Baigell, Matthew. *American Painting in the Thirties*. New York: Praeger, 1970.

Benton, Thomas H. "What's Holding Back American Art?" *Saturday Review of Literature* 34 (Dec. 15, 1951): 9–11, 38.

Berger, Maurice. *How Art Becomes History: Essays on Art, Society, and Culture in Post-New Deal America*. New York: Harper Collins, 1992.

Berman, Greta. "Out of the Woodwork: A New Look at WPA/FAP Murals." Greta Berman Papers. Archives of American Art. Smithsonian Institution, Washington, D.C.

Biddle, George. "Art Under Five Years of Federal Patronage." *American Scholar* 9, no. 3 (July 1940): 327–28.

Bogle, Donald. *Toms, Coons and Mulattoes, Mammies and Bucks: An Interpretive History of Blacks in American Films*. New York: Viking Press, 1973.

Brown, Milton W. *American Painting from the Armory Show to the Depression*. 1955. Reprint, Princeton: Princeton University Press, 1972.

Butcher, Margaret. *The Negro in American Culture, Based on Materials Left by Alain Locke*. 1956. Reprint, New York: Alfred A. Knopf, 1972.

Cahill, Holger. *Masters of Popular Painting—Artists of the People*. New York: Museum of Modern Art, 1938.

California Museum of Afro-American History and Culture. *John Biggers: Bridges*. Los Angeles: California Museum of Afro-American History and Culture, 1983.

Catlett, Elizabeth. Papers. Amistad Research Center. Tilton Library, Tulane University, New Orleans.

_____. Papers. Atlanta University Center. Robert W. Woodruff Library, Archives Department, Clark/Atlanta University, Atlanta.

Charlot, Jean. *The Mexican Mural Renaissance, 1920–1925*. New Haven: Yale University Press, 1963.

Cockcroft, Eva. "Abstract Expressionism, Weapon of the Cold War." *Artforum* 12, no. 10 (June 1974): 39–41.

Dallas Museum of Art. *Black Art/Ancestral Legacy: The African Impulse in African American Art*. Dallas: Museum of Art, 1989.

Driskell, David C. *Hidden Heritage: Afro-American Art, 1800–1950*. San Francisco: Art Museum Association of America, 1985.

_____. *Two Centuries of Black American Art*. Los Angeles: Los Angeles County Museum of Art; New York: Alfred A. Knopf, 1976.

Fischel, Leslie H., Jr. "The Negro in the New Deal Era." In *The Negro in Depression and War: Prelude to Revolution, 1930–1945*, edited by Bernard Sternsher. Chicago: Quadrangle Books, 1969.

Foster, Hal. "The 'Primitive' Unconscious of Modern Art." *October*, no. 34 (Fall 1985): 45–70.

_____, ed. *Discussions in Contemporary Culture*. Seattle: Bay Press, 1987.

Frazier, E. Franklin. "Racial Self-Expression." In *Ebony and Topaz: a Collectanea*, edited by Charles S. Johnson. *Opportunity* 1927. Reprint, Freeport, N.Y.: Black Heritage Library Collection, Books for Libraries Press, 1977.

Gates, Henry Louis, Jr. "The Face and Voice of Blackness." In *Facing History: The Black Image in American Art, 1710–1940*, edited by Guy C. McElroy. Washington, D.C.: Bedford Arts Publishers in association with the Corcoran Gallery of Art, 1990.

Gedeon, Lucinda. "The Introduction of the Artist Charles W. White (1918–1979): A Catalogue Raisonné." Master's thesis, University of California, Los Angeles, 1981.

Goldman, Shifra M. *Contemporary Mexican Painting in a Time of Change*. Austin: University of Texas Press, 1981.

Harmon Foundation. *Exhibition of Works by Negro Artists*. New York: Harmon Foundation, 1933.

Helms, Cynthia Newman, ed. *Diego Rivera: A Retrospective*. Detroit: Detroit Institute of Arts in association with W. W. Norton, 1986.

Herbert, James D. "Mirroring the Nude: Woman, Cézanne and Africa." In *Fauve Painting: The Making of Cultural Politics*. New Haven: Yale University Press, 1992.

Johnson, James Weldon. *God's Trombones: Seven Negro Sermons in Verse*. New York: Viking Press, 1927.

Kenkeleba House. *Charles Alston: Artist and Teacher*. New York: Kenkeleba House, 1990.

Kozloff, Max. "The Rivera Frescoes of the Detroit Institute of Fine Arts: Proletarian Art Under Capitalist Patronage." In *Art and Architecture in the Service of Politics*, edited by Henry A. Millon and Linda Nochlin. Cambridge, Mass.: MIT Press, 1978.

Krauss, Rosalind, E. *The Originality of the Avant-Garde and Other Modernist Myths*. Cambridge, Mass.: MIT Press, 1986.

Lawrence, Jacob. Papers. Archives of American Art. Smithsonian Institution, Washington, D.C.

Lewis, Samella. *Art: African American*. New York: Harcourt Brace Jovanovich, 1969.

_____. *The Art of Elizabeth Catlett*. Claremont, Calif.: Hancraft Studios, 1984.

Locke, Alain. *The Negro in America*. Chicago: American Library Association, 1933.

_____. *The New Negro*. New York: Albert & Charles Boni, 1925. Reprint, Boston: Atheneum Press, 1968.

McKinzie, Richard D. *The New Deal for Artists*. Princeton: Princeton University Press, 1973.

Monroe, Gerald M. "The 30s: Art, Ideology and the WPA." *Art in America* 63 (Nov. 1975): 64-67.

New Muse Community Museum of Brooklyn. *Black Artists in the W.P.A., 1933–1943*. Brooklyn: Muse Community Museum of Brooklyn, 1976.

O'Neill, John, ed. *Barnett Newman: Selected Writings and Interviews*. New York: Alfred A. Knopf, 1990.

Oakland Museum. *Sargent Johnson: Retrospective*. Oakland: Oakland Museum, 1971.

Oles, James. *South of the Border: Mexico in the American Imagination, 1914–1947*. Washington, D.C.: Smithsonian Institution Press, 1993.

Porter, James A. "Four Problems in the History of Negro Art." *Journal of Negro History* 27 (Jan. 1942): 9–36.

Quirarte, Jacinto. *Mexican American Artists*. Austin: University of Texas Press, 1931.

Rasmussen, Waldo, ed. *Latin American Artists of the Twentieth Century*. New York: Museum of Modern Art, 1993.

Reynolds, Gary A., and Beryl J. Wright. *Against the Odds: African-American Art and the Harmon Foundation*. Newark, N.J.: Newark Museum, 1989.

Ryan, Michael. *Marxism and Deconstruction: A Critical Articulation*. Baltimore: Johns Hopkins University Press, 1982.

Sachs, Paul J. *Modern Prints and Drawings: A Guide to a Better Understanding of Modern Draughtsmanship*. New York: Alfred A. Knopf, 1954.

Seitz, William. *The Art of Assemblage*. New York: Museum of Modern Art, 1961.

Shahn, Ben. *The Shape of Content*. New York: Vintage Books, 1957.

Sims, Lowery Stokes. "Wifredo Lam and Roberto Matta: Surrealism in the New World." In *In the Mind's Eye: Dada and Surrealism*, edited by Terry Ann R. Neff. Chicago: Museum of Contemporary Art; New York: Abbeville Press, 1984.

Stryker, Roy Emerson, and Nancy Wood. *In This Proud Land: America, 1935–1943, As Seen in the FSA Photographs*. Greenwich, Conn.: New York Graphic Society, 1973.

Stewart, Ruth Ann. *New York/Chicago WPA and the Black Artist*. New York: Studio Museum in Harlem, 1978.

Studio Museum in Harlem. *Hale Woodruff: 50 Years of His Art*. New York: Studio Museum in Harlem, 1979.

_____. *Wifredo Lam and His Contemporaries, 1938–1952*. New York: Studio Museum in Harlem, 1992.

Taller de Gráfica Popular. *Doce Anos de Obra Artistica Collectiva*. 1949. Reprint, Mexico City: La Stampa Mexicana, 1969.

Wardlaw, Alvia J. *The Art of John Biggers: View from the Upper Room*. New York: Harry N. Abrams in association with the Museum of Fine Arts, Houston, 1995.

Wheat, Ellen Harkins. *Jacob Lawrence: American Painter*. Seattle: Seattle Art Museum, 1986.

White, Charles. Papers. Archives of American Art. Smithsonian Institution, Washington, D.C.

_____. Papers. Atlanta University Center. Robert W. Woodruff Library, Archives Department, Clark/Atlanta University, Atlanta.

Woodruff, Hale A. Papers. Amistad Research Center. Tilton Hall, Tulane University, New Orleans.

_____. Papers. Atlanta University Center. Robert W. Woodruff Library, Archives Department, Clark/Atlanta University, Atlanta.

_____. Papers. Archives of American Art. Smithsonian Institution, Washington, D.C.

Works Progress Administration, Federal Arts Project. Papers. Archives of American Art. Smithsonian Institution, Washington, D.C.

Artist Index

Photo Credits

Unless otherwise indicated, photographs of works in the exhibition are reproduced courtesy of the lenders.

Art Commission of the City of New York (fig. 3)

Dawovd Bey (cat. nos. 48–50)

Kathryn A. Brown (cat. nos. 34, 71)

Jim Frank (cat. no. 62)

Philip Galgiani (cat. no. 15)

Jarvis Grant (cat. nos. 36, 39, 41, 42, 45–47, 72, 82)

David Heald (cat. no. 93)

Phillip Mosier (cat. no. 68)

Otto Nelson (cat. no. 2)

The Oakland Museum (fig. 6)

James Prigoff (fig. 15)

Hakim Raquib (cat. nos. 76–79, 86–89, 91, 92, 95, 96)

Vando L. Rogers, Jr. (cat. no. 61)

Bill Sanders, Imperial Photography (cat. no. 40)

Schenck & Schenck (fig. 2)

Sarah Wells (cat. nos. 22, 28, 84, 97)

Scott Wolff (cat. nos. 37, 51)

The American Federation of Arts